Couvertures supérieure et inférieure en couleur

62831

DICTIONNAIRE

THÉÂTRAL

Ouvrages qui se trouvent chez le même Libraire.

OEUVRES COMPLÈTES DE M. ALEXANDRE DUVAL, 9 gros vol. in-8. de 550 pages chacun. Le dernier volume contient trois pièces inédites, en 5 actes, défendues par la Censure. Belle édition, beau papier, imprimée par Firmin Didot. Prix, 63 fr.

Cet ouvrage sera placé dans toutes les bibliothèques, à côté des Corneille, Molière, Racine, Regnard, etc...

OEUVRES DE L.-B. PICARD, membre de l'Institut (Académie française), nouvelle édition, imprimée avec soin, par M. Firmin Didot, sur bon papier satiné, et ornée d'un nouveau portrait de l'auteur. 10 vol. in-8 de 500 pages. Prix, 70 fr.

Il a été tiré un petit nombre d'exemplaires des tomes 7 et 8 du *Théâtre de Picard*, pour compléter la première édition qui est en 6 vol. Prix, 14 fr. les 2 vol.; papier vélin, le double.

Il est inutile d'ajouter à ce que les journaux ont écrit du mérite matériel de cette édition. Quant au mérite de l'auteur, sa réputation classique et européenne dispense de tous les éloges. On sait d'ailleurs qu'il n'est point d'auteur dramatique vivant dont le théâtre mérite une place plus distinguée dans la bibliothèque des gens de goût.

Nota. *Les personnes qui ont souscrit pour les deux ouvrages ci-dessus, sont priées de retirer les volumes qui leur manquent d'ici au 1er août 1825.*

OEUVRES COMPLÈTES DE M. PIGAULT-LEBRUN, 20 vol. in-8. de 600 pages chacun, avec portrait, imprimés sur beau papier, par MM. Firmin Didot. Prix, 8 fr. le volume.

Quatorze volumes de cette belle édition paraissent en ce moment. L'ouvrage sera terminé en juillet 1824.

JANE SHORE, Nouvelle, par madame Marie d'Heures. Deux volumes in-12, figures. Prix, 5 francs.

La première édition a été enlevée en quinze jours. Ce joli roman a un succès de vogue; on le lit avec un grand intérêt.

IMPRIMERIE DE FAIN, PLACE DE L'ODÉON.

DICTIONNAIRE THÉÂTRAL,

OU

Douze cent trente-trois Vérités

SUR

LES DIRECTEURS, RÉGISSEURS, ACTEURS, ACTRICES ET EMPLOYÉS DES DIVERS THÉÂTRES; CONFIDENCES SUR LES PROCÉDÉS DE L'ILLUSION; EXAMEN DU VOCABULAIRE DRAMATIQUE; COUP D'ŒIL SUR LE MATÉRIEL ET LE MORAL DES SPECTACLES, ETC., ETC., ETC.

A PARIS,

CHEZ J.-N. BARBA, LIBRAIRE,

Éditeur des Œuvres de MM. Pigault-Lebrun, Picard et Alexandre Duval,

PALAIS-ROYAL, DERRIÈRE LE THÉÂTRE-FRANÇAIS, N°. 51,

ET COUR DES FONTAINES, N°. 7.

1824.

DICTIONNAIRE THÉATRAL.

A.

Abbé, Abbesse. Personnages interdits depuis dix ans aux auteurs dramatiques. Certains ouvrages de l'ancien répertoire, où figurent des abbés, sont cependant encore représentés quelquefois ; mais on ne représente plus *les Visitandines*.

Abdication. Auguste veut renoncer à l'empire, Sylla veut abdiquer le pouvoir. L'ennui, qui suit l'ambition assouvie (1), dicte à l'empereur cette résolution extraordinaire. Le danger, qui suit la tyrannie trop long-temps oppressive, inspire au dictateur ce projet qu'il exécute. M. *Jouy* a mis en action ce que le grand Corneille avait mis en discussion. La scène de l'abdication de Sylla est plus théâtrale

(1) Corneille.

que dramatique. L'histoire a consigné les noms des souverains qui se sont démis de l'autorité suprême; elle nous apprend que toutes les abdications n'ont pas été aussi heureuses que le fut celle de *Sylla*.

Abîme. Accessoire obligé des mélodrames de la vieille roche.

Aboiement. L'éducation peut vaincre la nature. Les chiens qui ont joui d'une certaine célébrité à Paris, parlaient et n'aboyaient pas. Quelques acteurs, moins intelligens que ces chiens, aboient au lieu de chanter.

Abonné. Qui paie une somme de.... pour entrer librement au spectacle. Les théâtres de province et l'Odéon ont des abonnés. — Artiste qui achète ou croit acheter l'indulgence d'un journaliste.

Abonnement. Mesure des éloges de certains aristarques. *Voy.* Conscience.

Absolu. Gouvernement des théâtres à direction, tempéré par l'amour, l'intrigue et les considérations (qu'il ne faut pas confondre avec les égards).

Absurde. Arrêté de la Comédie française en faveur de la médiocrité ancienne. — Limitation

d'emplois qui interdit la tragédie à mademoiselle Mars, et qui la permet à mademoiselle Bourgoin. — Succès de *Misanthropie et Repentir*, chute du *Misanthrope*. *Voir* COSTUME.

ABUS. Les priviléges de l'âge; la prodigalité de messieurs les semainiers, qui ruinent les auteurs en fournissant de billets les aboyeurs du parterre; les cartons (*loge louée*) de mesdames les ouvreuses; les portes secrètes, ouvertes aux privilégiés les jours de représentations extraordinaires, sont les abus les plus tolérables entre tous ceux auxquels la critique et la police devraient faire la guerre.

ACADÉMICIEN. Molière ne put l'être; il se passa fort bien d'un honneur qu'on avait accordé à Chapelain. Le préjugé, vaincu par la révolution, ne s'opposant plus à la réception des comédiens au sein des sociétés savantes, Grandménil et Molé firent partie de l'Institut, classe des beaux-arts. L'empire, qui se hâta de ressusciter les traditions de la vieille monarchie, n'osa pas être aussi raisonnable que la république; les acteurs ne siégèrent plus dans les académies, et Talma se vit déshérité d'un titre que son talent lui avait mérité. Comédiens médiocres, mais bons auteurs, Duval et Picard ne purent occuper le

fauteuil qu'après être descendus pour toujours de la scène. — Plusieurs de nos poëtes tragiques et comiques sont académiciens. Voici les noms de ces dignitaires de la littérature dramatique : MM. Lemercier, Andrieux, Picard, Duval, Raynouard, Aignan, Jouy, Laya et Baour-Lormian. MM. Étienne et Arnault ne sont plus de l'Académie; M. Casimir Delavigne n'en sera probablement jamais. M. Roger en est depuis quelque temps, et M. Ancelot en sera bientôt.

Académie royale de Musique. Temple consacré à la danse. Therpsicore y a ses autels, desservis par d'illustres prêtresses. Instituée en l'honneur de la muse lyrique, l'Académie de chant a dégénéré de son ancienne gloire. Les décorations y sont comptées pour quelque chose, la chorégraphie pour beaucoup, la musique pour très-peu, la poésie pour rien.

Accaparer. Le Gymnase a accaparé le spirituel M. Scribe, que se disputaient le Vaudeville et le théâtre des Panoramas. M. Scribe est le vaudevilliste à la mode; il accapare par an de cinquante à soixante mille francs de droits d'auteur.

Accent. On dit de Talma qu'il a l'accent

tragique; de madame Pasta, qu'elle a l'accent passionné; de madame Rigaut, qu'elle a l'accent musical; de Lafon, qu'il a l'accent gascon.

Accessoires. Tout ce qui concourt à l'illusion théâtrale, et n'appartient point à la décoration peinte. Les chaises, les tables, les pendules, les lustres, etc., sont des accessoires. On désigne par le même nom les rôles de l'importance la plus faible, qui sont confiés à des figurans de première classe. Préville ne négligeait pas cet office, si méprisé aujourd'hui de nos petits comédiens; il apportait des lettres, il faisait des *annonces* (*voir* ce mot), et le public reconnaissant l'applaudissait. Les représentations extraordinaires et celles de quelques pièces de Molière fournissent encore aux acteurs chefs d'emplois l'occasion de se montrer dans les accessoires. La tradition a établi cet usage, auquel les artistes se soumettent, non par respect pour Molière ou pour le public, mais par déférence pour le règlement, qui leur accorde un *feu* (*voir* ce mot) pour leur participation à ces sortes de solennités.

Accidens. Chapitre fort long de l'histoire des théâtres. *Voir* les mots Répertoire, Indisposition subite, Rivalité, etc.

Accompagnateur. Pianiste attaché à un théâtre lyrique, et chargé de diriger les répétitions des morceaux de chant dont il marque les accompagnemens à l'aide du clavier qui simule l'orchestre. L'accompagnateur des *bouffes* est au piano pendant la durée de la représentation ; il soutient le récitatif, et donne le ton au chanteur. Sa présence à l'orchestre paraît ridicule aux Français qui n'ont pas vu le *maëstro* en Italie.

Accompagnement. Terme de musique. *Voir* les *Dictionnaires de musique* de Rousseau et de Castil-Blaze.

Accomplie. Mademoiselle Mars.

Accord. Rare à l'orchestre, très-rare sur le théâtre, plus rare encore derrière les coulisses.

Accouchemens. (*Voir* Ingénues.) Funestes aux cantatrices. *Voir* Madame Lemonnier.

Accroché. (Technique.) Se dit d'une pièce défendue par la censure, retardée par une indisposition, ou ajournée par un caprice.

Achat de pièces. C'est une branche de commerce importante. Les auteurs faméliques, et ceux qui veulent voir leurs noms figurer souvent sur l'affiche, vendent leurs productions à

des comédiens influens, qui les font représenter le plus fréquemment qu'ils peuvent. Les acteurs ne sont pas seuls de négoce d'esprit; quelques capitalistes achètent aux auteurs une portion d'intérêt dans la représentation de leurs pièces, ce qui leur donne le droit de se donner pour hommes de lettres, du boulevart Montmartre au boulevart du Pont-aux-Choux.

ACROBATE. Artiste qui danse sur la corde. Nous avons vu, sur les boulevards, des singes voltigeurs qui pratiquaient l'acrobatie avec le plus grand succès, et au grand désespoir des artistes de madame Saqui.

ACTE. Division ou mesure d'un ouvrage dramatique. La scène française admet cinq proportions, d'un à cinq actes. Les moins usitées sont la seconde et la quatrième. Le répertoire de l'Opéra-Comique compte beaucoup de pièces en deux actes; M. Picard a prouvé que le préjugé contre les comédies en quatre actes était ridicule. Beaumarchais avait établi avant lui que toutes les formes sont bonnes quand elles revêtent un fond dramatique et spirituel.

ACTEUR. Qui prend part à l'action. Il diffère du comédien autant que médiocre diffère de bon. Il a cependant ses degrés : on dit de Faure,

c'est un acteur utile; de Bernard-Léon, c'est un acteur plaisant; on dit de Molé, c'était un grand comédien; de Potier, c'est un comédien amusant. Bernard-Léon et Faure ont de l'intelligence, Molé et Potier sont des artistes.

Action. Développement dramatique d'un sujet. — Intérêt dans une entreprise théâtrale. — M. Alexandre Duval est, de tous nos auteurs, celui qui possède le mieux le secret de rendre vive et touchante l'action d'une pièce. — Le théâtre des Variétés est celui des théâtres dont on puisse désirer le plus d'être *actionnaire* (propriétaire d'*actions*). La propriété d'une ou d'un certain nombre d'actions donne à l'actionnaire quelques droits : une ou plusieurs entrées gratuites au théâtre, des billets de service dont le nombre est proportionné à la quotité de son intérêt; le privilége d'assister aux délibérations administratives, celui de siéger aux comités de lecture. Ces immunités ont séduit beaucoup d'hommes graves qui sont devenus, au Vaudeville, actionnaires *ad honores*.

Activité. Politique des petits théâtres. Les théâtres royaux ne descendent pas jusque-là, de peur de compromettre ce qu'ils appellent assez gaiement leur *dignité*. *Voir* ce mot.

Adèle (Mademoiselle). (Théâtre de la Porte-Saint-Martin.) Danseuse agréable dans le genre comique. Elle s'est essayée avec quelque succès dans le vaudeville et dans la comédie.

Adeline (Mademoiselle). Actrice médiocre qui fit long-temps l'*Amour* à la Porte-Saint-Martin, et qui fait maintenant l'*ingénue* au Gymnase. Mademoiselle Adeline a visité les bords de la Tamise. On attribue au goût d'un esprit naturellement observateur le voyage qu'elle a fait pour apprendre à connaître les mœurs des Anglais, et pour étendre ses relations extérieures.

Adjudant. La police des spectacles est confiée aux officiers civils des arrondissemens sur lesquels sont placés les théâtres, et à des officiers militaires, mais sans troupes, qui prennent le titre d'*adjudans*. Ces adjudans dirigent les mouvemens des gendarmes à l'entrée du spectacle, et celui des voitures à la sortie. Une solde particulière est attachée à ces fonctions, qui portent avec elles le droit d'assister à la représentation.

Administrateur, Administration. Sévérité, justice, égards pour tous ses subordonnés, égards surtout pour le public, dont il doit tou-

jours consulter le goût ; telles sont les qualités qui font le bon administrateur. — Il y a plusieurs modes d'*administrations théâtrales* : la direction d'un seul, qui ressemble à la monarchie absolue ; la direction en partage, qui ressemble au triumvirat ou à la pentarchie ; la direction d'acteurs en société, qui a la marche du gouvernement constitutionnel ; enfin, l'administration de comédiens sociétaires, égaux en droits, mais soumis à l'autorité d'un gentilhomme de la chambre ou d'un ministre ; elle a tous les inconvéniens du protectorat, sans en avoir tous les avantages. Les théâtres royaux jouissent du protectorat ; leur situation est le plus grand argument contre cette espèce d'administration.

Admission.

« Monsieur le duc,

» Vous avez recommandé à notre équité
» mademoiselle A. M., que vous daignez ho-
» norer de votre haute protection. Nous n'a-
» vons point trompé votre attente. Votre pro-
» tégée a été accueillie du public avec une dé-
» faveur très-grande, mais très-injuste. Com-
» me vous nous l'avez fait remarquer, elle est
» jolie, elle doit donc réussir. Nous avons
» l'honneur de vous annoncer son admission,

» et de vous prier de croire que nous ferons
» tout ce qui pourra être agréable à la per-
» sonne à qui Votre Excellence porte in-
» térêt.

» Les membres du comité de.... »

Les acteurs admis à l'essai sont les esclaves du répertoire ; ils doivent être toujours prêts à remplacer le chef d'emploi ou le premier *double*, quand il plaît à ces deux supériorités de bouder le public. — Un auteur n'est *admis* à comparaître devant l'aréopage comique qu'après avoir subi l'épreuve d'un examen préliminaire. S'il a donné à l'un des théâtres royaux un ou plusieurs ouvrages, on le dispense de cette formalité. — Dans les petits théâtres, une ligue d'accapareurs s'est établie de telle sorte, qu'un auteur débutant ne peut être admis à faire jouer une pièce s'il n'a d'abord associé, sinon à son travail, du moins à ses profits présumés, un des privilégiés dont les noms occupent sur l'affiche une place inamovible.

Adolphe (Madame). De la vivacité, de la gaieté et assez de naturel, ont fait de cette agréable actrice une des idoles du public de *la Gaîté*. Le nom de madame Adolphe est parvenu jusqu'à la chaussée d'Antin depuis le succès de *Barbe-Bleue*.

AFFÈTERIE. *Voir* ISAMBERT et MARIVAUDAGE.

AFFICHE. Avant la révolution, l'affiche du spectacle ne portait pas les noms des acteurs. On les affiche aujourd'hui, et la vanité de certains comédiens trouve très-bien son compte à ce mode de publication. Les noms imprimés sur l'affiche en gros caractères sont une distinction à laquelle on aspire comme à l'ovation préparée par les claqueurs. Les affiches des théâtres royaux n'admettent point ces différences typographiques; l'ancienneté y assigne les rangs, comme au coin des rues et des carrefours elle les assigne aux affiches elles-mêmes.

AFFLUENCE. Empressement régularisé par des barrières et des gendarmes. — Hommage du goût rendu aux talens supérieurs et aux bons ouvrages : mademoiselle Mars, Talma, et l'*École des Vieillards* ont en ce moment le privilége de l'affluence. — Expression du besoin du rire : Odry, Potier, *les Cuisinières* et *les Petites Danaïdes* ont fait affluer le public. — Tribut de la curiosité : Mazurier et *Polichinel Vampire* ont cent fois de suite causé ou justifié l'affluence des spectateurs à la Porte-Saint-Martin.

AGE. Privilége. (*Voir* ARISTOCRATIE.) — Une

femme de théâtre n'est jamais entre deux âges; elle a vingt ans ou soixante; elle est ingénue ou duègne. Mademoiselle Mars a dix-huit ans à la scène; personne ne s'informe si elle en a quarante-cinq à la ville : qu'importe, en effet? le talent n'a point d'âge.

AGENCES et BUREAUX de correspondance dramatiques. Cabinets d'affaires et de consultations à l'usage des comédiens, des auteurs, des chorégraphes et des musiciens. C'est là que se traitent les engagemens d'acteurs, les formations de troupes et tous les petits intérêts de l'art théâtral. Les agens perçoivent, au nom des auteurs, les droits attribués aux productions dramatiques; ils retirent de leur courtage cinq pour cent environ; ils font aux comédiens et aux auteurs des avances, dont ils se remboursent par des retenues. Les agens percepteurs des droits d'auteurs sont MM. Prin et Richomme. *Voir* CORRESPONDANT.

AGRÉMENT. (Technique.) Jouer avec agrément (ce qui ne veut pas dire être agréable au public), c'est être *soigné* (*voir* ce mot) à ses entrées et à ses sorties, être *bissé* (*voir* ce mot) après ses couplets, être applaudi après ses tirades, être redemandé après la pièce. Les se-

mainiers *ont toujours de l'agrément*; ils disposent des billets de service.

Ailes. Vous avez vu l'Amour et Zéphire traverser le théâtre de l'Opéra en agitant leurs ailes. Avez-vous deviné le secret de ce vol si bien imité? Trois doubles laitons, un crochet et une ceinture, voilà pour l'ascension; deux fils, voilà pour le mouvement des ailes.

Albert (M. et Mme.). (Opéra.) M. Albert est un bel homme, madame Albert est une femme belle et jolie; M. Albert danse bien, madame Albert a bien chanté.

Aldégonde (Mademoiselle). (Théâtre des Variétés.) Les villageoises, les grisettes et les poissardes ont donné à cette actrice l'occasion de prouver un talent plus facile que naturel. Mademoiselle Aldégonde a un organe peu flatteur, une voix durement timbrée : elle est applaudie, cela répond à tout. (39 ans.)

Alexis (M. et Mme.). (Théâtre de la Porte-Saint-Martin.) Couple dansant fort agréable au public des boulevarts. Alexis a plus de vigueur que de grâce. Par compensation, sa femme a plus de grâce que de vigueur. On peut prédire à Alexis des succès sur un théâ-

tre plus élevé; mais, quant à sa femme, sa place est irrévocablement marquée à la Porte-Saint-Martin.

Alexis. (Opéra-Comique.) Se fit remarquer, à l'Académie royale de Musique, dans le trio des prisonniers, de *Fernand Cortez*. Il débuta à Feydeau en 1821. Une très-jolie voix et une méthode agréable ont fait de cet acteur un charmant chanteur de concert et de cathédrale.

Allaire, (Opéra-Comique.) Pensionnaire à vie. Acteur très-médiocre et très-utile. Il a épousé l'excellente mère Gonthier, qui aurait dû lui apporter en dot un peu de son talent, si naturel et si vrai.

Allégorie. Délivrez-nous, grand Dieu, de ces vieilles traditions mythologiques, qui sont au naturel ce que le masque est au visage. — Les poëtes de circonstance emploient l'allégorie, comme les vieilles femmes emploient le fard, pour déguiser des traits dont on ne pourrait supporter la vue sans cette précaution.

Allumeur. Substitut du dieu de la lumière, qui fait dans un théâtre la nuit et le jour, à raison de vingt sous par soirée.

ALLUSION.

.....Veulent acheter crédit et dignités
A prix de faux clins d'yeux et d'élans affectés....

« Bravo! bravo! » — « Paix, monsieur. » — « Comment, Paix! Je veux applaudir, moi. » — « Vous troublez l'ordre et la tranquillité. » — « Je ne dérange personne; laissez-moi tranquille. » — « Ne raisonnez pas, ou je vous ferai empoigner. » — « Vous voulez rire, monsieur? » — « Je ne ris pas. »

Deux gendarmes arrivent en effet, m'emmènent au poste. Je m'explique; on ne tient compte de mes observations. On me traite de tapageur, de perturbateur, de mauvais sujet, que sais-je encore? On m'envoie au *violon*, où je passe la nuit. Pourriez-vous me dire pourquoi?

ALPHONSE. (Second Théâtre-Français.) Acteur sans intelligence, mais non pas sans chaleur. Il débuta à l'Odéon il y a deux ans environ; joua plusieurs rôles où il montra quelques éclairs de talent. Le personnage de Jonatham (tragédie de *Saül*) lui fut assez favorable. Il débute au premier Théâtre-Français, où il prendra place entre Lecomte et Lafitte.

AMAND (M^{me}. Ponçot Saint-). (Théâtre de

la Porte-Saint-Martin.) L'une des bonnes duègues de Paris. Elle joue la comédie comme madame Bras, mais elle chante le vaudeville comme madame Barroyer. Issue d'une famille distinguée de la Franche-Comté, madame Ponçot fut douée par la nature d'un esprit fin et délicat, que développa une excellente éducation. Son talent est de bonne compagnie. Madame de Saint-Amand est de beaucoup au-dessus de sa situation.

AMANT. *Voir* CACHEMIRES, ÉQUIPAGES, ÉCRIN, etc.

AMATEUR. Il déjeunait chez Bellecour, dînait chez Préville, soupait chez la petite Lachassaigne, dormait à l'orchestre, causait au café Procope, et déraisonnait sur tous les sujets : voilà l'amateur de l'ancien régime. Arriver à huit heures, faire un grand bruit, paraître un instant au balcon, lorgner les femmes, siffler les hommes, battre à faux la mesure, et porter tout haut des jugemens bien ridicules : voilà l'amateur aujourd'hui.

AMBIGU-COMIQUE. Temple élevé à la muse du crime, de la haine, de la dissimulation et de toutes les horreurs mélodramatiques. Le Pégase des auteurs, qui font de la prose ron-

flante pour ce théâtre, n'est jamais rétif; le directeur de l'entreprise, écuyer fort habile, l'a dressé à ne redouter rien des mains les plus inexpérimentées. Grâce à M. Franconi, le cheval ailé d'Apollon fait, de la meilleure grâce du monde, des écarts ridicules, des pointes du plus mauvais goût, et des pas capables de compromettre tous les cavaliers qui n'auraient jamais parcouru que les sentiers du Parnasse classique.

AME. Ici, quelle énergie! quel sentiment! quelle profondeur! quel délire! quelle âme ardente et passionnée! Là, quelle sécheresse! quelle glace! quelle stérilité! quels froids calculs! quelle âme aride! ou, pour mieux dire, quelle absence d'âme! Et de qui parlé-je ainsi? qui désigné-je? Est-ce Voltaire et Nonotte? Diderot et Patouillet? Jean-Jacques et Lacretelle le jeune? madame de Staël et madame de Genlis? Talma et Démousseaux? madame Pasta et mademoiselle Cinti?..... Non, je ne désigne personne, je ne nomme personne; je ne suis en train de faire ni des épigrammes, ni des madrigaux: je jette un coup d'œil autour de moi, je rappelle mes souvenirs, et je vois que tous les hommes qui se sont fait un nom avaient le génie, l'inspiration, l'obsession, le je ne

sais quoi, enfin, qu'on appelle l'âme. Ah! oui, sans doute, dans les arts et dans les lettres, l'âme d'abord, le talent après !...

Amende. « Mademoiselle, la répétition a commencé sans vous... Monsieur, vous avez manqué votre entrée... Madame, on a entendu ce matin une pièce nouvelle, et vous n'y étiez pas. » Amende, amende, et trois fois amende ! Le comédien est amendé, mais ne s'amende pas pour cela.

Amour. Il est souvent à la fois sur la scène, dans les coulisses, et dans la salle : c'est l'hôte habituel du lieu.

Amoureuses (Emploi des). On peut le remplir jusqu'à ce qu'on retombe en enfance, quand on a pour soi les droits de l'ancienneté.

Amphibologie. « Nous ne pourrons pas vous
» donner *le Tartuffe*; M. le président ne veut
» pas qu'on *le* joue. » Cette amphibologie célèbre est devenue classique. C'est une des mille et une sottises consacrées par le temps et l'autorité des traditions. Molière ne se permit pas cette plaisanterie cynique ; il faisait une haute profession d'estime pour M. de Lamoignon, dont il parle avec un respect très-sincère dans son second placet au roi. En s'associant à la

haine du parlement, M. de Lamoignon fit preuve de faiblesse et non d'hypocrisie.

AMPHITHÉATRE. (Opéra.) Espèce de parc à six rangées de banquettes, où l'on déporte les personnes qui ont des billets de faveur et des entrées à titre de service. C'est là que vont s'asseoir et la chanteuse qui, après avoir joué son rôle, veut assister à la représentation du ballet, et la danseuse qui vient critiquer sa rivale, et l'amant de la choriste, et le chevalier de la choryphée. Telle de ces dames, qui se montre aux Français ou à Feydeau dans une première loge qu'elle affectionne, ne va jamais qu' l'amphithéâtre à l'Académie royale de Musique; elle réserve les parures brillantes pour les premières, et se contente pour l'amphithéâtre d'un négligé galant. A l'amphithéâtre des spectacles du boulevart, on vient aussi en négligé; mais celui-là n'a rien de bien séduisant : la chinoise et la robe d'indienne, le bonnet de coton et la blouse primitive, sont de costume dans ce paradis des élus, qui, pour douze sous, ont acquis le droit de jurer bien fort, de rire aux éclats, de manger des noix, et de mettre habit bas quand le thermomètre de la salle est trop élevé.

ANACHRONISME. *Louis IX ; Saül, Mathilde,*

et les autres tragédies saintes jouées au dix-neuvième siècle : véritable anachronisme de temps. *Voir* Costumes, Décorations, etc.

Anaïs (M^{lle}.). (Second Théâtre-Français.) Élève du Conservatoire, qu'on a vue successivement à la Comédie française, au Gymnase et à l'Odéon. C'est une jolie petite femme, qui a un joli petit talent.

Analyses. Les journalistes impriment dans leurs feuilles celles des pièces nouvelles, et le public ne les lit jamais. On peut parier que, si les critiques supprimaient cette partie inutile de leurs feuilletons, le public s'en plaindrait :

> On veut avoir ce qu'on n'a pas,
> Et ce qu'on a cesse de plaire.

Anatole (M^{me}.). (Opéra.) Danseuse agréable à qui la chronique ne reproche aucun faux-pas..... en France.

Ancienneté. Le droit d'aînesse des comédiens. Au théâtre comme à la ville, on a reconnu que les prérogatives attachées à ce droit étaient abusives, ridicules ou tyranniques. Les cadets de famille ont quelquefois plus d'esprit que leurs aînés : on a fait la même remarque à l'égard du talent chez les acteurs.

Anecdotiques (Pièces). Tombées en discrédit comme les prétendus romans historiques de madame de Genlis.

Animaux (Emploi des). Il ravale l'homme au niveau de la bête ; et, quoiqu'il semble être au-dessous de l'ambition, il est cependant encore le sujet de petites tracasseries. Dans tout ce qui est du théâtre, l'intrigue est pour quelque chose.

Année théâtrale. Elle a pour terme et pour commencement le jour de Pâques. L'époque du renouvellement de l'année théâtrale est celle des mutations dans les troupes de comédie. Les engagemens datent de ce moment, qui est celui des épreuves pour une foule d'acteurs obligés de changer tous les ans de directeurs et de public.

Annexe. Une ordonnance du roi élevait l'*Odéon* au rang de *Second Théâtre Français*, en le donnant au premier pour annexe. D'abord il rendit quelques services aux lettres et à l'art théâtral; mais bientôt il dégénéra de son institution. Il joua fort scrupuleusement, et surtout fort mal, toutes les pièces du vieux répertoire, qui sont sur l'affiche les synonymes de *relâche*; aussi, sur les

derniers temps de son existence, l'ennui lui fut-il *annexe*.

ANNIVERSAIRES. Auteurs vivans, hâtez-vous de mourir : c'est sur le bord de la tombe que vous attend la reconnaissance de ceux que vous aurez enrichis. Le jour de votre trépas sera pour les comédiens un jour de deuil ; ils institueront en votre honneur une espèce de culte qui, dix ans après votre mort, abondera en solennités attendrissantes. Ils consacreront, par des représentations funéraires, le souvenir de vos naissances. Religion du cœur, que vous êtes aimable ! que vous inspirez de sublimes pensées ! Ombres de Grétry, de Corneille et de Molière, réjouissez-vous au séjour des heureux ; vous n'avez point fait d'ingrats sur la terre : vos chefs-d'œuvre ont contribué à la fortune des comédiens, et les comédiens reconnaissans jouent tous les jours vos chefs-d'œuvre, qui doublent leur fortune et perpétuent votre gloire. Ils célèbrent vos anniversaires, et poussent la galanterie jusqu'à inviter à ces fêtes vos petits-fils, aux droits desquels ils se substituent auprès du caissier. Ombres de Grétry, de Corneille et de Molière, réjouissez-vous ; auteurs vivans, hâtez-vous de mourir....

Annonces. « Messieurs, notre camarade se trouvant subitement indisposé, me charge de réclamer pour lui votre indulgence. » (*Voir* Modestie ou Charlatanisme.) — Espèces de rôles confiés aux dernières *utilités*. (*Voir* ce mot.) — Entrée d'un pas dans les ballets.

Anonyme. *Voir* Chute et Secret de la comédie.

Antichambre. Les sociétaires font antichambre chez le ministre de la maison du roi ou chez le gentilhomme protecteur de la société comique; les auteurs font antichambre chez les sociétaires; et les *doubles*, grands solliciteurs de petits rôles, font antichambre chez les auteurs; enfin, les sociétaires, les doubles et quelques auteurs font antichambre chez le chef des claqueurs, qui lui-même fait tous les jours antichambre chez le bourgeois qui lui confie sa tête ou son menton.

Aout. C'est le mois des congés, des débuts et des parties de campagne. Relâche à tous les théâtres, ou, ce qui revient au même, acteurs médiocres et point de recettes.

A part. Convention ridicule et nécessaire de l'art dramatique; petit monologue prononcé

à demi-voix, c'est-à-dire assez bas pour que le public ne l'entende pas, et assez haut pour que l'interlocuteur l'entende très-bien. — *Tartuffe* est peut-être le seul personnage important de notre théâtre qui n'ait pas un *à parte* à débiter. Molière n'a pas cru devoir mettre un seul instant l'hypocrite en présence de lui-même; la nature des confidences qu'il aurait eu à nous faire eût été d'ailleurs trop odieuse pour être supportable.

APLOMB. L'impertinence est à l'aplomb, ce que la bêtise est à la sottise. Il est une sorte d'aplomb modeste qui sied bien au mérite : c'est la conscience du talent..... *Voir* BOSQUIER-GAVAUDAN, PHILIPPE DU VAUDEVILLE, etc.

APPLAUDISSEMENS. Les honnêtes gens n'ont plus le courage d'applaudir depuis que des témoignages de la satisfaction ont été donnés, par les théâtres, à bail ou à ferme. Quelques comédiens, ceux contre lesquels la cabale ne pourrait rien, et pour lesquels par conséquent elle serait sans nécessité, recueillent encore parfois les applaudissemens du public véritable ; mais cela devient de plus en plus rare.

APPLICATIONS. « N'ai-je pas bien joué mon » rôle? » — « Vous êtes un homme d'un mérite

» au-dessus du vulgaire, » — « Vous êtes une » femme charmante, etc. » Petites formules qu'un auteur ne doit pas négliger de placer dans tous ses ouvrages. Elles sont désignées au chef de parti qui a l'entreprise de l'enthousiasme, et chacune d'elles est accueillie d'une salve long-temps prolongée. Ce petit moyen de cabale est fort innocent ; il plaît beaucoup à l'acteur, dont il sert l'amour-propre, et il rapporte à l'auteur un petit nombre de représentations de plus. — Il est une autre espèce d'applications qu'il faut éviter soigneusement quand on veut être joué avec approbation et privilége. Voir *les Vêpres siciliennes*.

Appointemens. Un premier rôle de mélodrame joue de trois cents à trois cent cinquante fois par an, pour la somme de 5000 fr. ; un chanteur du Théâtre-Italien, s'il n'a qu'un talent du second ordre, touche 20,000 fr. pour se faire entendre moins de cent fois dans l'année. Le commissaire du roi près le Théâtre Français reçoit 6000 fr. pour ne rien faire du tout.

Arbitraire. *Le Mariage de Figaro* ne se joue plus ; il est défendu à Perlet de paraître sur aucun des théâtres de la capitale ; *Sylla* est interdit à la plupart des provinces ; le direc-

teur de l'Odéon a suspendu les entrées des auteurs le jour où la famille royale est allée à ce théâtre, et mademoiselle Legallois possède sans partage tout l'emploi de mademoiselle Bigottini.

Architecture. Après les soins de la construction de la salle, l'office de l'architecte se borne à la conservation du monument. Je voudrais pouvoir dire qu'il s'étend aussi à l'accomplissement des désirs les plus impérieux du public, et à la satisfaction de ses besoins les moins exigeans : je veux parler de la commodité des loges, de la bonne distribution des galeries, du nombre des dégagemens, et de la dimension des corridors. Rien de cela n'est pris en considération par la plupart de nos architectes modernes. Aussi, si j'en excepte l'Opéra provisoire (qui est caché dans la rue Lepelletier pour deux tiers de siècle au moins), l'Odéon, le Théâtre-Français, le grand théâtre de Bordeaux et peut-être le théâtre de Lille, toutes les salles de spectacle sont incommodes ou ridicules. Les anciens, et même, parmi les contemporains, les Italiens, n'ont pas bâti ainsi les théâtres. Tout était vaste, dans les édifices de ce genre, chez des peuples où le grandiose était une condition du bon. En France tout

est mesquin. On construit des théâtres qui ressemblent à des prisons à rats, où l'on ne peut entrer qu'avec peine, où l'on est horriblement gêné, et d'où l'on ne pourrait sortir en cas d'incendie. La salle du Gymnase et celle du Vaudeville sont des modèles de ces ridicules constructions, qui accusent notre goût, l'avarice des entrepreneurs de spectacles, et l'irréflexion de nos architectes. Pour l'ornement intérieur, ces messieurs sont rarement mieux inspirés qu'ils ne le sont pour la construction; la loge royale de l'Odéon, la plus lourde et la plus sotte masse de bois qu'on ait jamais taillée avec prétention, en est la preuve. Ce n'est pas, au moins, que nos architectes manquent de goût et de talent; ils en ont tous beaucoup; mais ils ressemblent un peu à ces gens du monde qui, à l'abri d'une grande réputation d'esprit, ne disent guère que des sottises.

ARGENT. Le meilleur comédien est, en résultat, celui qui, à la longue, *fait le plus d'argent*. Peu d'acteurs ont ce privilège; on en citerait tout au plus un à chaque théâtre. Voyez Talma, Mars, Georges, Pasta, Potier, Gontier, et, par extraordinaire, la troupe entière du théâtre des Variétés.

ARIETTE. Un de ces petits airs que madame

Rigaud, de l'Opéra-Comique, chante si bien, et que mademoiselle Demerson, du Théâtre-Français, chante si mal.

ARISTARQUE. Dix journaux jugent tous les matins les acteurs de nos divers théâtres. J'ai lu, dans l'un d'eux, que Joanny était un grand tragédien; j'ai lu, dans un autre, que Talma ne possédait pas toutes les qualités essentielles à son art. Ces fréquentes contradictions ont accrédité des bruits calomnieux contre les journalistes. La vérité est qu'ils sont incorruptibles comme tous les autres juges.

ARISTOCRATIE. Demandez la définition de ce terme à un sociétaire de théâtre royal ou à l'un des pensionnaires, à un chef de bureau de l'intendance des théâtres ou à un élève du Conservatoire qui attend son ordre de début, au secrétaire d'un comité de lecture ou au jeune auteur qui présente son premier ouvrage.

ARLEQUIN. Personnage bouffon transporté de la scène italienne sur la nôtre. De tous les acteurs qui ont joué les *Arlequins*, Carlin est le plus célèbre. Bigottini et Camerani le sont peu. Le Vaudeville possède dans *Laporte* un Arlequin assez agréable. Ce comédien n'a pas formé d'élèves. Quelques personnes en concluent que

la race des Arlequins est près de s'éteindre : c'est une erreur. — On appelle *manteau d'Arlequin*, la draperie qui recouvre la partie supérieure de l'avant-scène.

ARMAND. (Théâtre-Français.) Le plus vieux de nos jeunes amoureux. Il s'habille bien, et ne joue pas mal.

ARMAND. Ancien pensionnaire de M. Picard au théâtre Louvois. Il a passé ensuite à l'Odéon, puis au Gymnase ; il est maintenant engagé au Théâtre-Français pour y jouer les seconds comiques. Armand ne manque ni de mordant ni de gaieté, mais il vieillit.

ARMAND. (Théâtre du Vaudeville.) Acteur froid, qui joue rarement, et que le public ne siffle ni ne regrette.

ARMES. Enlevez au mélodrame la ressource des sabres, carabines, pistolets, etc., et vous me direz ce qui reste au talent de MM. Guilbert-Pixérécourt, Hapdé, Léopold, etc., etc.

ARNAL. (Théâtre des Variétés.) Il joue de petits rôles, où il a de petits succès. Il fait de petits vers, qu'il imprime dans de petits journaux. Il a du zèle, de l'intelligence ; un jour il aura peut-être du talent.

Arnaud. (Second Théâtre-Français.) Acteur rempli d'intelligence et de naturel ; le plus accrédité de tous les correspondans dramatiques.

Arrangeur. Si la nature, en refusant à votre esprit toute espèce de capacité, a déposé dans votre cœur la passion de la renommée ; si vous avez l'idée de composer une pièce sans avoir une idée pour cette pièce ; si vous trouvez plus de complaisance dans un comité de lecture que dans votre imagination, prenez, au lieu d'une plume, une paire de ciseaux, attaquez bravement une pièce de Molière ou de Favart, enlevez aux principales situations les développemens dont l'auteur les a jugées susceptibles, brusquez l'exposition, simplifiez l'intrigue, étranglez le dénoûment ; votre pièce, composée en moins de deux heures, sera reçue avec acclamation et jouée avec empressement. Vous vous ferez nommer après la représentation, et vous irez tous les matins recevoir du caissier un droit d'auteur double ou triple de celui que Molière et Favart touchaient de leur vivant.

Arrondissement. Nombre déterminé de villes dans lesquelles s'exerce le privilége d'un directeur de province. La France théâtrale est divisée en vingt-sept arrondissemens.

Le droit d'exploiter chacun de ces arrondissemens est concédé, par le ministre de l'intérieur, pour un certain nombre d'années, à un directeur privilégié, qui tantôt opère pour son propre compte, tantôt se met en société avec des comédiens, moyennant un avantage extraordinaire. Par une décision récente du ministre de l'intérieur, les femmes ne peuvent plus être titulaires de priviléges.

ART. Baptiste le montre, Talma le cache.

ARTIFICE. Les feux d'artifice sont bien placés à l'Opéra pour éblouir le spectateur sur la pauvreté du poëme. On regrette qu'on n'ait pas pensé à en introduire dans *Virginie*, dans *la Mort du Tasse*, dans *Vendôme en Espagne*, et dans *Ipsiboé*.

ARTISTE. Qualification que prennent les comédiens auxquels on la refuserait, et que négligent ceux qui ont le droit de la prendre.

ASSEMBLÉE. Réunion générale de tous les sociétaires d'un théâtre royal. Les assemblées se tiennent ordinairement tous les samedis. On y compose le répertoire de la semaine, et on y désigne les semainiers (voir ce mot). C'est ordinairement dans ces réunions qu'on se dit réciproquement ce qu'on a sur le cœur. L'ordre

et le calme n'y règnent pas toujours. Un étranger qui assisterait à une de ces assemblées, pourrait, sauf la liberté illimitée avec laquelle chacun s'y exprime, se croire quelquefois au milieu d'un sénat législatif.

Assurances. *Voir* Claqueurs.

Atelier. Les peintres décorateurs, les couturières, les tailleurs, les charpentiers, les artificiers, etc., ont chacun le leur. C'est dans ces laboratoires que se prépare en détail l'illusion théâtrale dont les provinciaux sont si vivement touchés. On pourrait appeler aussi du nom d'*ateliers* quelques-uns des cabinets de nos auteurs, où des ouvriers littéraires exploitent, sans les féconder, des idées vieillies, avec lesquelles ils fabriquent des pièces nouvelles. L'atelier le plus en vogue aujourd'hui, celui d'ailleurs d'où sortent les meilleures marchandises, est connu sous la raison de commerce *Scribe et compagnie*.

Attendant (En). Locution d'affiche qui peut se traduire par ces mots : *Ajournement indéfini*. On place sous cette *rubrique* les pièces qu'on est à peu près décidé à ne plus représenter, mais dont l'auteur mérite assez d'égards pour qu'on lui donne la consolation d'une annonce illusoire. Pour ceux qui sont familiarisés avec

le langage des régies, *au premier jour veut dire bientôt; incessamment : peut-être ;* et *en attendant : jamais.*

ATTITUDE. C'est aussi une qualité théâtrale. Vous riez ! *Voir* DANSEUSES, DIPLOMATIE.

AUDRY (M^lle). (Opéra.) Danseuse dont nous inscrivons ici le nom pour mémoire.

AUGUSTE. (Second Théâtre-Français.) On l'applaudirait quelquefois s'il ne criait pas presque toujours. Peut-être aussi ne se livre-t-il à cette habitude que pour faire sa cour à Joanny, son chef d'emploi. Ne désespérons pas : Auguste a de la jeunesse, du zèle, et de l'intelligence.

AUMER. (Opéra.) Homonyme d'un grand homme. Chorégraphe assez distingué. Auteur d'une *Aline*, empruntée à l'Opéra-Comique ; d'un *Alfred-le-Grand*, emprunté sans doute à quelqu'un ; et d'un ballet des *Pages*, emprunté certainement au Vaudeville. Le meilleur ouvrage de M. Aumer est sa fille, mademoiselle Aumer, qu'on voit avec plaisir figurer au second rang de la danse.

AULAIRE (Saint-). (Théâtre-Français.) Chaud ! chaud, M. Saint-Aulaire ! évertuez-vous un peu ; modulez, si vous pouvez, les sons de votre voix grave et sonore, donnez aux traits de

votre physionomie régulière un peu de cette mobilité dont ils manquent, passionnez-vous quelquefois, et vous surpasserez peut-être Desmousseaux.

Auteur. C'est un métier, c'est un art, c'est une vocation, c'est tout ce que l'on voudra. Pour être auteur, il faut avoir ou du génie, ou de l'esprit, ou du savoir-faire : voilà ce que j'affirme; et si l'on me donne un démenti, je citerai les ouvrages de MM. Casimir Delavigne, Scribe et Sewrin.

Autorité. Pour tous les théâtres secondaires, c'est le préfet de police; pour les théâtres royaux, c'est le ministre de la maison du roi, ou un premier gentilhomme de la chambre. Pour les théâtres de province, c'est le ministre de l'intérieur. Ces divers fonctionnaires sont toujours d'accord pour les objets d'une véritable importance : quand il s'agit d'interdire la représentation d'un ouvrage, par exemple, rien de touchant et d'admirable comme l'harmonie qui règne, pour ces sortes de questions, entre des pouvoirs naturellement opposés et rivaux.

Avancement. Le soldat devient caporal; le surnuméraire, employé; le diacre, vicaire; le

substitut, avocat général; le conseiller, président de cour; tout le monde avance : seul, le comédien de Feydeau n'avance pas; il devient sociétaire *in partibus*, c'est-à-dire, *sans part*.

Avances. Somme quelconque donnée à un comédien de province, par anticipation sur son traitement. Les avances sont d'usage lorsqu'on signe l'engagement. La plupart des directeurs sont aussi dans la nécessité de faire diverses avances pendant tout le cours de l'année; mais ils savent en général s'en dédommager, soit par des intérêts usuraires, soit par les complaisances *extraordinaires* qu'ils exigent de leurs pensionnaires, devenus leurs débiteurs.

Avant-scène. Partie de la scène comprise entre la rampe et le rideau. C'est sur cette portion avancée du théâtre que se tiennent ordinairement les acteurs. Des loges correspondent à ce plan scénique. Dans les théâtres royaux, elles sont réservées au roi, aux gentilshommes de sa chambre, au ministre de sa maison, au corps diplomatique, et au commandant de Paris; dans les théâtres secondaires, elles sont occupées par les amans de ces dames, ou par ces dames qui cherchent des amans. — Dans la composition dramatique,

tout ce qui précède l'exposition ou *protase* est appelé du nom d'*avant-scène*.

B.

Baisser. *La recette baisse* : c'était la seconde représentation de *Louis IX* ; *son talent baisse* : je venais d'entendre Baptiste aîné dans *le Glorieux*.

Bal. Le théâtre de la Porte-Saint-Martin et l'Odéon donnent des bals tous les ans pendant la saison du carnaval, le premier pour augmenter ses recettes, le second pour réparer les siennes. Des bals ont également lieu, à la même époque, dans la salle de l'Opéra. Ces derniers ressemblent à ceux de l'Odéon et de la Porte-Saint-Martin, en ce qu'ils sont le rendez-vous de la mauvaise compagnie; ils en diffèrent, en ce que le billet d'entrée coûte six francs, au lieu de trois.

Balcon. Cette partie des galeries qui touche aux loges d'avant-scène. — Le rendez-vous des gens à la mode, des agens diplomatiques et des étrangers de distinction. Au Théâtre-Italien, les places s'y disputent et sont enlevées comme d'assaut. Avant le lever de la toile, toutes sont occupées par des domestiques sans livrées, qui

les retiennent pour les dilettanti, hôtes familiers du lieu; comme autrefois, à la chapelle de Versailles, les valets des courtisans gardaient pour leurs maîtres, les bancs les plus rapprochés du fauteuil de sa majesté quand elle daignait honorer le sermon de sa présence.

Avant la révolution, les arrêts du balcon de la Comédie-Française étaient respectables pour le parterre lui-même. Aujourd'hui ils sont sans aucune importance; le balcon a ses claqueurs d'office, comme l'orchestre et le dessous du lustre.

BALLET. Partie essentielle d'un opéra. — « Paul danse-t-il ce soir? » — « Oui. » — « En » ce cas, j'irai voir *la Vestale*. » — « Le nom » d'Albert est-il sur l'affiche? » — « Assuré- » ment. » — « Je ne manquerai donc pas la re- » présentation des *Danaïdes*. »

BAPTISTE aîné. (Théâtre Français.) Comédien instruit, qui, dans le cours de sa longue carrière théâtrale, a joué presque tous les emplois tragiques et comiques. Il a renoncé à la tragédie, qui ne lui convenait nullement. Les premiers rôles de la comédie lui ont été plus favorables; on se souvient de plusieurs rôles qu'il joua avec un grand succès. Il est confiné maintenant dans l'emploi des *pères*

et des *raisonneurs*. *Robert, chef de brigands*, avait commencé sa réputation, que soutiennent aujourd'hui les souvenirs du *Dissipateur* et du *Glorieux*, et les représentations actuelles de *Tom-Jones*, du *Philosophe sans le savoir*, des *deux Frères*, d'*Orgueil et Vanité*. On ne peut pas dire que Baptiste aîné soit un grand comédien; mais on doit avouer qu'il a possédé un véritable talent. C'est d'ailleurs un excellent professeur, s'il est vrai qu'on puisse professer un art où la pratique est le meilleur maître, après le génie naturel.

BARBIER-DE-SAINT-PAEUX. (Opéra-Comique.) Il double Vizentini, c'est-à-dire, il joue les rôles de cet acteur, dont il ne rappelle ni le comique spirituel, ni la piquante naïveté.

BARILLI. (Théâtre-Italien.) Ce nom rappelle ce que la comédie italienne eut de plus aimable et de plus parfait. Les *dilettanti* garderont long-temps la mémoire du talent délicieux de madame Barilli. — Honnête homme, acteur plein de zèle et d'intelligence, chanteur médiocre, comédien amusant, Barilli complète utilement la troupe dont il est régisseur. Le public le voit avec plaisir, et rit volontiers des petites saillies en langue française dont il mêle ses lazzi italiens.

BARON. Célèbre acteur, mort en 1655. Boyron était son nom véritable. Il excellait surtout dans le grand emploi tragique. On peut le regarder comme le précurseur de Le Kain. Il mourut jeune, des suites d'une blessure qu'il s'était faite au pied en jouant le rôle de *don Diègue*.

BARREZ. (Opéra.) Danseur. — *Remplacement* (*voir* ce mot). Il tient, parmi les prêtres de Terpsichore, le rang que tiennent, parmi les soldats, l'appointé et le caporal postiche. Il commande au double et obéit au chef d'emploi.

BARROYER (M^{me}). (Théâtre des Variétés.) Cette actrice achève une carrière marquée par des succès de plus d'un genre : c'est encore une excellente duègne ; l'esprit, la vivacité, le naturel, sont le cachet de son talent. Pour connaître les détails biographiques relatifs à madame Barroyer, il faut lire l'*Espion anglais*, année 1777, tome 2, article *Brest*.

BASSE-TAILLE. Voix qui approche de la basse ; celui qui chante cette partie. Levasseur est une excellente basse-taille. Nous en dirons autant de Dérivis, chanteur célèbre, quand il chantera. *Voir* CRIER.

BEAUTÉ. Moyen infaillible d'obtenir un ordre de début (*voir* GENTILHOMME DE LA CHAMBRE). La beauté n'a rien de commun avec le talent; mais elle en fait quelquefois pardonner l'absence. *Voir* FALCOZ, PARADOL.

BELCOURT (M^{me}.). (Gymnase.) Assez bonne duègne, engagée pour doubler madame Kuntz. L'Opéra-Comique, où elle avait débuté, la céda au Gymnase en 1823.

BELMONT (M^{me}.). Joua dès son enfance au théâtre du Vaudeville, dont elle fit ensuite la fortune. Tout Paris voulut la voir dans *Fanchon la vielleuse*, dans *la Leçon de botanique*, et dans une foule d'autres ouvrages où elle déployait un talent véritable, relevé encore par la plus éclatante beauté. Madame Belmont passa en 1807 au théâtre de l'Opéra-Comique, où elle se montre rarement. Sa voix agréable et peu étendue convenait surtout au genre du théâtre qu'elle a quitté. Son jeu décent et fin est apprécié des amateurs. Madame Belmont est une comédienne de bonne compagnie; elle passait pour femme de beaucoup d'esprit dans un théâtre qui possédait madame Gavaudan.

BELNIE. Un des dix anonymes célèbres du théâtre Feydeau. Ancien choriste de ce théâ-

tre, il débuta au Gymnase, d'où il revint bientôt à l'Opéra-Comique. Il est un peu plus grand que Féréol, dont il est *le double*. Ce jeune acteur, Grec d'origine, a fait la guerre avant de s'essayer dans l'art du comédien.

BÉNÉFICE. Après trente années de service à la Comédie Française et au Théâtre-Feydeau, le sociétaire qui se retire a, de droit, une représentation à son bénéfice. Des considérations particulières font quelquefois rapprocher ce terme. Dans les autres théâtres, les représentations au bénéfice d'acteurs ne résultent que de conventions particulières. Un artiste aimé du public a intérêt à stipuler un bénéfice comme partie de son traitement. Ce jour-là le prix des places est toujours beaucoup plus cher que de coutume. Cependant, ces sortes de représentations se multiplient depuis quelque temps à tel point, que bientôt elles n'auront plus rien de piquant pour le public, ni, par conséquent, d'avantageux pour l'intéressé. Parmi les représentations de ce genre qui ont eu lieu dans un espace de quinze années, les plus brillantes et les plus lucratives ont été celles qu'on a données aux bénéfices de Florence, Chenard, Valville, Perrier et Barilli; de mesdames Mars, Georges et Mainvielle Fodor.

BÉRARD. Directeur absolu du Vaudeville. Les auteurs lui préféraient M. Désaugiers ; le public le préfère à ce chansonnier-*administrateur*. Les actionnaires du Vaudeville sont de l'avis du public, que ne partagent pas tous les acteurs de la rue de Chartres.

BERNARD (Éric). (Théâtre de l'Odéon.) Tragédien froid, mais rempli d'intelligence. Les amateurs l'estiment, avec raison, plus que Desmousseaux, de la Comédie-Française, qui joue comme lui l'emploi des rois.

BERNARD. (Directeur de l'Odéon.) Il a débuté à Paris, mais il n'est guère connu qu'en province, où il joua d'abord les basses-tailles dans l'opéra, et ensuite l'emploi des rois dans la tragédie. M. Bernard, qui a été long-temps directeur de théâtres dans les Pays-Bas, jouit de plus d'estime comme administrateur que comme comédien. S'il parvient à relever l'Odéon, dont les destinées sont maintenant entre ses mains, nous crierons au miracle.

BERNARD-LÉON. Acteur du Gymnase, dont le jeu spirituel dégénère trop souvent en charge : il plaît.

BÊTISE. Baptiste cadet, Brunet, Potier, Odry, ont tenu tour à tour le sceptre de la bê-

tise : ce dernier règne encore, Potier, qui, comme comédien, lui est incomparablement supérieur, n'a pas maintenant, au même degré, le privilége d'exciter ce rire convulsif dont le bruit couvre les vaines protestations de la raison et du goût. *Sic transit*, etc. (*Voir* ODRY.)

BIAS (Fanny). (Opéra.) L'une des nymphes les plus légères de la cour des Grâces. On dit que cette prêtresse de Terpsichore, à peine âgée de trente-huit ans, cédant aux sollicitations du fils de Vénus, s'est consacrée récemment, et en secret, au culte de Junon *Lucinia*.

BIGOTTINI (M^lle). (Opéra.) Les souvenirs qui s'attachent à ce nom en disent plus que nous n'en pourrions dire. Mademoiselle Bigottini ne joue plus la pantomime, et mademoiselle Legallois la joue encore !!!

BILLET. Les auteurs n'ont disposé, pendant long-temps, que d'un nombre déterminé de billets pour les premières représentations. Maintenant ils en délivrent à peu près autant qu'il leur plaît. C'est surtout dans les théâtres royaux que ce privilége a passé toutes les bornes. On pourrait citer telle tragédie qui, jouée pour la première fois devant une affluence considérable, n'a pas été jugée par trente specta-

tours payans. Aussi est-il devenu extrêmement rare, et presque impossible, qu'une pièce tombe à une première représentation. Siffler ce jour-là est maintenant, dans toute la rigueur du mot, un acte de courage. Ceux qui ont soutenu *la Maire du palais* et *Maxime* prétendent qu'il en faut plus encore pour applaudir.

Bissé. (Technique.) Répété. Se dit d'un couplet, d'une tirade. Pour celle-ci, l'usage en est passé depuis que la police a cru voir qu'on faisait du *bis* un moyen d'opposition spirituelle. Un bon acteur du Vaudeville est souvent *bissé*. Il en coûte à un acteur médiocre de six à dix billets pour obtenir ce degré de succès, très-ambitionné aux petits théâtres.

Bizarre. Ce qu'est parfois M. Lemercier dans les ouvrages qui autorisent les écarts de l'imagination; ce qu'est toujours Joanny dans les rôles qui exigent de la correction et du goût.

Blache. De jolies compositions chorégraphiques ont rendu presque célèbre le nom de M. Blache. Quelques essais heureux permettent d'espérer que M. Blache fils, maître des ballets de la Porte-Saint-Martin, marchera sur les traces de son père.

Blondin. (Théâtre des Variétés.) Acteur utile et insignifiant. Une actrice de son nom, fille du maître des ballets du théâtre de la Cité, a figuré quelque temps sur le théâtre des Panoramas. Blondin a décliné sa parenté. Elle a quitté la scène pour les salons dorés d'un financier hollandais qui lui a donné sa main, sa fortune et son cœur.

Bocage, (Second Théâtre-Français.) Débuta en 1822 :

Assez bien débuté;
Mais que font ses longs bras pendans à son côté?
Le voilà sur ses pieds comme une statue.
Dégourdis-toi. Courage! Allons, qu'on s'évertue!

Botrie. Auteur d'une foule de tiers d'ouvrages représentés sur les petits théâtres de la capitale; régisseur de la Porte-Saint-Martin, dont il est le directeur de fait. *Voir* Collaborateur.

Bonel. (Opéra.) *Basse-taille criante.* Il tient en chef l'emploi des traîtres, des diables et des monstres. Acteur médiocre et sans prétentions, Bonel aspire au jour de sa retraite; il sait qu'il ne laissera point de regrets, et il s'en console en songeant qu'il n'a rien fait pour en mériter. Bonel est philosophe; Comus et le nourrisson

de Silène l'ont vengé de l'indifférence du parterre et des rigueurs affectées de Melpomène et d'Euterpe.

BONHOMIE. L'une des qualités distinctives du talent de Michot, qui ne joue plus ; la seule que possède Saint-Phal, qui joue encore.

BORDOGNI. (Théâtre-Italien.) Le plus fade des chanteurs, et le plus nul des comédiens.

BOSQUIER-GAVAUDAN. (Variétés.) De la verve, une voix agréable, quelques-unes des qualités du comédien, un air de satisfaction qui déplaît, un appel aux applaudissemens qui les rend plus rares.

BOUFFÉ. (Théâtre de la Gaîté.) Plus grotesque que plaisant, plus fou que comique ; mais

Un fou, du moins, fait rire et sait nous égayer.
BOILEAU.

BOUFFES. C'est au théâtre sur lequel on représente *les Cuisinières* qu'on devrait donner cette dénomination, et non à la scène où retentissent les plaintes amoureuses d'Aménaïde et les accens jaloux d'Othello. On rit peu dans la rue de Louvois, même les jours d'opéra *buffa*. Les divers titres des théâtres offrent plus

d'un contre-sens de ce genre. Des drames lugubres sont représentés tous les soirs *à la Gaîté* ; *Joseph* et *Marie Stuart* appartiennent au répertoire de l'Opéra-Comique ; Jeanne-d'Arc s'est montrée sur la scène du *Vaudeville* ; et l'on a déclamé des vers de M. Mély-Janin sur l'un des deux Théâtres *Français*.

BOULANGER (M^{me}.). (Opéra-Comique.) Née en 1792, débuta en 1811. Bonne comédienne, cantatrice du second ordre. En somme, madame Boulanger, par un zèle très-rare et par un talent très-agréable, est peut-être, de toutes les actrices de l'Opéra-Comique, celle qu'il serait le plus difficile de remplacer.

BOURGEOIS (M^{lle}.). (Théâtre de la Gaîté.) Une de nos *virago* les plus célèbres. Le talent d'escrime de mademoiselle Bourgeois est classique ; le bruit de ses fameux coups de sabre retentit des bords du Rhône aux rives de la Seine. Peu de femmes ont manié l'arme blanche avec une supériorité si marquée. Cette amazone, qui aurait défié Saint-Georges, est ce que dans toutes les salles d'armes on appelle *une bonne lame*.

BOURGOIN (M^{lle}.). (Théâtre-Français.) Née en 1781, débuta en 1800. Cette actrice touche

à la fin d'une célébrité qu'elle a due aux grâces piquantes de sa figure, à des saillies auprès desquelles les bons mots de Sophie Arnould passeraient pour sévères, et à des succès qui ont nui à ceux qu'elle aurait pu obtenir aussi sur la scène, où son talent naturel et aimable a été plus deviné qu'aperçu.

Bourguignon (M^{me}.). La loi salique n'a point encore été appliquée aux administrations théâtrales de Paris. Le sceptre directorial de la Gaîté est encore en quenouille, et dans les mains de madame Bourguignon. Personne ne s'en plaint. Madame Bourguignon a pour premier ministre, sans responsabilité, bien entendu (les ministres en ont-ils jamais?), le célèbre M. Frédéric, qui veille à la gloire de sa souveraine et au bonheur des sujets de la gracieuse dame. Le despotisme de madame Bourguignon est bienveillant; il est en même temps profitable aux intérêts des artistes qu'elle gouverne. En définitive, madame Bourguignon est la Catherine de la direction, comme M. Frédéric est le Richelieu de la régie.

Bourse. M. Lafitte, ou son heureux compétiteur M. Lapanouze, ne sait pas mieux le cours de la bourse que tel acteur d'un grand théâtre qui, par compensation, ne sait jamais

ses rôles. Ce boursier parle à merveille de *reports*, de *différences*, de *coupons*, d'*omnium*; mais il parle très-mal de son art. Il figure fort bien dans la coulisse, rue Notre-Dame-des-Victoires; mais il ne peut sortir de la coulisse, rue de Richelieu, sans être sifflé. Les jeux de la Bourse lui ont été jusqu'à ce jour plus favorables que les jeux de la scène. Puisse Thalie prendre sa revanche sur l'aveugle Plutus !

Branchu (M^{me}.). (Opéra.) Elle égala la tendre et tragique Saint-Huberti. Ce souvenir est tout pour elle; il suffit à sa gloire et aux plaisirs des amateurs qui l'ont entendue il y a dix ans.

Bras (M^{me}.). (Vaudeville.) Comédienne excellente que le Vaudeville regrettera, malgré sa voix, lorsqu'elle passera au Théâtre-Français, où elle est appelée par son talent.

Brigands. Après avoir fait les beaux jours de l'enfance du mélodrame, ils ont cédé la place aux ministres, aux vampires et aux seigneurs. On y revient depuis quelque temps. Il paraît, après tout, que c'est encore ce qu'il y a de mieux. *Voir* Frédéric.

Brioche. Refus des *Vêpres siciliennes* par le comité de lecture du Théâtre-Français; nomination de M. Gimel aux fonctions de directeur

de l'Odéon ; élévation de madame Paradol au rang de sociétaire ; remplacement de mademoiselle Bigottini par mademoiselle Legallois, etc., etc., etc., etc.

Brocard (M^{lles}.). (Opéra et Théâtre-Français.) Deux danseuses du nom de Brocard figurent sur la grande scène de l'Académie royale de Musique, mais à des places différentes. L'une, mademoiselle Brocard *seconde*, n'y remplit encore que l'emploi subalterne de figurante de quadrilles, et son talent n'est guère au-dessus de son emploi. Les amateurs qui ont une bonne vue, ou, ce qui la supplée, une lunette de Cauchois, assurent que cette jeune personne est jolie, et qu'elle fera son chemin si la diplomatie administrative et l'administration diplomatique s'entendent à cet égard.

Quant à mademoiselle Brocard *première*, quoiqu'elle ne soit pas encore comptée parmi les sujets les plus éminens, son sort est déjà fixé. Il ne faut pas dire que son mérite chorégraphique ait beaucoup contribué à la faire distinguer ; son mérite personnel, c'est-à-dire, le charme répandu sur toute sa personne, a presque tout fait pour elle. Comme danseuse, lourde et peu expressive, elle est, comme femme, d'une légèreté et d'une grâce séduisantes.

Belle et jolie, elle devait être remarquée; aussi a-t-elle vu à ses genoux la foule des adorateurs empressés de lui plaire. Le *Pactole* et le fleuve de *Tendre* ont coulé à ses pieds. Je ne sais à laquelle des deux sources elle a puisé; mais, ce qu'on m'a dit, c'est que, dédaignant des conquêtes faciles, elle osa s'attaquer à l'un de ces indomptables enfans du Nord dont le cœur semble être à l'abri des traits de l'amour; derrière un triple rempart de glace : le Tartare fut vaincu.

Étalant sa défaite en tous lieux, le kan subjugué par mademoiselle Brocard se montra pendant quelque temps l'esclave le plus timide; mais bientôt (le cœur de l'homme est si changeant!) le volage *Mantchou* fut infidèle, il brisa des nœuds auxquels il s'était soumis si facilement; et, dans un grand bal où il rassembla tout ce que Paris et la banlieue avaient de beautés sensibles, il proclama seule héritière de ses faveurs une gracieuse odalisque du quartier du Temple. Ce bal fit événement : la chronique et le Vaudeville s'en emparèrent; les *cancans* circulèrent; et si l'on plaignit mademoiselle Brocard, on n'épargna pas les épigrammes au kan infidèle. La jeune délaissée parut supérieure à son infortune et à l'injure qu'on lui faisait; elle ne versa pas une larme : partout,

au contraire, elle affecta la gaieté, ou tout au moins le calme le plus parfait. On dit qu'elle a juré haine aux hommes. Rassurez-vous, messieurs ! le cœur d'une femme est un abîme de miséricorde ; il ne peut être long-temps inflexible.

Mademoiselle Brocard est un modèle de piété filiale ; aussi sa mère dit-elle, si l'on en croit les échos de la rue Lepelletier : « Celle-là est » une bonne fille, sage, économe, et pleine » d'égards pour sa mère : tout ce qu'elle ga» gne, elle le rapporte à la maison. » Éloge simple et naïf ! quel éloquent panégyrique pourrait t'être préféré ?

La Comédie-Française a reçu au nombre de ses pensionnaires la troisième sœur de mademoiselle Brocard. C'est une grande et jolie ingénue qu'on a vue plusieurs années au second Théâtre-Français. Elle a des dispositions, mais elle fait des progrès bien lents ; cependant elle a déjà dépassé mademoiselle Falcoz, et elle atteindra bientôt mademoiselle Devin.

BROHAN (M^{lle}). (Second Théâtre-Français.) Débuta le 30 mai 1823, par le rôle de Dorine, dans *le Tartuffe*. Elle a le cachet du Conservatoire, et tout au plus des dispositions pour l'art théâtral.

BRULE LES PLANCHES (Il). (Technique.) On le dit des acteurs qui, semblables à Philippe (du Vaudeville), à Bernard-Léon, à Bosquier-Gavaudan, ont plus de chaleur que de véritable verve comique.

BRUNET. (Variétés.) Le doyen des niais, le vétéran de la farce, le patriarche de la bêtise, Brunet a fait fortune en faisant rire. Le hasard, qui parfois se montre juste, a voulu, en gratifiant ce comédien sexagénaire de quarante mille livres de rente, transporter à d'autres le privilége d'attirer et d'égayer le public. Brunet, quoique surpassé aujourd'hui dans un emploi où l'on n'est rien quand on n'y est pas le premier, joue tous les soirs dans deux ou trois pièces, comme au temps de sa vogue exclusive. On ne va guère au spectacle pour le voir, mais on lui fait bon accueil quand on le voit. C'est un bouffon émérite qui jouit d'un succès d'estime.

BULLETIN. « Le père est une *ganache*, l'a-
» mant n'a point de toupet, l'amoureuse est
» une bégueule, l'action est embrouillée, la
» pièce est *ennuyante* et mal écrite ; je refuse. »
Tel est le bulletin que fit tomber dans l'urne une des plus jolies actrices de la Comédie-Française, un jour qu'il s'agissait de juger une pé-

médie d'un de nos auteurs les plus spirituels. *Voir* Comités de lecture.

Buraliste. Préposé à la vente des billets. Dans la plupart des théâtres, on lui donne pour traitement quotidien le prix d'un billet de premières.

Bureau. Lieu où l'on vend tous les soirs des billets à cette portion du public qui n'a ni entrées de droit, ni entrées de faveur, ni entrées de tolérance, ni billets d'administration, ni billets de police, ni billets d'auteurs, achetés à moitié prix ou concédés gratuitement.

Buron (Mlle.). (Opéra.) Danseuse agréable, mais du second rang.

C.

Cabale. Le café Procope était autrefois l'antre de la cabale. On s'y disputait souvent, on s'y battait quelquefois pour soutenir le talent d'un acteur ou d'un ouvrage. Les cabaleurs s'aperçurent du rôle ridicule qu'ils jouaient; ils prirent un moyen très-sage pour régler les destinées d'une pièce ou d'un débutant, ils parièrent aux dés la chute ou la réussite. Ce fut à un brelan de six que Dorat dut le succès de *Régulus*.

De nos jours, quand l'esprit de parti politique n'est pour rien dans la composition d'une œuvre dramatique, on laisse aux cabaleurs à gages le soin de la soutenir. La cabale est à présent une organisation de forces mobilisées que la police même ne saurait plus dissoudre. C'est une sorte de polype anti-littéraire que l'art des médecins serait inhabile à déraciner. Elleviou disait de la cabale, qu'elle était aussi nécessaire au milieu du parterre que le lustre au milieu de la salle. On pardonnerait cette parole à Vigny ; mais à Elleviou !...

CACHEMIRES. Ce n'est pas de ceux que portent les dames de théâtre que M. le président Séguier a pu dire qu'ils sont *adultères* : presque toutes ces dames sont demoiselles.

CACHET. Semblable à ces médailles effacées dont le type inaperçu a l'air commun à toutes ; le talent de la plupart de nos auteurs, de nos comédiens et de nos compositeurs est sans cachet original. Il faut cependant, en faveur de quelques-uns d'entre eux, faire une honorable distinction. Talma imprime le cachet du génie à la plupart de ses rôles tragiques ; mademoiselle Mars donne à tous les siens le cachet de l'intelligence la plus délicate ; Potier marque ses bouffonneries du cachet de la folie vive et

spirituelle ; Désaugiers chante en joyeux gastronome : il a le cachet du ventre. Grétry plaît par la grâce et la finesse ; Boïeldieu charme par la douceur et l'élégance ; Rossini entraîne et séduit par la hardiesse et la nouveauté de l'expression. Ces trois compositeurs ont un cachet : il est plus facile de les critiquer que de les imiter.

CACOPHONIE. *Voir* CHŒURS DE L'OPÉRA-COMIQUE.

CAISSE. Le talent des acteurs de l'Odéon et du Vaudeville a fait long-temps, sur les caisses de ces théâtres, l'effet de la machine pneumatique. Les directeurs, qui ont horreur du vide, ont fait tous leurs efforts pour neutraliser l'influence nuisible de leurs pensionnaires ; celui du Vaudeville y a presque réussi ; celui de l'Odéon n'y réussira jamais. — On appelle *billets de caisse* des billets achetés d'avance chez le caissier, qui ne les délivre que sur la recommandation d'un employé du théâtre. Il faut être protégé au moins par un figurant, ou par le coiffeur de la troupe, pour obtenir de ces passe-ports de faveur.

CAISSIER. Fonctionnaire actif aux Bouffons, aux Français et aux Variétés ; sinécuriste dans la plupart des autres administrations théâtrales.

CALCUL. *Voir* FINANCIER et VIGNY ou DE VIGNY.

CALPIGI. Chanteur à qui la chirurgie interdit les tons bas de la première octave.

CAMARADE. On suit la même carrière, on joue dans les mêmes pièces, on assiste aux mêmes assemblées, on se voit dans les mêmes foyers, on est camarade enfin ; mais on n'est pas ami.

CAMILLE. (Théâtre-Français.) Encore inconnu ; mais dont le talent se dévoilera peut-être un jour.

CAMPAGNE. *Voir* le chapitre des ACCIDENS.

CANAPÉ. Meuble indispensable à la loge d'une actrice.

CANCANS. Confidences entre camarades ; passe-temps du foyer ; innocentes vengeances de l'amour-propre blessé. *Voir* CALOMNIE.

CANTATE. *Voir* DERIVIS, VIEILLARD et L. JADIN.

CAPELLE. (Opéra.) Danseur de troisième ordre, qui ferait les délices d'un chef-lieu de sous-préfecture et qui concourt agréablement à l'ensemble de perfection dont l'académie royale de

danse est le plus beau modèle, à ce qu'on dit au moins à ladite académie.

CAPRICES. Les comédiens en ont peu, les comédiennes n'en ont point ! *Voir* RÉPERTOIRE, INDISPOSITION, etc.

CARACTÈRE. Physionomie particulière donné par l'auteur à ses personnages, et par l'acteur à ses rôles. — Désignation d'emploi. *Les caractères sont joués par les premières duègnes.*

CARCASSE. (Technique.) Squelette de la pièce avant qu'aucune de ses parties ait reçu les développemens nécessaires à l'effet dramatique.

CARMOUCHE (Mme). *Voir* Mlle. JENNY-VERTPRÉ.

CARRIGOL. Le meilleur des valets de la Comédie-Française, ce qui prouverait à la rigueur que la Comédie-Française pourrait être mieux servie.

CARTONS. Catacombes des ouvrages non représentés, élysées des auteurs vivans. L'Opéra-Comique a dans ses cartons soixante pièces endormies du sommeil de la mort. La Comédie-Française en a presque autant. Le Gymnase n'a point de cartons ; M. Scribe ne saurait se condamner à cette léthargie.

CASANEUVE. On nous apprend à l'instant

qu'il existe au Théâtre-Français un acteur de ce nom ; nous n'avons jamais eu le plaisir de le voir.

CASAQUE (La grande). (Technique.) Costume des anciens valets de la comédie. Hector, du *Joueur*, Mascarille, de l'*Étourdi*, etc., appartiennent à cette classe de rôles comiques joués par les valets, et désignés par le nom de grande casaque.

CASIMIR (M. et M^me). (Opéra-Comique.) M. Casimir, acteur ultra-médiocre ; Madame Casimir, chanteuse agréable, qu'il ne faut ni opposer, ni comparer à madame Rigaut, mais qu'il faut encourager.

CAZOT. (Théâtre des Variétés.) Il joua très bien le rôle de Frisac, le perruquier gascon des *Trois étages*. Depuis ce temps, il fut un peu ce personnage dans toutes les pièces.

Tout a l'humeur gasconne en un *acteur gascon*,
Gros-Guillot et *Frisac* parlent du même ton.

CÉLÈBRE. Joanny est un acteur célèbre en province ; ce n'est plus même un acteur médiocre à Paris. La célébrité est attachée pour des raisons différentes aux noms d'Odry, de Mahier, de Franconi, de Mazurier, de Perlet, etc.

Censeurs. Corps constitué : corps respectable. Une balance, un glaive, un bandeau sont les attributs du censeur ; ce sont aussi ceux de la justice. — Les censeurs sont au nombre de sept. Voici les noms de ces magistrats littéraires, qui exercent auprès de nos théâtres les fonctions qu'auprès du trône de Pluton exerçaient les Parques inexorables. MM. le chevalier Alissan de Chazet, censeur des censeurs, Royou, Lacretelle jeune, et Quatremère de Quincy, censeurs subalternes ; Lemontey, censeur libéral, c'est-à-dire qui accorde beaucoup au pouvoir ; Delourdoueix, censeur surveillant, et Coupart, censeur amateur et honoraire. Les auteurs n'ont qu'à se louer de l'obligeance de ce dernier : il est vrai qu'il a très-peu d'influence.

Censure. Esprits indépendans des caprices du pouvoir, livrez-vous à vos nobles inspirations ; faites parler dans vos vers la liberté, la justice et l'honneur ; évoquez les mânes des grands hommes que révolta la servitude ; démasquez les traîtres, les hypocrites religieux, les tartufes politiques, les flatteurs de la puissance, les délateurs, les lâches ambitieux ; peignez la vertu modeste, le talent aux prises avec l'infortune, le mérite sacrifié aux cabales, le

bon droit méconnu, l'adulation récompensée ; raillez nos petits grands hommes sur leurs prétentions ; chansonnez les éternels thuriféraires de tous les gens en place ; écrivez enfin sous la dictée de votre conscience : la censure est là, instrument actif de toutes les volontés, protectrice de tous les ridicules, et champion de tous les intérêts de coterie.

Cérémonie. *Le Malade imaginaire* et *le Bourgeois gentilhomme* se terminent par deux tableaux grotesques qui prennent le nom distingué de cérémonies. Tous les comédiens figurent ordinairement dans ces farces à travestissemens, où chacun reçoit une part de bravos proportionnée à son talent. *Voir* Accessoires, Jetons, etc.

Césures. Lafon et Démousseaux les comptent et les font sonner toutes à l'oreille du spectateur. Talma a su s'affranchir du joug de la césure ; sa déclamation est devenue plus naturelle sans cesser d'être harmonieuse. C'est pour le poëte, et non pour l'acteur, que Boileau a dit :

> Que toujours dans vos vers le sens coupant les mots,
> Suspende l'hémistiche, en marque le repos.

Chalbos (M^{lle}.). (Théâtre des Variétés.) Pour mémoire.

CHAMBELLAN. Sous l'empire (vieux style), la direction supérieure des grands théâtres de Paris était confiée à un des chambellans de Napoléon. Le gentilhomme de la chambre et le ministre de la maison du roi ont succédé au chambellan-directeur.

CHAMBRÉE. (Technique.) *Les Vêpres Siciliennes, l'École des Vieillards, la Neige, Sylla, les Cuisinières, le Coin de Rue et Polichinel*, ont fait un grand nombre de chambrées complètes, c'est-à-dire, ont plusieurs fois rempli les salles et les caisses des théâtres où l'on a représenté ces ouvrages. Quelques acteurs *font chambrée*; ceux-là sont l'objet de l'envie et de la haine de leurs camarades.

CHANSONNIER. *Voir* VAUDEVILLISTE et CIRCONSTANCE.

CHANT. *Voir* MAINVIELLE, PASTA, PELLEGRINI, ZUCHELLI, RIGAUT, PONCHARD, NOURIT fils, BOULANGER, et BOURGOIN.

CHAPELLE (Feu). Ancien acteur du Vaudeville; le roi des Cassandres. La nature s'était plu à le former pour l'emploi appelé des *ganaches*.

CHAPELLE. Quelques acteurs de l'Opéra, des

Bouffons et de Feydeau, composent, avec des instrumentistes de ces théâtres, et quelques professeurs qui n'appartiennent à aucune de ces administrations, la musique vocale et instrumentale de la chapelle du roi; ils sont placés sous la direction des surintendans de la musique de sa majesté. Les dévots trouvent un peu extraordinaire l'admission à la chapelle du souverain de ces damnés de comédiens, qu'ils se sont habitués à ne pas regarder comme des citoyens. On répond à ces scrupuleux par l'exemple du saint-père. Il admet à la sienne les *calpigi*, qui ne sont pas des hommes.

CHARGE. *Werther*, joué par Pottier, est une excellente charge du sentiment le plus vrai. Joanny est la charge d'un acteur tragique; mademoiselle Dupont (du Second-Théâtre) est la charge de mademoiselle Duchesnois; Vigny est la charge de Grandménil.

Bernard-Léon est *chargé*.

Les charges de Tiercelin étaient amusantes et de bon goût; celles d'Odry sont plaisantes, mais quelquefois outrées; celles de Monrose sont froides; celles de Mazurier sont étonnantes pour le spectateur, et dangereuses pour le grotesque, etc., etc.

Les parodies, les imitations burlesques, les

parades, les caricatures sont des charges ; elles ne se font pardonner que par une forte dose de gaieté, d'esprit et de folie. *Voir* Désaugiers, Scribe, Francis, etc.

Charger. (Technique.) Les décorateurs l'emploient pour indiquer le mouvement de descension. Dans un changement de décorations, toutes les parties qui descendent des *frises* (*voir* ce mot) sont *chargées* ; toutes celles qui montent des *dessous* (*voir* ce mot) sont *guindées* (*Voir* ce mot).

Charivari. Ouverture de MM. *Sergent, Piccini*, etc. ; symphonie exécutée par les musiciens du Théâtre-Français et de l'Odéon, accompagnemens de l'orchestre Chantereine.

Charlatanisme. (Se faire applaudir par les claqueurs, se faire redemander après le spectacle, se faire louer dans les journaux et affecter la modestie, voilà ce qu'on appelle du)

Charpente. Celle d'un théâtre est immense ; l'ensemble en est compliqué, et les détails fort curieux à voir. Après celle des vaisseaux de ligne, la charpente des théâtres est la plus difficile à bien combiner. — On dit d'une pièce qui a de l'intérêt et dont l'action incessamment croissante présente d'heureux incidens

et de fortes péripéties, qu'elle est bien *charpentée*.

CHAT. (Technique.) Embarras qu'éprouve un chanteur quand il veut articuler un son; accident de la voix, du larynx ou de la poitrine. Les acteurs qui chantent faux et que le public siffle accusent les *chats* de leur mésaventure, comme ces gens dont parle La Bruyère qui sont toujours prêts à se plaindre de leur mémoire, de peur qu'on n'accuse leur esprit.

CHATILLON. (Opéra.) Chef de quadrille; l'un des soixante plébéiens de la danse à qui les indispositions sont interdites.

CHAUFFER. (Technique.) « — M. Leblond, » la pièce nouvelle a été mal *servie* hier. » — « C'est vrai, M. le semainier; mais dix de nos » gens me manquaient; ils étaient allés aux » Français pour *faire* la pièce de Mme. Gay; » et, par parenthèse, ils y *ont eu* joliment *de* » *mal.* » — « Mais ces dix hommes, les aurez- » vous ce soir? » — « Oui, monsieur. » — « Eh » bien, *chauffez*-nous ça comme il faut, et que » tout le monde ait de l'agrément. Je ne vous » demande rien pour moi, vous savez. » — « Oui, comme à l'ordinaire, dix-huit mains » à deux reprises. » — « Voilà vos billets de

» service, et cinquante de supplément... Ah!
» j'allais oublier ; *soignez* surtout la mauvaise
» scène. » — « Laquelle ? » — « Celle du mi-
» lieu. » — « Soyez tranquille, vous serez con-
» tent. »

CHAZEL. (Odéon.) Vieil acteur qui n'a que les défauts d'un comédien. Il pousse l'aisance jusqu'à jouer avec le public, ce qui lui fait oublier de jouer avec ses interlocuteurs. Chez lui, la rondeur ressemble à la fausse bonhomie, et le naturel à la manière. Intelligent et plein de zèle, Chazel s'est donné toute sa vie beaucoup de peine pour devenir médiocre ; il en est presque venu à bout.

CHEF. Vous avez vu quelquefois au milieu d'un orchestre un homme s'agitant avec vivacité, indiquant de la main, du bâton ou de l'archet le mouvement aux symphonistes, qui le regardent d'un œil, pendant que de l'autre ils regardent leurs *parties* (voir ce mot) ; eh bien! cet homme est le chef de l'orchestre ; c'est sur lui que, dans les théâtres lyriques, repose toute la responsabilité de l'ensemble. Il donne l'impulsion aux grandes masses, ou modère à son gré l'élan des chanteurs ; il répare habilement leurs fautes, et colore avec dextérité leurs négligences ou leurs écarts. C'est, à

Paris, un emploi très-difficile et très-pénible que celui de chef d'orchestre. C'est, en province, un métier auquel devrait se soustraire tout homme qui n'y est pas condamné sous peine de la vie. —Toutes les branches de l'administration théâtrale reconnaissent des chefs. A l'Opéra, dont la direction singe les ministères, il y a des chefs de bureaux, des chefs de chant, des chefs de la danse, des chefs de chœurs, des chefs de comparses, des machinistes chefs et sous-chefs, des chefs décorateurs, enfin partout des chefs.

CHEF-D'ŒUVRE. *Athalie*, *Brutus*, *Don Giovani*, *le Tartufe*, etc., méritent ce titre, trop prodigué de nos jours. La farce a aussi ses chefs-d'œuvre. *Les Bonnes d'enfans*, *les Cuisinières*, *les Petites Danaïdes* et *Werther*, sont les classiques du genre.

CHEFS D'EMPLOIS. L'ancienneté donne ce rang. On ne peut s'empêcher de frémir quand on pense que mademoiselle Jawureck deviendra un jour chef d'emploi, et que madame Saint-Huberti, revînt-elle de l'autre monde pour chanter encore le grand opéra, ne jouerait qu'avec l'agrément de cette souveraine et maîtresse de l'emploi. *Voir* ABSURDE, DÉCOURAGEANT, etc.

Chéri. Comédien nomade, qu'on a vu successivement à la Porte-Saint-Martin, au Gymnase, et à l'Ambigu-Comique. Médiocre acteur de vaudeville, mauvais acteur de mélodrame.

Chérubini (M.). (Chevalier de la Légion d'honneur et de Saint-Michel.) Administrateur-directeur de l'École royale de musique et de déclamation. Depuis l'époque où ce grand compositeur gouverne l'École royale, l'enseignement y a pris une direction qui permet d'espérer le retour de la période brillante de ce Conservatoire, qui a donné tant de sujets distingués à la musique vocale et instrumentale.

De grands succès sur nos deux scènes lyriques ont rendu célèbre le nom de M. Chérubini ; mais il faut avouer que, s'il doit une partie de sa renommée aux inspirations de la muse dramatique, la muse des accords sacrés lui fut encore plus favorable.

Cheza (M^{lle}.). Divinité du troisième ordre de la cour de Terpsichore ; elle s'était fait une sorte de réputation dans la pantomime. Les amateurs du faubourg du Temple la comparaient à mademoiselle Bigottini, qu'ils n'avaient jamais vue.

Chœur. On citait autrefois avec éloge ceux de Feydeau ; ils sont aujourd'hui le type du mauvais. Les Bouffons ont des chœurs excellens ; ceux de l'Opéra sont souvent médiocres. Les chœurs les plus parfaits sont ceux du théâtre de Toulouse : qui le croirait ?

Chorégraphe. De l'imagination et pas de jambes, du goût et pas de souplesse, de la grâce et point de force, voilà ce qu'il faut à un chorégraphe qui n'est pas danseur. Gardel, Milon et Blache père sont les chorégraphes les plus estimés de nos jours. Dauberval, dont le nom est inscrit en lettres de bronze au temple de Terpsichore, était, avant ces artistes, le chorégraphe en réputation. Il a composé une foule de jolis ouvrages, au courant du répertoire de la province.

Chut. Un algébriste a exprimé ainsi qu'il suit les rapports de ce bruit désapprobateur avec celui du sifflet : un chut naturel égale un demi-sifflet ; un chut, fortement articulé et capable d'imposer silence aux cabaleurs, égale tous les sifflets du monde.

Chute. La plus célèbre est celle du *Mariage de Figaro*, si ce n'est celle d'*Oreste*. La pièce de Beaumarchais s'est relevée

CICÉRI. Le premier décorateur de l'époque depuis que M. Dégotty a renoncé à la peinture. M. Cicéri est un véritable artiste ; il possède, à un degré très-supérieur, tous les talens qui peuvent concourir à former un décorateur habile. Dessinateur élégant et correct, coloriste agréable, il compose avec esprit et facilité. Il a établi à l'Opéra sa réputation par une foule de belles et de jolies décorations. *Olympie, Aladin, Cendrillon, Aline, les Danaïdes*, etc., sont ses ouvrages les plus remarquables. Les théâtres secondaires, celui de la Porte-Saint-Martin surtout, ont dû une partie de leurs grands succès aux merveilles du pinceau de M. Cicéri, qui a aussi enrichi les Français et l'Odéon de quelques charmans tableaux.

En payant au général le juste tribut d'éloges qu'il mérite, l'historien doit citer les subalternes qui participent par leur zèle ou par leur talent à la renommée de leur chef; ainsi devons-nous faire à l'égard des peintres que M. Cicéri s'est adjoints. Les plus distingués sont MM. Filâtre, Léger, Gigon et Gosse; le dernier est un peintre d'histoire qui donne des espérances et qui, comme peintre de figures en décoration, a fait déjà des choses très-remarquables.

CINTI (Mlle.) (Opéra-Italien.) Cantatrice fran-

çaise qui s'est italianisée pour arriver à la fortune et à la renommée. Le nom de cette Italienne de Paris est *Montalan*. Craignant que la réunion de ces trois syllabes inharmonieuses ne lui portât malheur, elle se fit bien vite un duosyllabe terminé par l'*i* de rigueur. Alors, protégée par cet innocent travestissement, par une voix assez agréable et par un grand fonds de confiance, elle débuta avec succès et mérita que les nations du Nord missent à ses pieds leurs hommages par ambassadeur.

Cintre. Arcade qui forme la partie supérieure de l'ouverture de la scène; et, par extension, tout ce qui est compris depuis le plafond de la salle jusqu'aux combles de l'édifice. Le cintre sert d'atelier à quelques ouvriers, et de point de correspondance avec les portions machinées du théâtre.

Le dernier rang de loges prend son nom du *cintre*. C'est là que l'Amour, effarouché par les brillantes clartés du gaz, est venu chercher un asile tranquille et mystérieux.

Circonstance. Dixième muse; sœur de l'Intérêt, de l'Ambition et de la Flatterie. Divinité inconstante comme la Fortune, diverse comme le Hasard. Elle a un temple dont les prêtres sont inamovibles et l'idole changeante.

Cirque Olympique. Le cerf, l'éléphant et le cheval, instruits par les frères Franconi, sont, en faveur de l'éducation, un argument auquel il n'y a rien à opposer. *Coco*, *Baba* et *Régent*, pensionnaires du *Cirque*, ont prouvé que l'esprit des bêtes n'a pas les bornes étroites que l'orgueil humain lui supposait. Il ne manquait que la parole à ces intéressans quadrupèdes ; à la vérité, c'est à peu près là tout ce qui manque aux bipèdes et aux hippocentaures qui figurent dans les pièces dialoguées du théâtre qui n'a d'olympique que son nom.

Claqueur. Applaudisseur gagé dont le suffrage ne trompe personne, que tout le monde méprise, et dont chacun se sert. L'exigeance des claqueurs a fait depuis quelque temps d'incroyables progrès. On leur donne maintenant jusqu'à trois cents billets un jour de première représentation. Ils en emploient deux cents ; l'autre tiers, qu'ils vendent, constitue leur salaire. Il y a des auteurs qui, indépendamment de ce sacrifice, s'engagent à payer au claqueur en chef une somme de soixante ou quatre-vingts francs en cas de succès. Un fonds de claqueurs se négocie comme un fonds d'épicerie ; il s'en est vendu un six mille francs en 1820 !!

Les claqueurs les plus accrédités sont

MM. Mouchette et Lévacher, pour le Théâtre-Français; Leblond et Frédéric (ce dernier est une femme), pour l'Opéra-Comique; Léon, pour l'Odéon; et Sauton, pour les théâtres secondaires.

CLARA (M^{lle}.). (Vaudeville.) De la gentillesse, de la grâce, du naturel et de l'esprit, voilà ce qui distingue cette actrice agréable, à laquelle je reprocherais de ne pas chanter toujours fort juste, si je n'étais un peu sourd. Je me trompe sans doute.

CLASSIQUE. Le vrai dans tous les genres; nous n'en connaissons pas d'autre.

CLOCHE. Elle appelait les moines à matines. Par un bizarre effet de sa destinée, elle appelle les comédiens à leurs travaux profanes. Une demi-heure avant le spectacle, trois sons prolongés de cet instrument à timbre éclatant avertissent chacun d'être à son poste. Comme on a dit que la cloche était la voix du pasteur, on peut dire qu'elle est la voix du régisseur : elle ne parle pas en vain ; l'amende répond des infractions à ses ordres.

COLIN. (Technique.) Amant villageois ordinairement représenté par un second amoureux dans les pièces du répertoire de l'Opéra. La

jeunesse et la grâce sont les qualités essentielles de cet emploi, qui ne convient plus à Nourrit père, et que Michu, sexagénaire, jouait encore avec succès. Les prétentions des *Colins* de province, à l'élégance et aux manières agréables dans le monde, ont passé en proverbe.

Collaborateur. Vous avez eu l'idée d'une pièce, vous la faites de votre mieux; vous voulez la faire recevoir et la voir représenter; que croyez-vous qu'il faille tenter pour en venir à ces fins heureuses? Demander une lecture? pas du tout; mais vous associer un homme de lettres qui ait de l'influence auprès du théâtre auquel vous aspirez, un huissier qui ait ordre de poursuivre le directeur ou un créancier qui peut faire saisir les meubles de ce petit despote. Cet associé devient votre collaborateur; il signe des billets d'auteur, comme vous, et souvent plus que vous; il touche la moitié ou les deux tiers des revenus de votre ouvrage, et partout vous l'entendrez dire: «Avez-vous vu » ma pièce? que dites-vous de ma pièce? vou- » lez-vous un billet pour la dixième repré- » sentation de ma pièce?»

Colon (M^{lles}.). Débutèrent avec succès, en 1822, à l'Opéra-Comique, où l'aînée des deux

sœurs remplit avec zèle une portion de l'emploi des jeunes amoureuses. La cadette, mademoiselle Jenny, quitta Feydeau pour le Vaudeville, où le public la voit avec le plus grand plaisir. Elle chante très-agréablement, joue avec une intelligence et un naturel que l'art et les flatteries pourraient bien gâter un jour. Les vieilles ingénues du Vaudeville trouvent peu de talent à mademoiselle Jenny Colon ; le parterre, moins difficile apparemment, applaudit cette jeune personne, et siffle quelquefois les anciennes : le droit d'aînesse porte malheur.

Colonne. Ornement d'architecture qui figure ordinairement dans la construction des salles de spectacles et dans leur arrangement intérieur. On a supprimé celles qui supportaient la seconde galerie aux Français ; on a bien fait, elles gênaient le spectateur ; mais on a eu tort de les remplacer par de misérables thyrses de fer dont l'effet est des plus ridicules.

Combats. (*Voir* Armes). Les auteurs de mélodrames disent de leurs pièces qu'elles sont *ornées* de combats : c'est *allongées par...* qu'ils devraient dire.

Comble. (Technique.) On donnait hier

Valérie et *le Misanthrope*; la salle était *comble*, c'est-à-dire pleine jusqu'au cintre. Le mot *comble* est rayé du dictionnaire de plusieurs directeurs et caissiers; il est presque inconnu en province.

Comédie (*voir* Molière). Les acteurs appellent leur entreprise *la comédie*; les actrices du premier Théâtre-Français sont connues sous la dénomination de dames de la *Comédie-Française*. Les arrêtés que prennent les comités des grands théâtres, celui de l'Opéra excepté, sont ce qu'on entend par les décisions de la Comédie. On dit au théâtre, d'un acteur qui a du zèle, qu'il est dévoué aux intérêts de la *Comédie*, etc., etc.

Comédien. « L'art de se contrefaire, de revêtir un autre caractère que le sien, de paraître différent de ce qu'on est, de se passionner de sang-froid, de dire autre chose que ce qu'on pense aussi naturellement que si on le pensait réellement, et d'oublier enfin sa propre place à force de prendre celle d'autrui. » Voilà le talent du comédien défini par J.-J. Rousseau. Cette définition est juste, et démontre que si Molé, Monvel, Grandménil, Lekain, Talma, mademoiselle Contat, mademoiselle Mars, etc., doivent passer pour comédiens, on ne peut

donner ce titre à Vigny, à Monrose, à Joanny, et à tous les acteurs qui ont du métier et peu ou point de talent.

Comique. *Tartufe* est moins plaisant que comique; *le Légataire universel*, au contraire. Bernard-Léon est un comique bouffon, Potier est un bouffon comique. Le comique de Lepeintre est un peu froid, celui de Philippe un peu trop chaud. Brunet est naïf et comique naturellement; Odry est outré, mais sa niaiserie affectée est cependant quelquefois comique; Vizentini est un comique de bonne compagnie, Samson un comique spirituel et distingué, Monrose est tout au plus un plaisant.

Comité. Représentation constitutionnelle de l'intérêt aristocratique des sociétés théâtrales : les supériorités seules y sont admises. Toutes les questions y sont résolues à la majorité des voix. Le comité prononce sur les mises à l'étude des ouvrages à représenter, sur l'aptitude des débutans, sur les dépenses matérielles, sur les succès à faire ou à empêcher, sur le sort de ces ilotes qu'on appelle pensionnaires, sur les prétentions des chefs d'emplois, sur l'ambition des doubles, enfin, sur tout ce qui concerne le personnel et l'administration de l'entreprise. Un délégué du gouvernement préside, dans

les théâtres royaux, le comité administratif : ce fonctionnaire représente le ministre ou le premier gentilhomme de la chambre; il prend le titre de *commissaire du roi* (*voir* ce mot). — COMITÉ DE LECTURE. Assemblée d'aréopagites des deux sexes appelés à juger du mérite d'un ouvrage dramatique. La plupart de ces juges sont tout-à-fait illettrés; n'importe, ils votent parce qu'ils sont sociétaires, et qu'il entre dans le vœu du règlement que tout dignitaire du théâtre siége au comité de lecture. Quelques directeurs de spectacles ont composé leurs comités de lecture de gens de lettres seulement, ou de gens de lettres et d'actionnaires non lettrés, ou encore de gens de lettres et de comédiens. Voici les noms des membres de ces magistrats littéraires :

Second Théâtre-Français. MM. Gimel, Auger, Andrieux, Briffault, Alissan de Chazet, Droz, Rote de Nugent, Gaillard, Gentil, Picard, Raynouard, Roger, Loraux.

Théâtre du Vaudeville. MM. Bérard, Hubert, Rioux, Clermont-Tonnerre, Barré, et Rote de Nugent.

Théâtre du Gymnase. MM. Cerf-Berr, Poirson, Becquet, G. Delavigne, de la Rozerie, Grozeillier, Lecomte, Maherault, Nodier, Poncelet, Vatout, Viennet, Héguin.

Théâtre des Variétés. MM. Brunet, Crétu, Steph, Lespinasse, Saingaud, Piis, Desprez, Malitourne, Laforêt, Vial et Destaint.

Théâtre de la Porte-Saint-Martin. MM. Deserre, Merle, Boirie, Comberousse, Bourguignon père, Pigault-Lebrun, Nodier, Ancelot et Maillard.

Commandés (Ouvrages). Ce sont ordinairement des ouvrages de circonstances. Le plus ridicule n'est pas celui qui les commande, mais celui qui les exécute.

Commerce. *Voir* Achat de pièces, Collaborateur.

Commissaire de Police. Il a sa loge au théâtre; il y siége en ceinture; il doit être toujours prêt à haranguer le public, comme les gendarmes doivent être toujours disposés à soutenir ses argumens.

Commissaire du roi. Je ne sais trop comment vous définir ce personnage, introduit dans l'administration du théâtre, comme l'est un coin dans la racine d'un chêne, où il ne peut entrer, mais d'où il ne peut sortir. Si je vous dis qu'il ressemble à un eunuque aveugle, chargé de garder des règlemens qu'on viole en sa présence, comprendrez-vous ce que je veux

vous dire? Si je le compare à un champignon végétant sur l'écorce d'un arbre à laquelle il doit son existence parasite, me comprendrez-vous mieux? Si je vous le peins faisant du despotisme comme un cadi à l'abri d'un visir, m'entendrez-vous enfin? M. Cheron, frère de l'auteur du *Tartufe de mœurs*, remplit auprès de la Comédie-Française les fonctions de commissaire royal.

Commissionnaire. Un habit gris à collet rouge, une plaque à la boutonnière, de la force et de l'insolence, constituent le droit de faire le commerce des billets aux bureaux des grands théâtres. Il y a des commissionnaires marrons que la police n'autorise pas; ceux-là prétendent que l'industrie est gênée; au fait l'aristocratie est bien ambitieuse! Contente de primer les hautes classes de la société, ne pourrait-elle se dispenser de tyranniser les négocians de contre-marques? Il est bien singulier qu'il faille une patente pour avoir le droit de crier: *demandez votre voiture! voulez-vous un parterre! une première loge, mon bourgeois!*... La belle chose que le privilége!

Comparse. Espèce de machine à face humaine, chez qui l'organisation intelligente est incomplète. Cet automate, qui obéit à une im-

pulsion donnée, a le mouvement, mais pas tout-à-fait la vie; il a des yeux pour ne voir que la clef qui le monte; des pieds pour trotter au pas accéléré ou se balancer lentement au pas ordinaire; et des bras pour mouvoir un bouclier de carton et une lance de bois argenté. Le malheureux qui s'engage à servir dans les rangs de ces muets à ressorts, qui portent les faisceaux devant *Néron* ou le palanquin du *calife de Bagdad*, renonce à la manifestation de toute volonté. Si l'ordre du jour est de marcher, il marche; de combattre, il croise le fer; de mourir, il meurt; de vaincre, il remporte la victoire; mais tout cela, il doit le faire sans intention, sans enthousiasme, sans passion. Qu'il délivre le roi *Richard*, ou qu'il frappe un tyran détesté, l'action doit être la même; pour lui, il n'y a que des combats mesurés, des sentimens régularisés par le bâton du chef d'orchestre, des élans calculés par le régisseur. Le comparse reçoit, en retour de son obéissance passive et de son exactitude à l'appel militaire, de vingt à trente sous par soirée. Il n'a ni feux, ni congés, ni indispositions, ni représentation à bénéfice.

COMPOSITEURS. Les plus estimés en France, sont MM. Chérubini, Catel, Berton, Lesueur,

Boïeldieu, Kreutzer, Spontini et Aubert; les plus connus et les plus généralement admirés de l'Europe entière sont Mozard, Cimarosa, Haydn et Rossini.

Composition. Ouvrage d'un compositeur; plan d'un ouvrage dramatique. En terme de régie, composition signifie marche du spectacle. Un bon régisseur s'applique à composer le spectacle de manière à piquer la curiosité et à varier les plaisirs du spectateur. *Richard-Cœur-de-Lion* et *la Dot* composent mal le spectacle, on en peut dire autant du *Légataire* avec le *Florentin*.

Concert. Bordogni et mademoiselle Cinti chantent, tant bien que mal, une scène notée : voilà le concert; madame Pasta entre et prend part au dialogue : voilà le drame lyrique. De la grâce, de la méthode, de la voix et du talent, sont les qualités nécessaires au chanteur de concert. A celles-là, ajoutez le sentiment, la passion et l'accent, qu'on pourrait appeler la pantomime de la voix, et vous aurez un chanteur dramatique.

Concierge. Employé de la classe des portiers et des suisses. Dignitaire du dernier rang, mais dont la protection n'est pas à dédaigner.

Il a droit à une retraite ; c'est un des cinquante avantages qu'il a sur un auteur.

Concordant. (Technique.) Voix qui procède de la basse-taille et du *tenor*. Le concordant le plus extraordinaire et le plus délicieux est, sans contredit, celui de Martin, qui réunit à la facilité prodigieuse des transitions, la gravité de la basse la plus prononcée, la légèreté et le timbre argentin de la haute-contre la plus élevée. Retiré du théâtre avant l'âge de la décadence, Martin a laissé des regrets à tous les *dilettanti* français. Laïs avait un concordant très-agréable : Dabadie possède une voix de ce genre ; elle est plus propre aux effets du concert qu'aux développemens de la scène lyrique.

Concours. Dans presque tous les théâtres, les places de musiciens d'orchestre sont obtenues au concours ; on devrait bien prendre le parti de mettre aussi au concours les places de sociétaires. — Le Conservatoire a des concours publics où se font entendre les élèves : ce sont de petites parades dramatiques sans conséquence ; elles n'attestent guère que l'insuffisance du professorat.

Confident. Il est rare qu'on obtienne la faveur d'être engagé au Théâtre-Français pour

l'emploi de confident, si l'on n'a pas eu l'avantage d'échouer préalablement dans les premiers rôles. Dumilâtre et Saint-Aulaire, qui avaient pleinement satisfait à cette condition, ont été reçus sans difficulté.

Les appointemens d'un confident *tragique* sont de 4,000 fr. environ. L'acteur qui joue les *confidens* peut, comme un autre, devenir sociétaire, et dès lors exercer dans les délibérations un droit égal à celui de Talma et de mademoiselle Mars.

Congé. Droit de lever en province une contribution éventuelle ; avantage dont Desmousseaux ne peut pas jouir si on le lui accorde, et que Talma peut prendre si on le lui refuse.

Les congés ont une durée légale et une durée effective ; la première est ordinairement de deux mois ; la seconde est presque toujours de quatre.

Connaisseur. Il ne manque aucune des représentations de mademoiselle Mars. Il assiste à presque toutes celles de Talma ; il a une aversion prononcée pour les mélodrames ; Potier et Odry l'amusent ; il aime passionnément Rossini et fort peu ses imitateurs ; il souhaite des comédiens à Feydeau, des chanteurs à l'Opéra, une salle au Vaudeville, ma-

dame Fodor aux Bouffes, et un avenir au Théâtre-Français.

Conscience. Journalistes, qui osera révoquer en doute votre impartialité ? Ceux-là sans doute qui contesteront l'incorruptibilité aux juges, aux académiciens et aux électeurs !

Conservatoire. École gratuite où l'on *enseigne* l'art du comédien, par opposition au théâtre, où on *l'apprend*. La création du Conservatoire est postérieure aux débuts de mademoiselle Mars et de Talma.

Comme école de chant et de musique instrumentale, le Conservatoire est un établissement utile et précieux.

Consigne. Les personnes attachées au théâtre ont seules le droit d'entrer dans les coulisses comme les électeurs ont seuls le droit d'entrer au collège. Voilà la consigne. *Voir* Coulisses.

Contat (M^{lle}). (M^{me} Parny.) (Comédie-Française.) Morte en 1813. La comédienne la plus parfaite et la plus brillante à la fois qu'ait possédée le Théâtre-Français.

Contat (M^{lle} Émilie). (Comédie-Française.) Sœur de la précédente, retirée depuis neuf ans ; soubrette médiocre, mais regrettable, si on la

compare à toutes celles qui jouent aujourd'hui cet emploi.

Contre-marque. Carte qu'on reçoit à la porte en échange du billet pris au bureau. On change fréquemment la forme ou la couleur de la contre-marque, pour obvier à un genre de fraude qui s'est étendu jusqu'à l'Odéon.

Contre-ordre. *Tartufe* fut représenté par *ordre* de Louis XIV. Depuis, et à différentes époques, il y a eu *contre-ordre*.

Contre-partie. Exemple : *Le Philinte*, de Fabre d'Églantine, est la contre-partie du *Misanthrope*. C'est aussi un chef-d'œuvre. Autre exemple : la plupart des petites pièces de MM. Sewrin, Gentil, Gersin, etc., sont des contre-parties d'ouvrages antérieurs.

Contre-poids. Un des ressorts indispensables de cette brillante fantasmagorie qui enchante et séduit vos yeux sur le théâtre spécialement destiné à charmer vos oreilles.

Contre-point. *Voltaire ne sait pas l'orthographe*, disait feu Domergue. — *Tant pis pour l'orthographe*, répondait feu Fontanes. Faites la même réponse à ceux qui prétendent que Rossini ne connaît pas les règles du contre-point.

CONTRÔLEUR. Employé spécialement chargé de recevoir les billets des personnes qui entrent au spectacle, et de délivrer des contre-marques à celles qui en sortent. Ce sont des places très-recherchées et très-lucratives, surtout dans les théâtres royaux où la surveillance s'exerce avec moins d'intérêt, et par conséquent avec moins de sévérité.

COPISTE. Deux ou trois copistes sont attachés à chaque théâtre pour transcrire les rôles des pièces nouvelles. Le souffleur cumule ordinairement cet emploi avec sa fonction du soir. Les copies sont payées à tant la ligne : l'application de cette règle fit le sujet d'une difficulté à l'époque de l'*Oreste* de M. Mély-Janin. L'écrivain, c'est le copiste que je veux dire, réclamait le prix ordinaire ; l'administration du théâtre voulait, au contraire, lui faire subir une diminution, à laquelle on donnait pour motif que les lignes de M. Mély-Janin étaient plus courtes que celles de beaucoup d'autres auteurs.

COQUETTE. Oserons-nous dire que l'admirable talent de mademoiselle Mars n'a pas encore atteint, dans l'emploi de la haute coquetterie, cette inimitable perfection dont elle est et restera le modèle le plus exquis dans les in-

génuités et dans les coquettes de Marivaux? Mademoiselle Mars *joue* supérieurement Elmire et Célimène; elle *est* Araminte dans *les Fausses confidences*, et Sylvia dans *les Jeux de l'amour et du hasard*.

CORNAC. « Venez passer demain la soirée » chez moi, vous entendrez une comédie... » — « De vous? » — « Non, de mon ami A... » Il me reste encore deux billets de galeries » pour la première représentation de la pièce » qu'on donne ce soir à Feydeau; je vous les » offre. » — « Quoi! c'est vous qui êtes l'au- » teur? » — « Non, c'est mon ami A... qui » m'a chargé de distribuer ses billets. C'est » un homme étonnant que mon ami A...! Je » prétends que personne en France n'a plus » d'esprit et d'imagination, etc., etc. » Voilà le langage que tient le *cornac*, véritable compère de l'auteur en réputation, porte-voix complaisant, incapable d'ailleurs d'être autre chose qu'un facteur de la renommée.

CORNEILLE. On le joue peu. A l'exception du rôle d'Auguste, Talma ne se montre jamais dans les ouvrages du père de la tragédie. — M. Guilbert de Pixérécourt a été surnommé le Corneille des boulevarts : c'est sans doute à cause des licences de son style.

Corneille (M^lle.). Nièce de l'immortel auteur de *Cinna*, qui débuta il y a quelques années au Théâtre-Français dans l'emploi des princesses tragiques. On respecta son nom en ne jugeant pas son talent ; elle se respecta elle-même en abandonnant une carrière qui ne lui promettait pas de succès.

Corps de ballet. (Technique.) L'ensemble des figurans danseurs. Il est partagé en petits pelotons d'hommes et de femmes ; on les appelle des quadrilles. Le corps de ballet de l'Opéra se compose d'environ quatre-vingts personnes ; celui de l'Opéra-Comique, qui figure aussi aux Italiens et au Théâtre-Français, est composé de jeunes filles, élèves de l'école de danse dépendante de l'Académie royale de musique. C'est de ces petites troupes dansantes que sont sorties mesdemoiselles Vigneron, Aubry, Buron, etc., qu'on distingue maintenant à l'Opéra, et mesdemoiselles Adèle et Louise qui figurent à la Porte-Saint-Martin.

Correction (A). *Les Vêpres siciliennes* ne furent reçues qu'*à correction* par le comité du Théâtre-Français, c'est-à-dire à la charge par l'auteur de faire à sa pièce des changemens indiqués, et de la relire après ce nouveau travail. On sait que M. Casimir Delavigne porta

sur-le-champ son ouvrage à l'Odéon, où il fut accueilli avec enthousiasme, et représenté avec un succès dont les annales du théâtre offrent peu d'exemples. Cette injure d'un comité à un beau talent reçut bientôt une sorte de réparation dans l'empressement de MM. les comédiens à recevoir sans condition *le Maire du palais*, tragédie de M. Ancelot, que tout le talent de Talma ne put pas porter à cinq représentations.

Une réception à correction équivaut presqu'à un refus pur et simple. Le comité, pour consoler l'auteur reçu conditionnellement, est dans l'habitude de lui donner ses entrées.

CORRESPONDANT. Agent intermédiaire entre les directeurs et les comédiens qui, moyennant une rétribution qu'il touche des deux côtés, se charge de placer dans des troupes les artistes sans emploi, et de procurer aux directeurs les sujets dont ils ont besoin : c'est aussi aux correspondans que s'adresse un acteur de Paris qui veut aller donner des représentations en province. Les correspondans les plus accrédités sont MM. Arnaud, rue Croix-des-Petits-Champs, n°. 27; Vizentini, rue du Caire, n°. 26; Lemétéyer, rue Feydeau, n°. 20; Touchard, rue des Poulies, n°. 25;

et Duverger, rue des Colonnes, n°. 12. *Voir* AGENS DRAMATIQUES.

CORRIDOR. Campement des ouvreuses de loges.

Les billets de corridor ne coûtent que six francs quand mademoiselle Mars joue dans une représentation à son bénéfice. C'est dans les corridors que la coquette Elmire fait bivouaquer ceux de ses nombreux admirateurs qui ne peuvent trouver à se placer dans l'intérieur de la salle. L'invention des *billets de corridor* était digne d'un siècle où tout se perfectionne.

CORYPHÉES. Ceux qui, dans les théâtres lyriques, sont à la tête des chœurs. L'Opéra possède un coryphée qui crie presque autant qu'un chanteur : on croit qu'il aura de l'avancement.

COSSARD. (Vaudeville.) Ex-pensionnaire de la Comédie-Française, où il débuta avec succès au commencement de 1820. La manière dont il joua plusieurs rôles très-difficiles de l'emploi des *grimes* ne fut guère propre à lui concilier l'affection de ce bon M. Devigny. Il fut obligé de quitter le Théâtre-Français et de s'engager au Vaudeville, où il se vengea de M. Devigny en parodiant ses gestes gracieux et son excel-

lente prononciation. Les rieurs furent du côté de Cossard. Cet acteur a un talent un peu prétentieux ; il manque de représentation : il est petit et maigre. Il plaît aux habitans de la rue de Chartres. Cossard est professeur-adjoint au Conservatoire.

Costume. Talma peut être considéré comme le créateur du costume tragique. Avant lui, les contre-sens les plus absurdes, les plus ridicules anachronismes, étaient fréquens dans cette partie si essentielle de l'art théâtral : beaucoup de vieilles habitudes restent encore à réformer. N'est-il pas choquant de voir jouer en habit habillé de la cour de Louis XV des rôles qui appartiennent aux mœurs actuelles ? n'est-il pas inconvenant que dans une intrigue comique où ne figurent que des personnages du jour, on nous présente un notaire enveloppé d'une large robe noire et la tête chargée d'une perruque à marteaux ? Et les femmes ! leurs prétentions aux costumes extravagans ne sont-elles pas risibles ? Armand est, après Talma, l'acteur du Théâtre-Français qui soigne le plus l'élégance et la régularité du costume.

Coterie. Vous avez fait un vaudeville spirituel dont les scènes sont liées avec art, dont les couplets sont tournés avec grâce ; c'est fort

bien. Mais si vous ne vous attachez pas à la coterie d'un auteur privilégié qui mettra votre ouvrage sous son nom et touchera la moitié des droits, vous n'obtiendrez pas même la faveur de sonner à la porte des Variétés et du Gymnase.

Cothurne. Chaussure des anciens acteurs tragiques.

Coulisse. Lieu où se réunissent tous les soirs des diplomates, des officiers, des médecins, des journalistes, des auteurs, des libraires, et même des comédiens. *Voir* Consigne.

Coulon (Opéra). Danseur émérite, chargé d'initier les catéchumènes au culte de Terpsichore. Son fils, qu'on applaudit même à côté de Paul et de Ferdinand, est peut-être la meilleure preuve du talent de ce professeur.

Coupon. Billet qu'on vous donne en échange de la somme que vous déposez pour la location d'une loge.

Coupure. Retranchement imposé à tout ouvrage de théâtre où se trouve quelque chose qui alarme un scrupule ou blesse un caprice de l'un de MM. les censeurs. Les pièces qui offensent les mœurs et la décence publique

sont les seules à l'abri de cette rigueur. *Le Muletier*, *les Modistes* et *la Marchande de Goujons* n'ont eu à subir aucune coupure.

Cour. (Technique.) Côté gauche du théâtre, ou côté droit des spectateurs. Avant la révolution, les machinistes et garçons poseurs de décorations distinguaient les deux côtés du théâtre par les noms de *côté du roi* et *côté de la reine*. Chacun de ces côtés empruntait son nom de la loge qui lui était adhérente; celle du roi était à droite, et celle de la reine à gauche. La révolution changea ces désignations; tous les machinistes adoptèrent alors la formule dont se servait le décorateur du théâtre des Tuileries. Il avait remplacé par les mots *cour* et *jardin* ceux de *roi* et *reine*; la loge du roi, c'est-à-dire la droite, se trouvant aux Tuileries du côté du *jardin*, et celle de la reine du côté de la *cour* du Carrousel. Cet usage a prévalu; la restauration ne l'a point aboli.

Courbette. Préalable nécessaire pour obtenir un ordre de début ou pour faire représenter un ouvrage.

Coutume. L'unique raison qui fait que les comédiens français commencent le spectacle par l'ouvrage important, et non par la petite

pièce, ce qui donnerait aux gens qui dînent tard le temps d'arriver ; le seul motif qui puisse expliquer pourquoi l'on ne siffle jamais une première représentation à l'Opéra.

Crén. Si vous dites que mademoiselle Mars a *créé* le rôle de Valéria, vous parlerez bien, et M. Scribe lui-même devra en tomber d'accord. Le talent sublime de cette grande actrice mérite peut-être plus d'éloges encore dans *l'École des Vieillards*; mais, cette fois, si vous disiez qu'elle a *créé* le rôle, vous parleriez mal.

Cri. *Voir* Joanny, Dérivis, Dupont (M^{lle}.), de l'Odéon, etc.

Criquet. Un courtaud prétentieux, un Lovelace de comptoir, voilà le criquet tel que vous le voyez dans une boutique de la rue St.-Denis, ou au théâtre des Variétés sous les traits de Vernet.

Cuisot. (Variétés.) Née en 1787, actrice archi-médiocre, dont on parla beaucoup pendant près de six mois, il y a treize ou quatorze ans. Mademoiselle Cuisot, quoique attachée encore au théâtre des Variétés, ne joue plus depuis assez long-temps : on croit qu'elle va prendre définitivement sa retraite.

D.

DABADIE (M. et M^{me}.). (Opéra.) Dabadie, qui se destinait d'abord au barreau, poursuivait le grade de licencié quand il se décida à entrer au Conservatoire. Il débuta à l'Opéra en 1819. Une voix agréable et une bonne méthode lui firent pardonner la froideur de son jeu. Dabadie remplace Laïs; il manque un peu du comique de son prédécesseur. C'est, à tout prendre, un acteur utile et qui fait des progrès.

Les débuts de madame Leroux-Dabadie, en 1821, eurent un grand éclat. Les amateurs reconnurent en elle d'heureuses dispositions. Le public l'adopta bientôt. Si la nature, en donnant à madame Dabadie une très-belle voix, l'eût en même temps gratifiée de ces qualités extérieures qui ne sont pas inutiles au théâtre, et surtout à l'Opéra, il est fort à croire que cette cantatrice serait premier sujet. Elle est maintenant aux appointemens de 6,000 francs. Madame Dabadie est âgée de vingt-quatre ans.

DAGUERRE. Ancien décorateur de l'Ambigu-Comique. *Le Songe* et *le Belvéder* ont rendu son nom célèbre. Cet artiste, dont le génie est inventif, a un talent véritable; il en a fait au théâtre de nombreuses preuves; sa coopéra-

tion actuelle au *Diorama* (voir ce mot) donne la mesure de son mérite.

Damas. (Théâtre-Français.) Débuta en 1791. Ceux qui apportent au spectacle un goût délicat et une attention superficielle n'estiment que médiocrement le talent de ce comédien. Cela s'explique : Damas possède au plus haut degré l'intelligence et la profondeur ; mais ces qualités ne se révèlent qu'à l'examen. Il manque de grâce, et ce défaut choque au premier abord. Un public qui ne serait composé que de gens de lettres et d'artisans applaudirait Damas avec enthousiasme ; il forcerait l'admiration des premiers par la science avec laquelle il maîtrise le rôle le plus difficile ; il entraînerait les autres par la chaleur pathétique de son jeu. Les gens du monde, qui aiment à retrouver au théâtre l'observation d'une foule de bienséances, sont moins frappés des rares qualités de cet excellent acteur.

Damas a rendu des services essentiels à l'art dramatique. Aucun acteur vivant n'a établi plus de rôles nouveaux. Si le public ne lui doit que justice, les auteurs et le théâtre lui doivent de la reconnaissance. Nous ne serions pas surpris que des dégoûts nombreux le contraignissent bientôt à prendre sa retraite.

DAMES. Les actrices du Théâtre-Français se donnent entre elles du *madame* gros comme le bras ; l'étiquette veut que les étrangers, en parlant de ces artistes, disent les *dames* de la Comédie française. Ces dames, qui sont un peu *collets-montés*, auraient bien dû adopter une autre désignation, en songeant qu'on dit aussi *les dames de la halle*.

DAMNÉ. Tout comédien est damné, c'est-à-dire, excommunié. Une exception fut faite autrefois en faveur des acteurs de l'Opéra ; ceux-là n'étaient point destinés aux feux éternels. Ils pouvaient, après leur mort, prétendre à la béatitude céleste, et, pendant leur vie, à la considération publique. La profession de chanteur ou de danseur, à l'Opéra, ne faisait pas déroger le gentilhomme qui l'exerçait. Cela paraît bizarre, et n'est que naturel. Louis XIV avait dansé dans les ballets à Saint-Germain ; il y avait fait figurer avec lui ses maîtresses, dames très-nobles et très-dévotes que l'excommunication ne pouvait atteindre. L'interdiction des droits au salut fut donc levée par égard pour le roi ; on damna Molière, et l'on déclara dignes de la miséricorde divine toutes les filles de l'Opéra !

DANTON. (Théâtre de la Porte-Saint-Martin.)

C'est un état à part dans le monde dramatique. On est *danaïde* sans que cela tire à conséquence pour l'avenir. On peut cumuler avec cette fonction d'autres fonctions encore : on peut être brodeuse, couturière, modiste ou tout autre chose. Le corps des danaïdes est un corps franc ; ces demoiselles sont aux figurantes ce que sont les cosaques aux troupes régulières. Cette légion indépendante se recrute de jeunes personnes à qui convient à merveille l'état de femmes qui se défont de leurs époux un instant après l'hymen.

Danse. Son origine est sacrée. Les prêtres et les lévites dansaient devant l'arche sainte : c'est peut-être ce souvenir qui a sauvé les danseurs de la damnation éternelle. (*Voir* Damné.) La gloire des pirouettes et des entrechats a survécu à la grandeur du peuple juif ; elle se perpétuera tant que la civilisation entretiendra l'Académie royale de Musique aux frais du trésor public et aux dépens des contribuables de province, qui ne jouissent pas des délices ineffables qu'elle nous prépare à nous autres élus du plaisir.

Danseuses. Chacune d'elles s'applique en secret cette parole : « Il lui sera beaucoup par» donné, parce qu'elle a beaucoup aimé. »

DARANCOURT. (Opéra-Comique.) Sociétaire, chef de l'emploi des basses-tailles. Acteur médiocre, chanteur plus médiocre encore, homme très-estimable d'ailleurs. Darancourt est cité pour son exactitude à remplir ses devoirs. Jeune, il aspire cependant au moment de la retraite, qui sonnera pour lui dans un très-petit nombre d'années. Il quittera alors, avec plaisir, le théâtre, pour lequel il n'a pas de vocation. Il fera au public des adieux que le public accueillera sans regrets; et, tranquille au sein de sa famille, il coulera lentement des jours qu'embelliront ses enfans qu'il aime, sa femme qu'il chérit, et Jacot, son perroquet, qu'il adore.

D'ARBOVILLE. (Opéra-Comique.) Il fit la campagne d'Égypte en qualité d'aspirant de marine, quitta l'état militaire en 1804, parut à Feydeau, pour la première fois, en 1811, et y revint en 1816. Il fut engagé. La politique lui interdit alors les théâtres de France, et il s'exila à Bruxelles. De retour à Paris en 1823, il vint prendre, à l'Opéra-Comique, le poste vacant par la retraite de Martin et le départ de Batiste. Une maladie du larynx l'a momentanément éloigné de la scène où le public le voyait avec plaisir. D'Arboville était un bon acteur et

un chanteur agréable. Il laisse des regrets, et personne pour en adoucir l'amertume.

DARCOURT. (Opéra-Comique.) Régisseur-amateur du théâtre; un des doyens des acteurs français. Il commença sa carrière en Prusse, et fut long-temps premier comique du grand Frédéric, dont il était l'acteur favori. Il paraît encore quelquefois sur la scène; Mathurin, de *Richard-cœur-de-Lion*, et le soldat galant des *Deux Journées*, sont les bons rôles du vieux père Darcourt. Quelques amateurs le préfèrent dans le personnage du paysan trembleur d'*Euphrosine*.

DAVID. Le plus grand peintre des temps modernes. Ses études savantes et ses immortelles productions eurent sur tous les arts une grande influence. Il ne contribua pas médiocrement à réformer le costume, si ridicule avant la révolution. Talma reçut de David d'excellens conseils qu'il mit en pratique; souvent ils se livrèrent ensemble à des recherches pénibles, dont les résultats furent immenses pour l'art théâtral. David, qui épura le goût en régénérant l'école française, peut être compté parmi les artistes qui ont rendu les services les plus importans au théâtre, en le purgeant de ces hideuses traditions qui travestissaient en grotesques esché-

ros de l'antiquité, appelés à figurer sur la scène française.

Davio. (Second Théâtre-Français.) De la chaleur, de l'entraînement, de la passion, quelquefois de la grâce, telles sont les qualités de cet acteur, auquel la comédie française a préféré Monjaud. David est le meilleur jeune premier de Paris, sans en excepter Michelot. Tout le monde le dit ; voilà peut-être pourquoi les jeunes premiers de la rue de Richelieu ont déporté David à l'Odéon.

Débit. (Technique.) Celui de Talma est naturel et solennel à la fois, celui de Baptiste aîné est savant, mais affecté, celui de mademoiselle Mars est spirituel et facile, celui de mademoiselle Volnais était lacrymal, celui de mademoiselle Bourgoin est chantant, celui de Fleury était élégant et gracieux, celui de Potier est comique, celui de Brunet est drôle, celui d'Odry est bouffon, celui de Dormeuil est glacial, celui d'Isambert est niais, etc., etc.

Début. Écueil de la timidité et du talent véritable. Monrose eut des débuts brillans ; mademoiselle Mante fut opposée un instant à mademoiselle Mars ; Fleury fut repoussé à ses premiers débuts ; Préville ne réussit pas ; Le

Kain n'eut point de succès et Lafon excita l'enthousiasme.

Débutant. Malheur à toi, jeune homme, si tu te présentes avec de belles dispositions ; si tu as de l'âme, du sentiment, de l'expression, de la physionomie, malheur à toi ! les intrigues t'attendent au théâtre, et la cabale au parterre. Si au contraire tu dissimules adroitement tes qualités, sois le bien-venu ; tu seras pensionnaire. *Voir* Lemelle, Lecomte, etc.

Décadence. Elle est évidente. Après mademoiselle Mars et Talma, que restera-t-il au premier Théâtre-Français ? La comédie végétera, la tragédie sera frappée de mort. Quel remède opposer à ce mal imminent ? Former des élèves sur un théâtre destiné à ces études qui se font en face du public ; reformer le Conservatoire, où l'on enseigne les règles d'un métier et non les préceptes d'un art ; protéger un peu plus la comédie et un peu moins le mélodrame ; dépenser, en faveur des théâtres de province, quelques centaines de mille francs de plus et quelques cinq cent mille de moins en faveur de....., etc., etc.

Décence. *Voir* Censure, Coulisses, Costume, etc.

Déclamation. Vous avez entendu Saint-Prix? C'était un beau déclamateur; mais ce n'était pas un tragédien, il avait l'âme dans le gosier; il manquait de chaleur et d'enthousiasme; il était froid et monotone. Écoutez un instant Desmousseaux: il charge tous les défauts de son maître, il articule les points et les virgules, il pèse les hémistiches, il fait sonner les rimes, il cadence les césures, il scande les syllabes, il ne s'exprime pas en homme, mais en *componium* à déclamation. On reviendra de cette manière affectée et barbare; la révolution est commencée; Talma et mademoiselle Georges parlent, ils ne déclament plus, et le public applaudit.

Déclin. Le talent de madame Albert est sur son déclin; il faut en dire autant de celui de madame Branchu; ce sont des vérités cruelles qu'on voudrait taire. Joly du Vaudeville décline aussi; Philippe ne décline pas, il a commencé par la fin; mais il n'y a point de commencement pour lui.

Décor. (Technique): L'ensemble de la décoration. Les gens du monde et les journalistes se servent souvent et improprement de ce mot pour désigner les peintures de MM. Cicéri et

Daguerre; ils doivent le laisser au vocabulaire des machinistes.

Décoration. Moyen d'illusion que rejette le théâtre des Variétés, et qu'a recherché quelquefois le Théâtre-Français.

Le théâtre étant une optique où tout doit concourir à rappeler la nature, on a tort de négliger les moyens qui peuvent habilement tromper l'œil et abuser l'esprit. C'est dans ce but que les décorations furent inventées, et que chaque jour on les perfectionne. L'effet général d'une décoration dépend d'un concours extraordinaire d'effets particuliers. Si le décorateur n'avait à vaincre que les difficultés résultantes des solutions de continuité fréquentes qui proviennent tant de l'éloignement des coulisses que du vide à combler entre chacune d'elles à leur partie supérieure, peut-être obtiendrait-il facilement les résultats satisfaisans qu'il poursuit avec tant de peines; mais il a encore contre lui les jeux et les combinaisons de la lumière, et la disposition des objets, qui est toujours donnée de telle sorte que la décoration qu'il doit exécuter ne nuise pas à l'emplacement de celle qu'il a déjà faite.

Ces obstacles nombreux ne peuvent être surmontés qu'avec beaucoup d'adresse; aussi le

tracé et la peinture des décorations sont-ils des mensonges continuels que le talent de l'artiste s'applique à cacher par d'ingénieux moyens. La perspective, obligée de se soumettre à certaines nécessités de position, brise ses lignes en outrant ses raccourcis; et la couleur prononce ses tons en se faisant une harmonie bizarre qui blesserait la vérité, si la base de la vérité au théâtre n'était une tromperie calculée.

La décoration a son vocabulaire, dont nous devons donner une idée. Elle appelle du nom de *ferme* tout ce qui, n'étant pas *coulisse*, (c'est-à-dire placé de chaque côté du théâtre, et dans le sens de la largeur de la scène), est établi sur *châssis*.

Les *châssis* sont des squelettes de bois, de formes et de dimensions différentes. La toile recouvre ces châssis, et reçoit la couleur qui figure les *coulisses* et les *fermes*. Les fonds d'appartemens et de palais qui ne descendent point du cintre sont des *fermes*; ce sont aussi des *fermes* que les maisons qui sortent de l'alignement des coulisses, et prennent sur le théâtre une position oblique ou perpendiculaire.

Tout ce qui, étant debout, n'est ni *ferme* ni *coulisse*, est *rideau*. Les fonds de paysage adhérens aux ciels sont de cette dernière es-

pèce. Les *rideaux* se roulent en remontant au cintre. Les besoins de l'économie ont introduit l'usage de *rideaux* sur lesquels sont peints un ciel et un horizon de mer, et devant lesquels on place des *fermes* de paysage ou d'architecture, suivant l'occasion, de manière à faire un fond à deux fins.

Les *montagnes* sont composées de *ponts* et de *fermes*. Les *ponts* sont des planches placées dans un plan incliné, et appuyées sur des *tréteaux* qui prennent le nom de *fermes*. (L'emploi de ce terme pour désigner deux objets différens, est une pauvreté dans le dictionnaire des décorations.) Les retours des montagnes à leurs extrémités supérieures s'appellent des *paliers*, et les derniers plans de ces montagnes sont désignés par le nom de *praticables*.

Les *coulisses* sont posées sur des arbres debout, armés par leurs extrémités inférieures de crampons de fer propres à retenir les *châssis*, et accouplés de manière à se mouvoir ensemble. Cet appareil est ce qu'on nomme un *chariot*. Les deux arbres du chariot sont traversés de chevilles de fer, ou garnis de taquets propres à faciliter aux ouvriers les travaux élevés. Les arbres isolés qui se déplacent en s'arrachant de leur emplanture, s'appellent des *portans*; ils soutiennent toutes les portions

de la décoration qui ne sont pas *rideaux*, ou qui ne peuvent être sur *chariots*.

Les *trappes*, *trapillons*, etc., appartiennent aux machines, ainsi que les *fils* ou cordes qui les font mouvoir.

— Quelques acteurs abusent au théâtre des décorations militaires; le public le voit avec peine; il siffle, mais les comédiens sont incorrigibles.

— Les gouvernemens, par respect pour le préjugé établi, n'accordent point aux artistes dramatiques les décorations qu'ils donnent aux autres artistes. Napoléon fit une exception en faveur de Crescentini. Il est vrai qu'il ne lui conféra pas l'étoile de la légion-d'honneur, mais l'aigle de la Couronne de Fer.

Décret de Moscou. Napoléon rendit à Moscou un décret relatif aux théâtres, comme il avait rendu à Schœnbrunn et à Potsdam des décrets relatifs aux monumens et à la voirie de Paris. Le sublime et le bizarre se choquaient quelquefois dans la tête du conquérant. On peut dire que c'est de Moscou que les rois ennemis datèrent le décret qui condamnait le plus grand homme des temps modernes, le génie le plus vaste, le monarque le plus puissant, à mourir sur un rocher.

« Le décret impérial de Moscou fixait les emplois et réglait les prétentions des comédiens. Cette ordonnance de police théâtrale est devenue l'objet d'une foule de contestations. On a fini par la méconnaître tout-à-fait ; et, comme toutes les lois qui blessent les intérêts ou la coutume, elle est tombée en désuétude. Quelques comédiens l'invoquent parfois : c'est ainsi que dans l'administration de l'état on se prévaut encore des décrets impériaux ou des lois de la convention nationale.

DÉDICACE. L'auteur de *Louis IX* a donné le modèle des dédicaces laudatives. Danchet ou l'abbé Nadal n'eut pas fait autrement. L'auteur de *l'École des Vieillards* a fait une dédicace pleine de dignité respectueuse. Virgile dédiait ainsi à Pison, Ovide à Mécène, Voltaire à Ganganelli.

DÉFENSE. Il y a en France trois ou quatre villes, y compris Paris, où il est fait *défense* à Perlet de donner des représentations. (*Voir* PERLET). La défense de jouer *le Mariage de Figaro* subsiste depuis quatre ou cinq ans. *Mahomet*, *la Mort de César*, *Brutus*, *les Visitandines*, et une foule d'autres ouvrages, subissent le même sort.

Déficit. *Voir* Favneau, Odéon, Porte-Saint-Martin, Bedieu, etc.

Defresne. (Porte-Saint-Martin.) Le mauvais des *Deux Forçats*, ce qui ne veut pas dire que Philippe soit le bon.

Déguisement. Avez-vous vu Talma sous l'habit bourgeois de Meynau, la tête couverte d'une perruque à queue, les jambes enfermées dans des bottes à retroussis? Cet essai ne fut pas heureux, quoi qu'en aient dit des hommes qui ne sont pas dignes d'admirer le plus grand acteur de l'époque, puisqu'ils caressent jusqu'à ses erreurs.

Déjazet (Virginie). (Gymnase.) Les Variétés la réclament; son jeu grivois et criard y serait plus à l'aise que sur la scène tant soit peu musquée du boulevart Bonne-Nouvelle.

Desarme. (Odéon.) La plus jolie et la plus triste de toutes les soubrettes de Paris.

Delaunay. (Odéon.) Confident tragique, ou, pour parler plus correctement, confident de tragédie.

Délia (Mlle.). (Odéon.) Retirée en 1821. Mademoiselle Délia jouait l'emploi des coquettes. Valait-elle mieux ou moins que mademoi-

selle Dutertre? C'est une question qui mériterait d'être examinée; il est malheureux que le public n'ait pas voulu s'en occuper.

Délibération. Une table, recouverte d'un tapis vert, est dressée au milieu d'une salle spacieuse. Sept personnes, assises tout autour, s'y livrent, avec un sérieux imperturbable, à une discussion longue et pénible. Un secrétaire tient la plume. Le mot d'exclusion vient d'être prononcé; on va aux voix; la délibération est rendue : est-ce le conseil des ministres qui vient de statuer sur un grand intérêt d'état? Non : c'est le comité de la Comédie-Française qui, après deux heures de séance, a décidé irrévocablement le renvoi du pensionnaire Aristippe. Ah! que n'a-t-il prononcé aussi le renvoi du sociétaire Desmousseaux!

Dellemence. (Second Théâtre-Français.) Double de Perrier dans les premiers rôles de la comédie : acteur froid et maniéré. Il porte avec aisance l'habit habillé : c'est le seul avantage qu'il ait sur son chef d'emploi.

Demain. Locution d'affiche, infaillible quand elle annonce un relâche, suspecte si elle promet une première représentation.

Demandé. « Monsieur Dormeuil, la recette

» de ce soir est bien faible. » — « Assurément,
» monsieur Poirson. » — « Vite, qu'on me
» cherche pour demain un spectacle original. »
— « Nous n'avons rien de nouveau. » — « *Le*
» *Coiffeur et le Perruquier*, *l'Héritière et les*
» *Grisettes*. » — « Ce sont des pièces que nous
» avons jouées cent fois. » — « Vous mettrez
» sur l'affiche : *Spectacle demandé*. »

Danaai (M^{lle}.). (Théâtre-Italien.) Vingt-cinq ans environ. Elle compose, avec mademoiselle Cinti, ce qu'on pourrait appeler la monnaie altérée de madame Mainvielle.

Demerson (M^{lle}.). (Théâtre-Français.) Sociétaire, née en 1782. De la jeunesse, une jolie figure, de la grâce sans manière, de la gaieté sans audace, la taille fine et l'air sémillant.... Vous riez ! Eh ! mais, n'est-ce pas là le fidèle portrait d'une soubrette de comédie ? *Voir* Devienne.

Démission. Manière de demander une augmentation d'appointemens quand on est, ou quand on se croit indispensable à la prospérité d'un théâtre. Talma et mademoiselle Mars ont offert vingt fois leur démission ; Devigny ne s'en est jamais avisé.

Demoiselle. *Voir* Danaïde.

Denouy. (Théâtre-Français.) Un des héritiers présomptifs de Talma. Camille, Saint-Aulaire, Lafitte, Casanoure, lui disputent le privilége des recettes de 75 francs.

Dénoûment. Pour la plupart de nos comédies, c'est un mariage ; pour l'opéra, c'est un ballet ; pour les mélodrames, ce n'est plus exclusivement le triomphe de la vertu, c'est souvent celui du crime : la morale a peut-être perdu à ce changement ; mais la vraisemblance y a gagné.

Départemens. Résidence favorite des grands acteurs de Paris. C'est ordinairement dans les deux derniers mois de l'été que les premiers talens dramatiques de la capitale vont se montrer aux départemens. Leur présence y est d'autant plus agréable, qu'à l'exception de trois ou quatre grandes villes, telles que Lyon, Nancy, Marseille et Bordeaux, le théâtre est tombé en province au dernier degré d'abandon.

Dépenses. Ce qu'il y a de plus clair dans l'administration d'un théâtre royal.

Dépôt des cannes, armes, parapluies, etc. On se rappelle la représentation de *Germanicus* ; un combat violent et opiniâtre signala cette soirée. La police profita de cette circon-

stance pour interdire l'entrée au parterre, d'armes qui avaient quelquefois été funestes à ses agens. Un dépôt fut donc établi à la porte de chaque spectacle pour y recevoir ces instrumens de trouble. Deux sous est le tarif ordinaire de l'impôt levé par le dépositaire sur le spectateur. Bien entendu que cet impôt est libre... comme tous les autres.

La place du dépositaire est fort lucrative ; elle se donne au choix du directeur, ce qui revient au même que si on la donnait à l'élection.

Députation. Quand la famille royale va au spectacle, une députation de comédiens la conduit à la loge qui lui est destinée : le doyen des acteurs et les semainiers en fonctions portent les flambeaux devant les princes.

Dérivis. (Académie royale de Musique.) Né en 1774. Il possède une voix magnifique, et on croirait qu'il n'a que des poumons : sa stature est imposante, et ses gestes manquent de noblesse ; il a l'aspect tragique, et je ne sais quoi de bourgeois perce en lui au travers du manteau royal. Avec tout cela, on le trouverait excellent si le plaisir qu'on cherche au théâtre résultait uniquement de la comparaison.

Désagrément. Terme technique qui a son

équivalent dans les mots *sifflet*, *murmure*, etc. Il est rare que Joanny joue Manlius ou Néron sans y éprouver du *désagrément*.

Desbrosses (M^{lle}.). (Théâtre-Français.) Retirée en 1814.

Desbrosses (M^{lle}.). (Opéra-Comique.) Sœur de la précédente. Bonne comédienne qui a succédé à l'excellente mère Gonthier dans l'emploi des duègnes. Mademoiselle Desbrosses a un talent naturel et comique ; nous ne connaissons aucune actrice qui puisse, en la remplaçant, la faire oublier. A-t-elle fait oublier madame Gonthier ?

Deserre. Un des deux directeurs du théâtre de la Porte-Saint-Martin. M. Deserre est celui qui paie, M. Merle est celui qui dirige. *Voir* Merle, Porte-Saint-Martin et Boirie.

Désert. *Voir* Odéon.

Desessart. (Opéra-Comique.) Ancien officier supérieur. Basse-taille médiocre, comédien raisonnable, qu'on a cru propre au théâtre Feydeau parce qu'il était déplacé au Gymnase.

Désirabode. Dentiste célèbre, Palais-Royal, n°. 154, assez près du Théâtre-Français.

Desmousseaux. (Théâtre-Français.) Sociétaire; gendre de Baptiste aîné, qu'il continue dans la tragédie. Desmousseaux paraît s'être voué exclusivement au culte de Melpomène: jusqu'à ce jour il n'a joué la comédie qu'indirectement.

Desmousseaux (M^{me}.). (Théâtre-Français.) Nous lui conseillons de ne pas sortir de l'emploi des *caractères* qu'elle joue bien, et de renoncer aux confidentes tragiques, qui ne vont ni à sa tournure ni à sa voix. Le rôle d'*OEnone* est trop jeune pour madame Desmousseaux.

Despotisme. *Voir* Ancienneté, Réglemens.

Détailler. Baptiste aîné peut être considéré comme le chef de cette école pédantesque et prétentieuse qui enseigne l'art de détailler le dialogue, de piquer le mot, et de souligner la virgule. Michelot, Lepeintre, Émile, Klein, appartiennent plus ou moins à ce système de déclamation.

Devienne. (Théâtre-Français.) (M^{me}. Gévaudan.) Retirée depuis 1813, elle avait débuté en 1785. *Voir* à l'article Dumesnon le portrait que nous avons tracé d'une soubrette

de comédie; mademoiselle Devienne a été notre modèle.

Devigny, (Théâtre-Français.) On ne conteste pas les talens administratifs de ce successeur de Grandménil. Talma et mademoiselle Mars savent faire des recettes, Devigny sait en diriger l'emploi : c'est un excellent financier, comédie à part.

Diable. Personnage de ballet d'opéra. L'artiste inconnu qui, dans *les Danaïdes*, représente le diable principal, ne manque pas d'un certain talent de mime; on pourrait citer à l'Académie royale de Musique nombre d'acteurs et d'actrices qui ne valent pas le diable.

Diamant. Comparaison ridicule et juste tout à la fois, imaginée par je ne sais quel bâtard de Dorat pour caractériser l'inimitable talent de mademoiselle Mars.

Dignité. Potier, Brunet, Gontier, Lepeintre, Bernard-Léon, etc., paraissent sur les théâtres royaux dans les représentations aux bénéfices des sociétaires de ces théâtres : ce zèle est digne d'éloges. Mademoiselle Mante, M. Desmousseaux, M. Darancourt et M. Bordogni, ne paraissent jamais sur les théâtres se-

condaires ; leur dignité de comédiens ordinaires du roi ne peut se ravaler jusque-là.

DIMANCHE. Jour où tous les théâtres, et l'Odéon lui-même, sont assurés d'une recette, pour peu que le spectacle ait quelque attrait. Une pièce qu'on joue le dimanche avant sa vingtième représentation, est un ouvrage condamné par les comédiens.

On distingue au théâtre entre le public de la semaine et le public du dimanche : ce dernier est plus tranchant et plus impétueux. *Le Maire du palais*, de M. Ancelot, qui tomba à plat un jour de semaine, eût été impitoyablement sifflé un dimanche.

DIORAMA. (Boulevard du Château-d'Eau.) Spectacle d'un genre nouveau, supérieur au panorama, quant à l'exécution des tableaux. La lumière y est modifiée par un mécanisme ingénieux, de l'invention de M. Daguerre. Les talens réunis de MM. Daguerre et Bouton ont fait du Diorama un spectacle d'illusion fort intéressant et fort à la mode. Il plaît également aux amateurs, qui y voient de la bonne peinture et aux gens du monde qui ne peuvent être touchés que des séductions de l'optique.

DIPLOMATE. *Voir* COULISSES, OPÉRA, FOYER.

Directeur. On distingue entre la direction intéressée et la direction pure et simple : celle-ci n'est proprement qu'une régie. Voulez-vous savoir quelle est la meilleure des deux ? M. Poirson a un fort intérêt dans les recettes du Gymnase ; M. Gimel a dirigé pendant dix-huit mois l'Odéon pour le compte du gouvernement.

Dispute. Ces deux femmes ravissantes qui vous séduisent par l'élégance de leurs manières et par la décence de leur jeu ont échangé ce matin au foyer des propos dont le vocabulaire des halles repousserait l'exagération. Il s'agissait d'un rôle de soixante vers auquel chacune de ces dames prétendait avoir des droits exclusifs.

Dissimulation. *Aparté* familier aux théâtres des boulevarts, lorsque le mélodrame était encore dans l'enfance ; le genre en se perfectionnant a proscrit ce ridicule artifice. Aujourd'hui les tyrans ne dissimulent plus.

Distribution. L'ouvrage est fait et reçu. Ce n'est rien si les rôles ne sont pas distribués : vérité incontestable, surtout à un théâtre royal où personne ne sait ni commander ni obéir. La distribution de *l'École des Vieillards* faillit un

moment nous coûter la pièce. L'auteur avait donné son rôle à Talma; il en avait le droit. La comédie répugnait à cet arrangement; elle avait ses raisons. On céda aux instances réunies de Talma et de M. Casimir Delavigne. La comédie de ce jeune poëte n'en fut pas mieux jouée; et la scène tragique resta, pendant toute la durée de son succès, abandonnée à des acteurs que le public ne va pas voir; en résultat, l'art et Talma lui-même furent loin de gagner à cette combinaison ce que l'intérêt du théâtre y perdit.

— Les Champs-Élysées sont, à certains jours de l'année, le théâtre de distributions bruyantes auxquelles le peuple est invité. C'est un spectacle bizarre qui aurait fourni à Sterne un chapitre moral et politique bien intéressant!

DIVERTISSEMENT. Nom que l'on donne quelquefois sur l'affiche à une petite comédie de circonstance, afin de conjurer la rigueur du public par une fausse apparence de modestie et d'humilité. Le ballet qu'on exécute à la fin d'un opéra, s'appelle aussi divertissement, soit qu'on le trouve gai, soit qu'il ait seulement la prétention de l'être.

DOCHE. Auteur d'une foule de petits airs de

vaudeville qui ont eu beaucoup de succès. M. Doche n'a guère composé que pour le théâtre de la rue de Chartres. Il n'est pas prouvé que s'il eût voulu s'élever jusqu'à l'Opéra-Comique, il n'eût pas fait beaucoup mieux que MM. Garcia et Blangini ; mais il est prouvé que MM. Blangini et Garcia, s'ils fussent descendus jusqu'au vaudeville, n'eussent jamais composé des airs aussi spirituels et aussi chantans que ceux de M. Doche.

Dormeuil. (Gymnase.) Acteur médiocre, bon régisseur.

Dormeuil (Madame). 23 ans environ. Agréable dans tous les rôles où une voix pure et une tenue décente peuvent suffire ; déplacée dans tous ceux qui demandent la finesse et la vivacité du jeu.

Dorval (Madame). (Porte-Saint-Martin.) Née en 1792. Le charme ressemble tant au talent, la grâce ressemble tant à la beauté, que nous sommes presque tentés de dire que madame Dorval est une bonne et belle actrice.

Double. (Technique.) Supposez à Camille quarante ans de plus ; ôtez ces quarante années à Talma ; faites débuter Camille en 1787

et Talma en 1821 : Camille sera chef d'emploi et Talma double de Camille. *Voir* Ancienneté.

Doyen. Le plus ancien des acteurs d'un théâtre. Saint-Phal est le doyen des comédiens français. Les doyens des comédiens de France sont MM. Valville et Saint-Gérand.

M. *Doyen* est le directeur d'un théâtre d'amateurs, rue *Transnonain*. Ce directeur s'est fait une sorte de réputation au Marais. Les habitués de son spectacle l'aiment beaucoup dans les rôles de *ganaches*, qu'il joue naïvement.

Drame. Terme d'espèce. Les gens d'un goût difficile affectent pour le drame le plus superbe mépris. L'esprit de parti a voulu faire un drame de *l'École des Vieillards*. Les ridicules de l'esprit de parti passeront, la comédie de M. Delavigne restera.

Dubois. Régisseur général de l'Académie royale de Musique. Les auteurs qui espèrent être joués, les élèves du Conservatoire qui désirent débuter, les acteurs qui aspirent à un rôle avantageux, composent la cour de M. Dubois.

Duchesnois. (Théâtre-Français.) Débuta en

1802. La sensibilité expansive dont la nature a doué cette tragédienne lui a donné les moyens de se montrer avec avantage dans plusieurs rôles passionnés, tels que *Phèdre*, *Ariane*, *Aménaïde*.

La rivalité de mademoiselle George et de mademoiselle Duchesnois est trop connue pour qu'il soit nécessaire de la rappeler ici. Cette rivalité, qui excita de si violens débats au parterre et dans les journaux, fut très-profitable aux intérêts de la Comédie-Française, qui vit avec une satisfaction très-cupide la question de supériorité rester long-temps indécise entre ces deux actrices.

Duègnes. (Technique.) Emploi comique qui comprend les tantes, les grands'mères, les mères ridicules, les caricatures et les gouvernantes. Mesdames Bras, Desbrosses, Kuntz et Saint-Amand, sont les meilleures duègnes des théâtres de Paris; nous ne voulons pas dire par là qu'elles soient toutes des duègnes excellentes.

Dugazon. (Théâtre-Français.) Comique plein d'esprit, de verve et de gaieté, qu'on eût peut-être comparé, dans l'emploi des valets, au célèbre Préville, s'il n'avait quelquefois, par amour pour la charge, cherché à n'imiter que

Poisson. Il est mort en 1809; il avait débuté en 1771. Il donna des leçons de tragédie.

Dugazon. (M^{me}.) (Opéra-Comique.) Morte en 1821. Actrice consommée, supérieure dans tous les rôles qui exigeaient de la passion ou de la sensibilité. Elle a donné son nom à un emploi qu'elle remplissait sans rivalité, dans le temps même où madame Saint-Aubin jetait le plus grand éclat sur la scène de l'Opéra-Comique.

Duménil. (Théâtre de la Gaîté.) Ce farceur se fit presque une réputation de comédien. Au temps de la grande vogue des niais de mélodrame, tout Paris voulait le voir dans le *Pied de mouton*, *la Queue de lapin* et autres chefs-d'œuvre. La réputation de Duménil a décru à mesure que le mélodrame s'est épuré. Il vieillit.

Dumilatre. (Théâtre-Français.) Le meilleur de tous les confidens tragiques; il est impossible de mieux donner la réplique à Talma; s'il jouait à côté de Joanny, il l'écraserait.

Dupanay. (Odéon.) Vieux comédien qui doit en partie à sa voix nasillarde la vérité avec laquelle il joue quelques rôles de ganaches.

Dupont (M^{lle}.). (Théâtre-Français.) Née

en 1796, débuta en 1811. Elle a du moins l'extérieur d'une soubrette ; c'est juste la moitié de ce qui manque à mademoiselle Demerson.

Dupont (M^lle.). (Odéon.) Née en 1801, débuta en 1823. Si l'intention était réputée pour le fait, mademoiselle Dupont serait la plus tragique de toutes les actrices de Paris. Elle s'agite en tous sens pour produire de l'effet; imite tantôt mademoiselle George, tantôt mademoiselle Duchesnois, et malheureusement reste toujours mademoiselle Dupont. Au travers de toutes les convulsions de son jeu tragi-comique, il est facile de discerner des qualités naturelles qui n'ont besoin que d'être cultivées par l'étude et par le goût. Ce qu'il y a de bon et ce qu'il y a de mauvais dans cette jeune tragédienne prouve tout à la fois, et qu'elle a des dispositions, et qu'elle a étudié au Conservatoire.

Duport. Danseur célèbre, que Paris regrettera long-temps.

L'art de la pirouette proprement dite fut porté par lui à sa plus grande hauteur. Paul l'égale peut-être ; mais il ne le surpasse pas. Duport eut l'honneur de détrôner Vestris ; il est maintenant à Vienne, après avoir long-

temps fait admirer sa vigueur et sa grâce à Naples et à St.-Pétersbourg.

Dupuis (Mlle.). (Théâtre-Français.) Agée d'environ 35 ans; débuta en 1808.

Il ne fallait rien moins que les débuts de mademoiselle Mante pour donner à mademoiselle Rose Dupuis l'importance qu'elle mérite.

Dupuis (Mlle.). (Gaîté.) La Champmélé du quartier du Temple; une des célébrités du sixième arrondissement municipal de Paris; la plus tragique des filles *malheureuses*, *innocentes* et *persécutées*.

Duras (duc de). Premier gentilhomme de la chambre, représentant du ministre de la maison du Roi dans la haute direction du Théâtre-Français. Au palais des Tuileries, pavillon de Flore.

Duret. (Mme.) (Opéra-Comique.) Retirée en 1820. Aussi bonne cantatrice que médiocre comédienne. La cabale des non-chantans l'exclut de Feydeau à un âge où elle pouvait rendre encore de grands services.

Dussert. (Mlle.) (Vaudeville.) Actrice jolie. Est-ce assez ?

Dutertre. (Odéon.) La meilleure coquette

de l'Odéon. Passons vite à un autre article, et félicitons-nous d'avoir rencontré pour mademoiselle Dutertre une rédaction à l'aide de laquelle son amour-propre sera satisfait sans que notre jugement se trouve compromis.

Duvenger. Régisseur en chef du théâtre Feydeau, et correspondant dramatique très-accrédité.

Duvernoy, (Opéra-Comique.) Très-bon musicien, qui serait un très-bon chanteur s'il avait seulement le quart de la voix de Ponchard. Comédien intelligent, mais froid. Élève du Conservatoire et violon au Théâtre-Italien, il débuta à Feydeau en 1820.

E.

Écarté. Il a passé de l'antichambre au salon, et du salon dans les foyers de l'Opéra. Il partage avec le boston l'honneur d'occuper les loisirs des acteurs, à qui il a fait manquer plus d'une *entrée* (*voir* ce mot). Dans les loges des actrices on se permet aussi l'écarté; en général, avec ces dames on joue très-gros jeu.

Échange. « Montrez vos billets, messieurs! » échangez vos billets! » Tels sont les cris que les *échangeurs* répètent deux mille fois cha-

que soir, en donnant des contre-marques à tous ceux qui se présentent à la porte des spectacles. La formalité de l'échange est inutile; on pourrait la supprimer: mais elle est de tradition, et on la conserve. On ne voudrait pas que le service des théâtres fût plus simple; le public en serait très-satisfait: mais qu'est-ce que le public?

Éclair. La vague au loin s'agite, et les aquilons déchaînés annoncent un violent orage. Iphigénie se hâte de rentrer dans le temple de Diane. La tempête est près d'éclater. Le garçon de théâtre à qui l'emploi de Jupiter est échu en partage agite dans le cintre une torche qu'alimente de l'esprit-de-vin, sur lequel vient se brûler, en pétillant, le lycopode que pousse sur la flamme le vent d'un soufflet destiné à cet usage. Les airs sont sillonnés par la clarté fugitive de cette poussière, et la prêtresse, qui est dans le secret de l'artificier, vient sur l'avant-scène nous faire un gros mensonge et nous parler d'éclair et de tonnerre à propos d'une fusée et d'une pincée d'arcanson.

Éclairage. Le système en est très-vicieux; il appelle un perfectionnement sans lequel l'illusion sera toujours incomplète. La disposition de la rampe, et son opposition avec le lustre

et les quinquets des coulisses, mettent l'acteur et la décoration entre deux lumières également fausses.

Le mode d'éclairage par le gaz a prévalu; il a beaucoup d'avantages, mais il a le désavantage très-grand d'absorber promptement une très-grande quantité de cet air atmosphérique si nécessaire dans les salles de spectacle. On devrait suppléer à cet inconvénient en établissant un grand nombre de ventilateurs.

ÉCOLES. Sans compter le Conservatoire, qui est une excellente école de musique et une assez mauvaise école de déclamation, cinq écoles fournissent aux théâtres de Paris des élèves pour les différens emplois et les différens genres. Celle qui pourrait leur donner les sujets les plus précieux, la province, pour être supérieure au Conservatoire, n'est cependant aujourd'hui qu'une école fort médiocre. Il faut en dire autant de l'*école Seveste*, où de jeunes acteurs s'exercent à la fois dans la haute comédie, dans le vaudeville et le mélodrame, sans que leurs études aient eu jusqu'à présent de résultats avantageux pour l'art dramatique. C'est du hasard seul que la tragédie, la comédie et l'opéra comique peuvent attendre des sujets. La danse sera plus heureuse : trois

écoles promettent à l'Académie royale des sujets distingués. MM. Maze et Romain forment des élèves, que perfectionne M. Coulon, et auxquels M. Vestris donne ce qu'on appelle ridiculement *des leçons de grâce*. Ainsi, le culte de Terpsichore, desservi par de nombreux et dignes adeptes, nous consolera de l'abandon du culte de Thalie et de Melpomène. Il y aura plus que compensation, dans un siècle où sauter habilement est un si grand mérite.

Économie. Un débutant s'est montré avec avantage; ses essais ont intéressé le public, qui s'est pressé plusieurs fois dans l'enceinte du théâtre pour applaudir à ses efforts; l'administration l'engage aux appointemens de deux mille francs : l'économie le veut ainsi. Une sociétaire protégée par un grand seigneur reçoit par an dix mille francs, et ne joue jamais (ce dont, au surplus, le public ne se plaint pas) : autre effet de l'économie. Quelle différence y a-t-il entre le budget d'un théâtre et celui d'un ministère?

Écrire. Il n'est pas nécessaire de savoir lire pour être artiste dramatique : MM. et M^mes. A., B., C., D., etc., sont là pour le prouver. Savoir écrire est évidemment du luxe. *Voir* Bulletin.

Éditeur. « La tragédie jouée hier, pour la
» première fois, à la Comédie-Française, a été
» vendue, par l'auteur, six mille francs au li-
» braire N. » (*Extrait du Moniteur.*) Voilà qui
vous paraît officiel, n'est-ce pas? Oui; mais
cet article a été communiqué par l'éditeur-ac-
quéreur. Voyons donc ce qu'il veut dire; tra-
duisons-le : « Le libraire N. a donné de la tra-
» gédie nouvelle dix-huit cents francs, dont
» cinq cents francs comptant, et le reste en
» trois termes de deux ans chacun. » Voici qui
est un peu différent. Sans doute; il ne faut que
s'entendre sur les mots.

Édouard. (Régisseur du second Théâtre-
Français.) Il était déjà médiocre aux Jeunes-
Artistes.

Éducation. Chez la plupart des acteurs dont
les annales du théâtre ont conservé la mémoire,
un heureux instinct avait suppléé à l'éducation
qui leur manquait. Quelques comédiens de nos
jours opposent ce souvenir au reproche qu'on
leur fait d'être, non pas peu instruits, mais
fort ignorans. L'argument serait excellent si
ces comédiens avaient de leurs devanciers l'in-
stinct et le talent.

Effet. Une pièce contient toujours un cer-

tain nombre de passages indiqués par la tradition, ou par l'auteur lui-même, ou par l'acteur dans le rôle duquel ils se trouvent, comme devant exciter, suivant les cas, les applaudissemens, le rire ou les larmes. C'est ce qu'on appelle un *effet*. Il y a des acteurs qui, par jalousie ou par inimitié, neutralisent les *effets* de leurs camarades, ce qui est facile, en s'abstenant de donner la réplique juste, ou en omettant un geste convenu, ou en se hâtant de parler immédiatement après le mot de valeur. On a vu des acteurs se battre en duel, et des actrices, jusqu'alors intimes, s'adresser des injures de poissardes pour des *effets* malicieusement supprimés ou affaiblis.

Talma est le seul acteur qui ne vise pas à l'effet. Mademoiselle Mars, dans la comédie; mademoiselle Georges, dans la tragédie, ne savent pas toujours résister à ce genre de séduction, au-dessus duquel leur talent devrait les placer.

Effronterie. Au théâtre, comme dans le monde, elle tient quelquefois lieu de talent. *Le Coiffeur et le Perruquier*, vaudeville, est impitoyablement sifflé à la première représentation. Vous croyez que la pièce ne sera plus rejouée. Ah! que vous connaissez mal l'admi-

nistration du Gymnase! *Le Coiffeur et le Perruquier* est représenté quarante fois de suite en présence d'un bataillon d'intrépides applaudisseurs. — Vous souvient-il de mademoiselle Cuisot, de sa confiance en scène, de ses travestissemens en homme, et de ses regards lancés sur le parterre? Avez-vous vu Monrose exagérant les charges de Regnard?.... — Talma est modeste et défiant.

ÉGALITÉ. Si elle était bannie du reste de la terre, ce ne serait pas dans les coulisses qu'elle trouverait un asile. Vous ne persuaderez jamais aux quarante mille francs de rente de mademoiselle Bourgoin, que le quart de part de mademoiselle Mante est leur égal. La médiocrité consommée du sociétaire Desmousseaux se révolterait à la seule idée d'un parallèle avec le talent naissant du pensionnaire Camille; un membre du comité ne doute pas que les autres comédiens ne lui doivent des égards, et il est arrivé une fois au commissaire Chéron de parler à Talma en homme qui lui serait supérieur.

ÉGAYÉ. (Technique.) Se dit d'un acteur ou d'un ouvrage légèrement sifflé. Joanny est souvent égayé par le public : il le lui rend bien.

ÉLÉGANCE. Elle ne supplée jamais le beau,

mais quelquefois elle tient lieu de la grâce. Dans le style comme dans la manière d'être, l'élégance est une qualité précieuse. M. Scribe et M^{lle}. Noblet sont élégans.

ÉLÉONORE. (Ambigu-Comique.) Une voix agréable, mais souvent fausse, de la gentillesse quelquefois maniérée, un minois piquant que déparent deux yeux, dont chacun est irréprochable si on les considère isolément, ont fait de mademoiselle Éléonore une actrice que les amateurs du boulevart du Temple voient tous les jours avec plaisir.

ÉLÉPHANT. Le meilleur acteur du Cirque Olympique, où on ne l'a vu que très-peu de temps. Le célèbre Baba donne maintenant en province des représentations qui sont très-suivies. On sait avec quelle dextérité il fait sauter le bouchon d'une bouteille, avec quelle aisance il agite deux pièces d'argent sur l'extrémité de sa trompe. Ce grand artiste n'a pas de double.

ÉLIE. (Académie royale de Musique.) Polichinelle un peu lourd. Élie a pour lui le droit d'aînesse à Paris. Mazurier, son jeune rival et son maître, ne se recommande que par la grâce, la souplesse et la légèreté.

ÉLISE. (Porte-Saint-Martin.) Jolie comé-

dienne qui ne s'est fait connaître encore que par son visage.

ELLEVIOU. (Opéra-Comique.) Retiré en 1813. Une voix très-agréable, un véritable talent de comédien, et surtout un extérieur séduisant, ont long-temps assuré à l'heureux Elleviou une vogue dont on citerait peu d'autres exemples. Il sentit, en homme de tact et d'esprit, que la plupart des avantages auxquels il devait la faveur publique étaient de nature à être fanés par l'âge. Des regrets unanimes accompagnèrent sa retraite, qui, deux années plus tard, eût peut-être paru tardive. Il sut se priver de l'avenir qui lui restait encore, pour ne pas risquer de compromettre l'éclat du passé. Avis aux comédiens qui vieillissent!... Le public abandonne en un moment ceux qui ont été long-temps ses plus chers favoris. Son enthousiasme pour les talens va quelquefois jusqu'à l'idolâtrie, mais jamais jusqu'à la reconnaissance.

EMBARRAS. Compagnons du talent modeste ou de la nullité consciencieuse. Talma éprouvait un embarras visible à la première représentation de *l'École des Vieillards*; Menjaud, quoique jouant tous les soirs depuis sept ou huit ans, a toujours l'air embarrassé; mesde-

moiselles Manto et Demerson ne montrent jamais le plus léger embarras. Il faut envoyer la première à l'école de Talma, et la seconde à celle de Monjaud.

Émile (Gymnase). Acteur tout à la fois commun et prétentieux. Sa manière d'enfler le couplet et d'en souligner la pointe est une injure perpétuelle à l'intelligence du public ; école de Bosquier Gavaudan.

Émotion. On la trouve presque tous les soirs aux théâtres de mélodrames, aux Français, quand Talma ou mademoiselle Mars jouent ; au théâtre Italien, quand madame Pasta se fait entendre ; à l'Odéon, les jours de mademoiselle Georges ; parfois au Gymnase, rarement à Feydeau, jamais à l'Académie royale de musique, depuis que mademoiselle Bigottini a cessé de se montrer à ce théâtre, où son talent sera long-temps regretté.

Emploi (Technique). Classe de rôles affectée à chaque acteur ou actrice, par les dispositions de son engagement. Les aptitudes passent ; mais l'emploi reste ; il est à vie.

Emprisonnement. Genre de correction qu'avant la révolution on infligeait aux comédiens, lorsqu'ils désobéissaient aux gentilshommes de

la chambre, et quelquefois même aussi lorsqu'ils manquaient au public : ils sont aujourd'hui, comme tous les autres citoyens, sous la protection de la loi civile. On les excommunie encore, mais on ne les emprisonne plus. C'est moitié de gagné.

Enfant. *Voir* Fay (Léontine), Litz, Nadror.

Engagement. Acte par lequel un comédien s'oblige envers une direction pour un temps déterminé et à des conditions réciproquement convenues. Dans ceux des théâtres royaux, qui sont régis par le gouvernement, les engagemens sont signés seulement par l'artiste et non, comme cela devrait être, par le ministre de la maison du Roi ou par le fonctionnaire qui le représente. Le contrat n'étant pas synallagmatique, une seule des parties se trouve obligée. Cet abus, suite ridicule d'une vieille coutume, n'existe, au surplus, que dans la forme. L'autorité ne s'est jamais prévalue de l'avantage qui en résulte pour elle; et il est probable que les tribunaux, s'ils étaient saisis d'un débat relatif à un engagement de cette nature, n'hésiteraient pas à le considérer comme obligatoire pour l'autorité autant que pour le comédien.

Ennui. Sa résidence ordinaire est à l'Odéon;

après ce théâtre, le grand Opéra et le Vaudeville sont ceux qu'il visite le plus fréquemment. On ne l'aperçoit jamais au théâtre d'Odry et de Brunet ; le mauvais goût y est en permanence pour lui en défendre l'entrée.

Ensemble. Avantage qui fait valoir les acteurs les plus médiocres et sans lequel les talents les plus élevés perdent une partie de leur éclat. Le théâtre des Variétés est celui dont la troupe est la plus remarquable par son ensemble. On a long-temps admiré l'ensemble de la comédie française. Aujourd'hui cet éloge serait beaucoup moins fondé. A qui la faute ? Talma et mademoiselle Mars sont-ils trop grands, ou tout le reste est-il trop petit ? Le lecteur décidera.

Enterrement. En Angleterre les cendres des acteurs célèbres reposent à côté de celles des rois. En France, le comédien le plus sublime est exclu du cimetière, où son laquais est reçu sans difficulté. Il n'y a d'exception que pour les sujets de l'Académie royale de musique. Qu'on dise donc que l'Opéra français n'est pas encouragé ! *Voir* Raucourt.

Entr'acte. La définition de ce mot varie suivant les localités. Au Vaudeville, au Gymnase et aux Variétés, c'est dix minutes ; plus d'une

demi-heure aux Français, et une heure entière à l'Académie royale de musique; aussi le magnifique foyer de ce dernier théâtre est-il toujours plein pendant qu'on ne joue pas, et souvent même pendant qu'on joue. Il y a à Paris des gens fort bien élevés et de très-bon goût qui n'ont jamais passé à l'Opéra que le temps des entractes.

ENTRECHAT. *Voir* PAUL, MONTESSU (madame), VESTRIS, ALBERT.

ENTRÉE. *Voir* AUTEUR, ACTEUR, PARENT, AGENT DE POLICE, ADJUDANT, AVOCAT, MÉDECIN, et JOURNALISTE.

ENVIE. Maladie contagieuse au théâtre. Un rien la fait naître et rien ne peut l'éteindre. C'est une flamme dévorante qui brûle le cœur des comédiens médiocres. Préville était inaccessible à l'envie.

ÉQUIPAGE. Mademoiselle Adeline n'est guère applaudie au Gymnase, madame Théodore l'est souvent. Les dieux sont justes et madame Théodore n'a point d'équipage.

Presque toutes les dames de la Comédie-Française ont des équipages; plus modestes, ou moins heureuses, les actrices de l'Opéra-Comique n'en ont pas.

Équipe (Technique). Le machiniste appelle ainsi l'ajustement que subit une décoration ou chaque partie de décoration avant d'être en état de figurer sur les *portans*. *Voir* Décoration.

Eston. « Vous vous êtes permis de dire,
» monsieur, que mademoiselle A. n'avait au-
» cune espèce de talent, et que la faveur l'a-
» vait seule fait admettre parmi les sociétaires
» de votre théâtre. » — « Mais, monseigneur,
» qui donc a pu vous faire un semblable rap-
» port ? » — « Je suis informé, à la minute,
» de tout ce qui se passe dans l'intérieur de
» votre société. Votre comité n'a pas de secrets
» qui ne me soient révélés à l'instant. Songez-
» y bien, monsieur ; et, à l'avenir, gardez-
» vous d'imputer à la faveur des décisions qui
» ne sont jamais dictées que par la justice. »

Esprit. Mademoiselle Mars et Jenny-Vertpré ne sauraient peut-être pas le définir ; mais on voit qu'elles cèdent à ses inspirations.

L'Esprit d'intrigue est le démon familier du théâtre ; *l'esprit de coterie* y règne en tyran, et reconnaît pour ses ministres *l'esprit des affaires* et *l'esprit d'association*.

La toque de madame Patin est ornée d'un es-
prit fort cher et fort beau ; ses rivales en per-

dront l'esprit. Que ses rivales se consolent, tout l'esprit de madame Patin est sur sa tête.

Estimable. Appliqué au talent, synonyme de médiocre.

Estime. Elle est le prix du zèle, du talent et de la conduite. Un comédien, honorable dans ses rapports avec le monde, n'est plus déshérité de l'estime de ses concitoyens; le temps et la raison ont prescrit contre cette barbarie qui aurait fait des acteurs les parias de la civilisation. — *Phocion*, *Louis IX*, etc., ont obtenu des *succès d'estime*; leurs auteurs ont pu s'en glorifier, jusqu'au jour où ils ont eu à compter avec le caissier. Les théâtres préfèrent une chute bien conditionnée à un succès d'estime; elle n'engage au moins à aucun égard envers le poëte sifflé.

Été. Excellente saison pour les théâtres de province. Époque des congés pour les comédiens de Paris. Pendant l'été le public de la capitale est mis au régime du *Légataire* ou de *Richard-Cœur-de-Lion*, tandis que les acteurs grands, ou se disant tels, recueillent dans les départemens de l'or et des lauriers.

Étrangers (Théâtres). C'est une mine que les arrangeurs exploitent, aujourd'hui que Fa-

vard, Panard, Collé, etc., sont tombés sous leurs ciseaux destructeurs. Lope de Vega, Calderon, Goëthe, Moratin, Sheridan, étendus sur le lit de Procuste, subissent les mutilations les plus cruelles; et ces nobles étrangers, d'abord maltraités par les ouvriers littéraires de M. Ladvocat, sont plus maltraités encore par les coupletiers du boulevard.

ÉTRENNES. Où va cet homme à la livrée du Roi? Il porte un gros bouquet à la main et semble murmurer tout bas un petit compliment. — Il entre chez M. Aubert, et de là il court chez M. Scribe; — j'y suis; hier *la Neige* a réussi à Feydeau. Cet homme est un garçon de théâtre, qui n'a contribué en rien au succès de la pièce, et qui vient demander aux auteurs la récompense de la peine qu'il n'a pas prise.

ÉTUDE (à l'). Les rôles ont été distribués, les acteurs font des efforts de mémoire, la pièce se répète: elle est à l'étude. L'Opéra, qui se pique d'une lenteur conforme à sa majesté, ne laisse guère moins d'un an à l'étude les pièces qu'il doit jouer. Le Théâtre-Français, l'Odéon et l'Opéra-Comique s'appliquent à imiter l'Opéra. Le Vaudeville, le Gymnase et les Variétés, qui n'ont pas de *decorum* à garder, mettent

tous les huit jours à l'étude une pièce souvent mieux sue et mieux représentée que ne le sont celles des théâtres à dignité.

Excommunié. Les cardinaux vont au spectacle à Rome; des prêtres dirigent à *Rio-Janeiro* les théâtres et les maisons de jeu; les gens qui nous parlent sans cesse de morale et de religion ont leurs loges à l'Opéra; Mazarin, Dubois et Richelieu sont morts dans la paix de l'église; Sixte-Quint et les Borgia dorment sous les parvis sacrés de Saint-Pierre; la mémoire de Charles IX a trouvé pour défenseur un abbé; par esprit de charité, sans doute, Louis XIV a révoqué l'édit de Nantes; par esprit de tolérance, on a fait des dragonnades....., et le Vatican n'a pas retenti du bruit terrible de la foudre!... et le saint carreau est venu frapper au front un pauvre comédien qui paie religieusement ses impôts, qui vit en bon père de famille, qui a quelquefois des maîtresses comme un gentilhomme de la régence, qui monte scrupuleusement sa garde, qui est honnête envers le public, et qui, par-dessus tout cela, est l'interprète du tendre et dévot Racine, comme il pourrait l'être encore d'un autre abbé Daubignac, qui ne serait pas excommunié, quoiqu'il fît des tragédies!...

Exposition. Elle ne saurait être trop claire. Sans cette condition, l'action de la pièce est inintelligible. C'est sous ce rapport que les expositions de *Sylla* et du *Coin de rue* sont excellentes.

Expression. Le geste de Bigottini, éloquent comme la parole ; le chant de Pasta, dramatique comme la poésie de Voltaire ou de Shakspeare ; la fureur de Talma, terrible comme celle des héros d'Homère ; la physionomie de mademoiselle George dans *les Machabées* et dans *Sémiramis*, belle comme la *Niobé* antique ; l'ingénuité de mademoiselle Mars, innocente et maligne comme celle d'une fille de seize ans à son premier amour ; le naturel de Michot, vrai comme la bonhomie d'un paysan suisse : voilà les modèles de l'expression théâtrale, voilà ce qu'il faut admirer, messieurs les amateurs ; voilà ce qu'il faudrait imiter, messieurs les petits acteurs aux grandes prétentions.

Extraordinaires (Représentations). Une tragédie saintement ennuyeuse, jouée devant trois mille spectateurs, et la *Gazza ladra* chantée pour les banquettes.

— Après vingt ans de service, les acteurs sociétaires des théâtres royaux ont droit à une représentation à bénéfice : l'*extraordinaire* est

là de rigueur. Le piquant, l'original, le nouveau, sont mis à contribution; on rassemble dans le même cadre des acteurs tout étonnés de la rencontre, et des pièces qui hurlent de se trouver ensemble. Les représentations extraordinaires ont quelques rapports communs à toutes : elles finissent après minuit, elles coûtent fort cher, et elles ennuient.

F.

FACE. Regardez-moi cet Odry dans l'*Homme automate*; quel masque bizarre ! en conscience, puis-je appeler cela une figure ? Ma foi, non : c'est tout bêtement une face. Ah! vous riez, M. Saint-Aulaire; vous croyez peut-être avoir une physionomie, vous ? Point du tout : vous avez une face, assez belle, assez régulière, assez humaine; mais point tragique, point comique, point mobile : elle a le froid d'un marbre antique que n'a point attaqué le ciseau de Phidias.

FACÉTIES. Je suis tout honteux d'avoir ri : c'est si trivial, si burlesque, si extravagant; mais c'est si amusant, si gai, et les temps sont si tristes ! J'y reviendrai, surtout si Tiercelin, Vernet ou Potier les débitent, si Francis ou

Désaugiers les tournent en couplets, et si Bignon ne les chante pas.

Facilité. M. Scribe est joué ce soir à trois théâtres ; il vient de lire une pièce à Feydeau, il en fait répéter une aux Français, il en a commencé hier une autre qui sera faite dans six jours, il en présentera demain une quatrième au Vaudeville, après-demain il en fera afficher une cinquième aux Variétés ; avant la fin du mois il en aura donné trois, et quarante à la fin de l'année :

> Quatre Mathuzalem bout à bout ne pourraient
> Mettre à fin ce qu'il expédie.

Facture (Couplet de). (Technique.) Couplet d'une aune que Lepeintre déclame à merveille. Il est maintenant *obligé* dans tous les vaudevilles ; c'est l'éternel récit des confidens de tragédie, réduit aux proportions du vaudeville.

Fades. Les pièces à l'eau rose, les madrigaux aux actrices, et les éloges à tout le monde.

Faillite (Si le théâtre royal de l'Opéra-Comique était livré à ses propres forces, c'est-à-dire, aux talens de ses sociétaires ; il y a long-temps qu'il aurait fait).

Faire. (Technique.) Il figure dans le vocabulaire des claqueurs, comme synonyme de *soutenir*. M. Sauton dit aux auteurs qui débutent : « Confiez-moi vos intérêts, messieurs, » et je vous réponds de tout : c'est moi qui *fais* » les pièces de M. Scribe. »

Falcoz (M^{lle}.) (Second Théâtre-Français.) C'est Galatée ; mais la Galatée d'ivoire qu'a façonnée le ciseau de Pygmalion. Quel dieu lui donnera une âme !

Fanatique. On peut faire des concessions en politique ; mais en musique, *jamais* : voilà ce que dit tout haut le fanatique à qui les chants du cygne de Pesaro ont exalté l'imagination au point de le rendre à peu près fou. Le fanatique crie haro à toutes les modulations de madame Boulanger ; il méprise Gluck, Mozart et Grétry ; il siffle Ponchard, qui n'est pas Italien, et il bat la mesure à contre-temps.

Fantassin. Les fantassins de la garde royale font, avec les gendarmes, le service auprès des grands théâtres de Paris. Un franc cinquante centimes est la rétribution attachée à ce surcroît de fatigue.

Farce. Celles de Molière abondent en détails admirables que nos oreilles, un peu bé-

gueules, ne savent plus entendre ; elles se sont habituées cependant à *la Marchande de Goujons*, au *Pâté d'anguille*, et aux autres farces de cette espèce. Les farces sont difficiles à faire ; demandez à M. Sewrin, qui en a confectionné quelques centaines, dont personne ne sait plus même les titres.

Fard. Masque végétal : bleu, blanc et rouge, dont les acteurs se couvrent le visage pour donner à leurs yeux plus de vivacité, et plus de mobilité à leurs traits. Talma, mesdemoiselles Georges et Mars en font peu d'usage ; ils n'ont pas besoin d'ajouter à l'expression de leur physionomie.

Faure. (Théâtre-Français.) Il n'est qu'heur et malheur dans ce monde : Monrose est sociétaire depuis trois ans ; Faure ne le sera jamais !

Fay (M^{lle}. Léontine). Elle a eu, elle a, elle aura toujours dix ans. Son éternelle enfance est plus prodigieuse encore que son talent. De l'intelligence, de la gentillesse et de la grâce, ont justifié les succès que l'amour paternel avait préparés à cette jeune actrice. La province possède aujourd'hui *la petite merveille* qui eut un moment la vogue au Gymnase. On parle du

mariage de cet enfant célèbre avec un enfant non moins précoce, le petit Listz, le Pic de la Mirandole du piano.

Fédé. (Théâtre du Vaudeville.) Un des illustres inconnus qui se disputent, dans la rue de Chartres, l'héritage d'Henri. Isambert lui est préférable sous le rapport du chant; sous celui du talent dramatique; M. Fédé n'est préférable à personne.

Féerie. Moyen dramatique qui sera mauvais tant que la liberté ne sera pas rendue au théâtre. La féerie, comme la fable, parle indirectement; elle ne peut donc plaire aux douaniers de la pensée, qui ne veulent pas qu'on parle directement ou indirectement.

Félicie (M^{lle}.). (Théâtre des Variétés.) Actrice décente et sans conséquence, âgée d'environ vingt-six ans. Elle se fait remarquer par le bon goût de sa toilette.

Ferdinand. (Opéra.) Les triomphes de Paul n'ont point découragé ce danseur. Loin de là: chaque fois que Paul s'est élevé d'un pied, Ferdinand s'est élevé d'un pouce. Paul danse horizontalement. Depuis ce temps, Ferdinand a adopté la danse oblique. Ce n'est pas que la

manie de l'imitation soit le défaut de Ferdinand; mais il a voulu se mettre à la hauteur.

Fértol. (Opéra-Comique.) Le plus grand des comiques de Paris. Ancien élève de l'école militaire de Saint-Cyr, qui promettait à l'armée un bon officier; acteur qui promet à la seconde scène lyrique un successeur à Dozinville; amateur des arts, qui promet à la peinture de genre un talent agréable.

Ferme. (Technique.) *Voir* l'article Décoration.

Ferville. (Gymnase.) Jeune premier en congé de réforme. Il s'est réfugié dans l'emploi des pères, qu'il remplit fort bien. On dit que madame Théodore doit à ses leçons le talent qu'elle montre dans les rôles de sentiment.

Feu. Ligier en a autant que Demouy en a peu. Le talent du comédien consiste à mettre en œuvre cette flamme intérieure qui supplée quelquefois l'intelligence, et qui ressemble beaucoup à l'âme.

— La gratification accordée quotidiennement à certains acteurs à titre d'encouragement pour les services qu'ils rendent au théâtre, soit en jouant fréquemment les rôles de leur emploi,

soit en jouant des rôles qui ne sont pas de leur répertoire, s'appelle du nom de *feu*.

Les *feux* sont expressément stipulés dans les engagemens : leur prix va de trois à cinquante francs par soirée. Les feux rapportent quelquefois plus au comédien que ses appointemens.

FIDÉLITÉ. Je n'aime pas les lieux communs. Je ne parlerai donc pas de la fidélité des dames de théâtre, qui, suivant l'expression de Béranger,

> Qui sont toujours fidèles
> A leur dernier amant;

mais de la fidélité de MM. les comédiens à remplir leurs engagemens avec les auteurs. « Lisez-nous votre pièce, nous la recevrons et » nous la jouerons tout de suite. » La pièce est lue et reçue; mais elle ne sera jamais jouée, ou, si elle peut l'être, ce ne sera pas avant sept ou dix ans.

FIGURANT, FIGURANTE. Les ilotes de l'empire dramatique. On a vu s'élancer, des rangs de cette plébécule, quelques acteurs à réputation. On a remarqué qu'en général ces affranchis de la société comique devenaient, en grandissant, orgueilleux comme les affranchis d'Auguste.

Tous les théâtres, excepté celui de la Porte-Saint-Martin, ont des figurantes d'une laideur recherchée.

Fil. (Technique.) Cordage dont le machiniste se sert pour descendre du cintre et y faire monter les pièces mobiles de la décoration, ou pour tout autre usage. — Enchaînement des situations dramatiques. Leur marche suivie et naturelle, la progression des effets, constitue ce qu'on appelle le *fil* de l'intrigue.

Financiers. (Technique.) Emploi que M. Vigny ou Devigny joue au comité, et que Grandménil remplissait au théâtre.

Firmin (Théâtre-Français). Des formes grêles, de petites proportions, une je ne sais quelle disgrâce répandue sur toute sa personne, ne peuvent entrer en compensation avec la chaleur entraînante, l'intelligence et l'énergie dont est doué cet amoureux de comédie, à qui il n'a manqué, pour être un bon tragédien, que la seule qualité par laquelle brilla Saint-Prix. Firmin est toujours applaudi; il le mérite souvent.

Firmin (Ambigu-Comique). Il remplaça Stockleit fils, quand celui-ci déserta le culte de la Melpomène des boulevards pour celui de Thalie. Firmin est l'homme à tout : il chante pres-

que aussi bien qu'il dissimule, il est aussi plaisant que terrible; c'est en deux mots un acteur utile. Les amateurs du faubourg Saint-Martin l'admirent : son talent n'est pas encore connu de la bonne compagnie.

FLABER, FLUBEN ou FUZEUR (Vaudeville). Élève du Conservatoire. Débuta en 1822 au second Théâtre-Français par le rôle de Procida des *Vêpres siciliennes* qu'il joua de la main gauche (un accident retenait son bras droit dans une écharpe de soie noire). Il parut plus tard à la Comédie-Française, où il joua le père d'Eugénie. Il s'est enfin retiré dans la petite maison de Momus, où il n'était pas moins déplacé qu'il n'avait paru l'être sur la scène française. M. Fulbert apprend la musique, et son rôle se réduit maintenant à chanter d'un ton bien sentimental et d'une voix de Stentor des romances bien langoureuses.

FLATTEUR. Si je dis de mademoiselle Bourgoin qu'elle est jolie, je serai un flatteur; si je dis qu'elle est excellente comédienne, je serai un menteur. *Voir* JOURNALISTE.

FLEURY (Feu BENARD), (Théâtre Français.) La dernière tradition qu'ait léguée à notre âge la vieille comédie. En se retirant de la scène,

cet acteur admirable n'a laissé à personne cet esprit, cette grâce légère, cet excellent ton, qui en avait fait le plus aimable impertinent, le plus charmant mauvais sujet, en un mot, le plus parfait marquis qu'ait eu au déclin de sa gloire antique le Théâtre-Français. Fleury a eu des héritiers, des successeurs, mais point de remplaçant.

FLORE (M^lle.). (Théâtre des Variétés.) Jolie, fraîche et riche d'un solide embonpoint, cette actrice, dont la gaîté est un peu folle, a l'ingénuité d'une cuisinière et la décence d'une marchande de marée. Son nom est classique aux Porcherons, dont elle possède fort bien le vocabulaire énergique. Mademoiselle Flore est dans sa vingt-sixième année.

FLORIGNY (M^lle.). Encore inaperçue au Gymnase.

FLORVAL (M^me.). (Porte Saint-Martin.) Née en 1787. Actrice de vaudeville agréable, qu'on appela long-temps la belle; elle a une fille de 18 ans qu'on peut à peine aujourd'hui appeler la jolie; cette jeune personne est très-déplacée dans le personnage d'une ingénue, l'emploi d'amoureuse lui convient beaucoup mieux.

Folie. Le théâtre des Variétés est son temple. On donne le nom de *folies* à des bluettes qui démentent trop souvent leur titre. *L'Ours et le Pacha*, *Jean Sbogar* et *les Petites Danaïdes*, sont d'excellentes folies.

Folliculaire. Nom que les comédiens donnent aux journalistes quand ils croient avoir à se plaindre de leurs jugemens. Ce sont des *hommes de lettres* dès qu'ils ont à s'en louer.

Fontenay. (Vaudeville.) L'un des moins mauvais acteurs d'un théâtre qui n'en a pas de bons.

Forçat. *Les Deux Forçats* ont fait courir tout Paris au théâtre de la Porte Saint-Martin qu'on était sur le point de fermer, et dont la restauration date de ce mélodrame. — Mais cette pièce fourmille d'absurdités et d'invraisemblances! — Ne vous souvenez-vous donc pas qu'il y a vingt ans *Fanchon la Vielleuse* fut jouée deux cents fois de suite au Vaudeville, et que *l'Abbé de l'Épée* fit entrer cent mille écus dans la caisse du Théâtre Français?

Foule. N'est pas synonyme d'affluence; c'est quelque chose de plus, au moins dans la langue des journaux. Quand Joanny jouant un dimanche Néron ou Manlius avec l'accompa-

gnement d'une comédie en cinq actes, a le rare bonheur de faire une recette de 1200 fr., un journaliste complaisant peut assurer le lendemain qu'il y avait affluence ; il ne se permettrait pas de dire que la *foule* s'est portée à cette représentation.

Foyer. Chaque théâtre en a deux : le foyer du public et celui des comédiens. On va au premier pendant les entr'actes et souvent même pendant la pièce. Quelques privilégiés seulement sont admis au second. On est toujours sûr d'y trouver au moins un médecin. Les acteurs et actrices qui ne jouent pas, les journalistes complaisans, les diplomates sensibles, les auteurs qui veulent être joués, composent en général le fond de la société qui se réunit au foyer des comédiens.

Quant aux foyers publics, les plus beaux de Paris sont ceux de l'Académie royale de musique et de l'Odéon ; les plus mesquins, ceux du théâtre Italien et du Vaudeville ; le plus agréable et le plus élégant de tous, c'est le foyer du théâtre des Variétés.

Fraîcheur. Mademoiselle Bourgoin n'en a plus, mademoiselle Mars a l'air d'en avoir, mademoiselle Mante en a encore.

FRANÇAIS (THÉATRE). Le premier de la nation, à ce que disent les sociétaires du comité Richelieu. Melpomène et Thalie y sont à l'agonie. La médiocrité y domine et compose un ensemble que gâtent mademoiselle Mars et Talma. Il n'a pas tenu, au surplus, à quelques-uns des directeurs du sénat comique, que l'harmonie fût rétablie depuis deux ans, à la grande gloire de l'art théâtral.

FRANCONI frères. Véritables hippocentaures, ils sont identifiés avec le cheval qui est sorti de leurs mains, digne du siècle de l'intelligence. L'un de ces écuyers dirige maintenant, à l'Ambigu une troupe de bipèdes qui lui font moins d'honneur, que ses quadrupèdes du Cirque.

FRÉDÉRIC. (Ambigu-Comique.) Les destins de ce jeune homme ont été bien bizarres; quand il jouait à l'Odéon *Narcisse* ou *Thyramène*, il

Trouvait à le siffler des bouches toujours prêtes;

il a déposé sa toge pour endosser les haillons des bagnes; de confident subalterne il est devenu brigand illustre, et l'*Auberge des Adrets* lui a fait une réputation *syrabédale*, comme dirait M. Baour-de-Lormian.

Frénoy. (Ambigu-Comique.) Liez-moi ce gaillard-là, et que sous bonne escorte on me l'emmène à la maison de santé de M. Dubois; faites-le saigner trois fois par jour, mettez-le à la diète rigoureuse, et après un mois de ce régime rendez-le au mélodrame; il sera peut-être alors moins bruyant, moins emporté, moins terrible pour le spectateur qu'il assourdit aujourd'hui. Si ce traitement est sans effet, donnez à cet honnête homme un emploi d'huissier-crieur, ou envoyez-le à l'Opéra doubler Dérivis. Les succès de Lafon ont perdu Frénoy; si Lafon n'eût jamais joué la tragédie, Frénoy serait probablement un acteur raisonnable; il a de l'âme et de l'intelligence.

Frises. (Technique.) Bandes de toile peintes qui descendent du cintre et se rejoignent aux coulisses par les extrémités supérieures de celles-ci. Dans les décorations qui représentent un appartement, on a renoncé aux frises qui figuraient le plafond; on les supplée par un plafond d'un seul plan qui s'adapte obliquement au-dessus des coulisses et de la *ferme* du fond.

Froid. Perlet est froid, mais il est mordant et spirituel. Mademoiselle Falcoz est froide, mais elle est belle.

G.

GAÎTÉ (Théâtre de la). Vallée de larmes, séjour de tristesse, antre de douleurs, de remords et d'ennui. Le mélodrame y règne sous les traits de Marty, qui promène chaque soir, la scène, le poignard du traître ou la phrase sentencieuse du vertueux tyrannisé. La direction de ce théâtre est confiée aux soins de madame Bourguignon (*voir* ce nom), qui s'est associée l'acteur que nous venons de nommer.

GALIMATIAS. Potier s'en est fait un moyen de comique, et M. Guilbert de Pixérécourt une source de terreur et d'intérêt dramatique. La poétique du drame et des pantomimes dialoguées que composent MM. Ponet, Hapdé, etc., admet le galimatias, qui commence à se montrer aussi sur la scène française, où il s'est introduit avec la tragédie prétendue romantique.

GANACHES. Elles abondent au théâtre comme à la ville; elles n'y sont guère plus respectées. Plastrons de toutes les plaisanteries, victimes obligées des amoureux et des valets, jouets des pupilles et des soubrettes, ces pauvres ganaches sont immolées chaque soir, à la grande satisfac-

tion du parterre. Les ganaches sont un emploi que se sont disputés, au Vaudeville, Ducheaume et Chapelle, et que Lacave a joué long-temps sans partage à la Comédie-Française.

Des journalistes, peu délicats sur le choix de leurs expressions, donnent aux mauvais acteurs le titre de *ganache*, qui n'est pas poli.

GARCIA. Compositeur très-médiocre, mais, en revanche, très-bon chanteur et assez bon comédien. Garcia a soutenu, avec madame Fodor, la gloire du Théâtre-Italien; il secondait admirablement madame Pasta, qui, à son tour, le secondait à merveille. Il a quitté la France, où le rappellent les *dilettanti* à qui ne peuvent suffire les roulades et les cadences perlées de Bordogni. La tragédie lyrique n'a maintenant d'autre soutien que le *Tancredi* féminin dont tout Paris admire le talent sublime; elle réclame la présence de Garcia, que l'administration des Bouffes a eu tort de laisser partir.

GARDEL. Premier maître des ballets de l'Opéra; auteur de plusieurs jolis ouvrages. l'Académie royale de Musique doit en partie à ce chorégraphe le titre qu'on lui a donné d'Académie royale de Danse.

Garde-robe. Collection des costumes d'un acteur. Celle de Baptiste aîné est fort belle ; on l'estime cent mille francs. Les acteurs de l'Opéra n'ont point, en général, de garde-robes ; l'administration leur fournit les costumes dont ils ont besoin. Dans plusieurs théâtres, une portion de la garde-robe appartient au comédien, l'autre au directeur.

Gardes. Le soir, et pendant la représentation, la police est laissée aux soins d'une garde composée de gendarmes et de soldats des régimens de la garde royale, sous les ordres d'un adjudant, d'un officier de gendarmerie, d'un officier de la maison du roi, et de l'officier de police administrative du quartier. Des rétributions sont accordées à tous ces fonctionnaires, que nos habitudes militaires ont rendus les témoins obligés de tous nos plaisirs. Le commissaire de police seul n'a point de gratification ; ce n'est pas que son emploi soit gratuit (il est l'objet de trop d'ambitions pour que nous puissions le croire honorifique) ; mais le spectacle est dans ses attributions : c'est le complément de sa charge.

La garde des salles de spectacle est confiée aux sapeurs-pompiers, qui reçoivent pour prix de leur surveillance, dont la durée est de

vingt-quatre heures, la somme de 3 francs 75 centimes.

GAUTIER. (Cirque Olympique.) Bel homme, qui joue les premiers rôles du mimodrame. Il ne sait pas du tout monter à cheval ; mais, par compensation, il sait à peine déclamer la prose équestre de MM. Cuvelier et Ponet.

GAZ. *Voir* ÉCLAIRAGE.

GENDARMES. On jouerait peut-être la comédie sans acteurs, mais certainement on ne la jouerait pas sans gendarmes. Le gendarme est regardé à tort comme un simple accessoire dans la combinaison des joies parisiennes ; il en est le mobile principal. La civilisation a fait de ce militaire un objet de première nécessité ; il est l'enseigne vivante du succès. Deux gendarmes à cheval, placés à la porte d'un théâtre, et dirigeant les mouvemens de la foule, indiquent la vogue. *Polichinel*, *Aladin* et *les Deux Forçats* ont obtenu des succès de gendarmes. L'auteur de *Louis IX* aurait assurément donné la moitié de la pension dont il a été gratifié, pour jouir d'un succès de cette espèce ; il a été réduit au succès d'estime.

M. Odry a consacré une chanson aux *bons gendarmes* ; elle est classique.

à Longchamps et pendant les jours gras, qui sont aussi des spectacles pour le peuple de Paris,

> Le plaisir au pas se promène
> En bon gendarme déguisé.

GÉNIE. Rassurez-vous, auteurs et comédiens ; je ne le définis pas, pour ne décourager personne.

GEORGES WEIMER (M^{lle}.). (Second Théâtre-Français.) Née en 1788 ; débuta en 1803. La longue rivalité de mademoiselle Georges et de mademoiselle Duchesnois occupera une place à part dans l'histoire des querelles théâtrales. Jamais, peut-être, deux opinions contraires ne furent plus tranchées, plus vives, plus opiniâtres que celles des partisans de ces deux actrices. L'éblouissante beauté de mademoiselle Georges lui était réellement défavorable. Le public est naturellement porté à juger avec plus de rigueur ceux que la nature a pourvus de plus d'avantages. Une sorte d'équité distributive le conduit, à son insu même, jusqu'à l'injustice, et il cesse volontiers d'être impartial pour paraître généreux.

Les brillans débuts de mademoiselle Georges furent loin cependant de faire présager toute la hauteur à laquelle s'est depuis élevé son ta-

lent. C'est à l'époque de son entrée au second Théâtre-Français que le public, frappé des progrès presque incroyables qu'elle avait faits dans une absence de quelques années, lui assigna la place éminente que de nouveaux succès lui ont assurée de plus en plus. Une diction simple et naturelle comme celle de Talma; la profondeur, l'énergie, une pantomime admirable, une exactitude minutieuse dans le costume, distinguent particulièrement mademoiselle Georges. Le reproche, fondé autrefois, de manquer des qualités essentielles aux rôles qui exigent surtout une sensibilité expansive, ne peut être adressé maintenant à cette grande tragédienne par aucun de ceux qui l'ont vue tour à tour dans Mérope, dans Clytemnestre, dans le quatrième acte de *Sémiramis*, et dans le rôle de Salomé, de la tragédie des *Machabées*, qui doit au jeu pathétique de mademoiselle Georges, autant qu'aux beautés qui lui sont propres, le brillant succès qu'elle a obtenu.

GEORGES cadette (Mlle.). (Second Théâtre-Français.) La grâce et la décence de son jeu lui concilient les suffrages du public dans l'emploi des ingénuités, qu'elle partage avec mademoiselle Anaïs. Ses progrès, depuis qu'elle appar-

tient au théâtre de l'Odéon, ont été très-sensibles.

Gersay (M^{lle}.). (Second Théâtre-Français.) Confidente tragique, utilité de comédie. Quand elle était pensionnaire du premier Théâtre-Français, elle siffla, dit-on, une de ses camarades. Depuis qu'elle est à l'Odéon, le public a bien vengé mademoiselle Devin.

Gestes. Partie essentielle de l'art théâtral, qui passe quelquefois de la scène au foyer, pour venir au secours d'une prétention plus ou moins fondée.

Gesticuler. Défaut qui vise et nuit à l'effet. Perrier, du second Théâtre-Français, gesticule beaucoup trop ; Talma mérite, peut-être le même reproche dans le rôle de Danville de *l'École des Vieillards*.

Gille. Farceur du théâtre de la Foire. Personnage grotesque dont les Italiens et les Anglais surtout, ont tiré un grand parti dans leurs ouvrages bouffons. Les pantomimes anglaises ont ordinairement un gille pour figure principale. Les acteurs qui se consacrent à cet emploi doivent être fort lestes, fort adroits et fort bons mimes. Nous en avons vu un, au théâ-

tre des Acrobates, qui avait un talent véritable. Beaucoup de nos comédiens sont des gilles, au comique près.

Glaces. Les loges des théâtres, en Italie, en sont garnies : ce qui leur donne tout l'air d'un boudoir. La présence des abbés dans ces petites cellules galantes complète le rapport. En France, où les loges ne sont pas fermées, du côté de la salle, par des rideaux, on ne les garnit pas de glaces; il semble qu'on redoute leurs indiscrétions.

Le directeur de ce *Panorama dramatique*, qu'on va démolir, eut l'idée de remplacer le rideau de la scène par une grande surface de glace. Cette innovation très-coûteuse n'eut aucun succès.

—Il est de bon ton de manger des glaces au spectacle. Je connais des femmes de la meilleure compagnie qui n'en mangeraient pas chez Tortoni, et qui, aux Bouffes, ne peuvent s'en passer.

Gloire. C'est surtout pour les acteurs qu'elle est une fumée. Les comédiens ne laissent après eux aucune trace de leur talent; le souvenir qu'ils lèguent aux amateurs est bientôt éteint; le temps en diminue de jour en jour le brillant prestige. Peu de noms sont venus jusqu'à nous

pour témoigner de la gloire de ceux qui les ont portés! Les acteurs n'ont pas d'avenir. Cet oubli, dans lequel ils tombent après leur retraite ou leur mort, est un motif de découragement qui n'a de compensation que dans les bravos et les éloges de tous les jours qu'ils recueillent pendant leur vie. C'est pour eux l'escompte de la gloire.

Gobert. (Porte-Saint-Martin.) Acteur de l'Ambigu-Comique, qui tomba au Vaudeville, et vint rebondir à la Porte-Saint-Martin, o il a fait preuve d'intelligence et d'une sorte de talent.

Gontier. (Gymnase.) Une des célébrités de notre époque. Amoureux ou caricature, vieillard ou mauvais sujet de vingt ans, cet acteur est toujours son personnage. M. Scribe lui doit une portion de l'immense fortune qu'il a acquise, grâce à beaucoup d'esprit, de travail et de savoir-faire. Il est à parier, cependant, que M. Scribe achèvera sa carrière avec soixante mille francs de rente, et que Gontier sera réduit alors à la portion congrue.

Gontier (M^{me}). (Théâtre des Variétés.) Actrice du second rang, utile dans les poissardes et dans l'emploi des petites bourgeoises.

Goût. Que vous dirais-je de cet indéfinissable et nécessaire attribut des beaux-arts ?... Lisez les vers d'Andrieux, d'Étienne, de Casimir Delavigne; allez entendre chanter Ponchard, mesdames Pasta et Rigaud; allez à la Comédie-Française quand Vigny, Desmousseaux, etc., etc., etc, ne jouent pas; voyez un paysage de Bertin; écoutez la flûte de Tulou; apprenez les chants de Grétry, de Boïeldieu et de Rossini; lisez un feuilleton de....; non, ne lisez pas de feuilletons, et dites-moi, à votre tour, ce que c'est que le goût.

Grace. M. Vestris l'enseigne, mademoiselle Bigottini ne l'avait point apprise.

Grandménil. Mort il y a plus de dix ans. Son talent est tombé dans le domaine public. Tout le monde peut maintenant l'imiter, le copier, le dérober, enfin; personne ne s'en avise, et M. Devigny moins que personne : il est trop honnête homme pour cela !

Grandville. (Théâtre-Français.) Il est le *double* de M. Devigny, c'est-à-dire, qu'il a deux fois plus de talent que ce financier.

Grandville (M^{me}.). (Gymnase.) Épouse du précédent. Bonne duègne, un peu prétentieuse.

Granger. Vieil et excellent comédien, dont le nom est moins célèbre à Paris que dans la province, où il jouait les premiers rôles. Il égala souvent Fleury, et approcha quelquefois de Molé. Il est professeur au Conservatoire. Il a, à la Porte-Saint-Martin, un neveu et une nièce qui n'ont pas hérité de son talent.

Grassari (M^{lle}.). (Opéra.) Phryné, Laya et Lasthénie n'étaient peut-être pas plus voluptueuses, plus aimables, plus gracieuses que cette jolie actrice : mais Antigone, assurément, était plus tendre ; Aglaure, plus maligne ; Stratonice, plus expressive. Mademoiselle Grassari est fille d'un général estimé. Le préjugé, que nous devons respecter dans les autres, nous défend de prononcer son nom, qu'en entrant au théâtre cette cantatrice a échangé, nous ne savons pourquoi, contre celui d'un oiseau de passage. Mademoiselle Grassari, qui débuta en 1816, est premier sujet. On lui donne de trente à trente-deux ans.

Grasseyement. Vice de prononciation. C'est le défaut de mademoiselle Émilie Leverd. Si elle parvenait à le vaincre, et si en même temps elle apprenait à mettre plus de naturel dans son débit, plus de décence dans son ton, et plus de légèreté dans ses manières, on ne fe-

rait peut-être aucune difficulté de placer cette actrice à côté de mademoiselle Mars.

GRATIFICATION. Les auteurs qui enrichissent un théâtre n'y ont aucun droit. Les acteurs qui héritent de ces auteurs en ont souvent. Les *feux*, les jetons, sont des gratifications accordées au zèle ou à la réputation. Quand les comédiens sont appelés à figurer dans les fêtes que donne la ville, ils reçoivent des gratifications : elles sont, en général, de peu de valeur. Celles qu'on accorde aux agens de la police, dont ces solennités nationales réclament la présence, sont, par compensation, fort considérables.

GRATIS. Spectacle de tous les jours quand il est joué par les doubles. Spectacle au bénéfice du bon peuple, qui se donne les grands jours fériés, de deux à cinq heures du soir.

GREVEDON (M^{me}.). (Gymnase.) Madame Grevedon a un talent agréable, mais froid et un peu maniéré. On est effrayé quand on songe qu'elle faillit être la meilleure actrice de la troupe de M. Poirson. (34 ans.)

GRIMACES. Le pathétique chez mademoiselle Sainville, le tragique chez Joanny, le comique chez Dormeuil, la grâce chez Mérante,

l'élégance chez Alphonse, le sentiment chez mademoiselle Legallois, l'ingénuité chez mademoiselle Mante, la plaisanterie chez Isambert, et la gaieté chez Bosquier Gavaudan.

Grimer (Se). Ajouter à l'expression de ses traits, ou la changer par l'application de couleurs disposées d'après de certaines règles. Les rides, les signes, les verrues, etc., se font ordinairement avec du liége brûlé. — Potier passe pour un des comédiens qui possèdent le mieux l'art de se grimer.

Grimes. (Technique.) Caricatures de la bonne comédie. Bartholo, Arnolphe, Sganarelle, Mondor, etc., sont des rôles de grimes. Molière remplissait cet emploi, qu'a depuis illustré Grandménil.

Grivois. Vadé donna les modèles de ce genre, qui a son type dans le caractère du peuple parisien. De nos jours, MM. Désaugiers, Francis, Brasier et Dumersan ont fait de charmantes bluettes grivoises. La troupe des Panoramas est la seule qui saisisse la vérité de ces tableaux, où la gaieté est quelquefois un peu libre, mais toujours franche et naturelle.

Gros (Mlle.). De l'intelligence; un jeu

sage ; mais peu de moyens. Elle fait partie du nouvel Odéon. (De 34 à 36 ans.)

Guénée. (Vaudeville.) C'est un Céladon de la vieille roche ; il ne lui manque que des manchettes et des paniers pour ressembler tout-à-fait aux bergers galans qu'on voit encore sur les trumeaux des maisons gothiques.

Guérin (Mlle.). (Second Théâtre-Français.) Vingt-trois ans environ, et quelques dispositions tragiques que l'étude aura peut-être beaucoup de peine à mettre en œuvre. Je voudrais à cette actrice des poumons un peu moins vastes et une intelligence un peu plus développée.

Guertener. (Cirque Olympique.) Grotesque d'une force prodigieuse. Il égale Mahier. Il surpasse, par la vigueur, le célèbre, l'illustre, le grand Mazurier ; mais il lui est inférieur sous le rapport de la grâce, de la souplesse et de la légèreté. Il fait les délices des habitués de l'arène Franconi, et le désespoir de ces honnêtes gens du faubourg Saint-Germain, dont la vie entière fut une courbette.

Guiaut. (Théâtre-Français.) Aspirant à la succession de Vigny. L'héritage ne périra pas entre ses mains, s'il ne faut que du zèle et de

l'intelligence pour le tenir dans un bon rapport.

Guillemin (M. et M^me.). (Vaudeville.) Acteurs médiocrement comiques, mais non pas médiocrement utiles.

Guinder. (Technique.) *Voir* Charger.

H.

Habeneck (M. le chevalier). Directeur de l'Opéra et du Théâtre-Italien. Comme violoniste, M. Habeneck jouit d'une grande célébrité. La croix de la Légion d'honneur a été justement décernée à cet artiste. C'est une compensation aux sacrifices d'amour-propre qu'il a dû faire en quittant l'orchestre, où il brillait au premier pupitre, pour aller s'ensevelir dans le fauteuil directorial, où il se recommande toutefois par une administration à la fois habile et paternelle.

Habitué. Il ne lit jamais l'affiche du jour. A sept heures précises, il se place à l'orchestre ou au balcon; et avant huit heures il dort. Il se réveille pour applaudir. Les bravos surpris à son sommeil sont la monnaie dont il paie l'entrée gratuite que lui accorde le théâtre.

L'habitué fait nombre, mais il ne compte pas ; il sait approximativement la recette de chaque représentation ; il se rappelle tous les faits importans ; il garde la mémoire de tous les débuts ; il connaît le répertoire de la semaine, et ne manque jamais de dire : *Nous aurons* du monde lundi, ou : *Nous n'aurons* personne demain : c'est, en un mot, le parasite théâtral.

Halignier. (Ambigu-Comique.) Belle et jolie personne d'environ vingt-deux ans ; sœur de madame Boulanger, l'actrice la plus vive et la plus gaie de l'Opéra-Comique. Après avoir débuté, en 1822, au second Théâtre-Français, mademoiselle Halignier s'est montrée à l'Ambigu-Comique en 1823 ; elle y a obtenu des succès qui eussent été plus grands, si elle fût parvenue à vaincre une certaine froideur qu'il faut attribuer à l'inexpérience et à la timidité. Le travail et le temps développeront en cette actrice la sensibilité, cette première des qualités d'une héroïne de mélodrame, dont le cœur est mis tous les soirs aux plus rudes épreuves.

Hardiesse. La hardiesse ne messied pas au talent ; l'audace est le cachet de la nullité.

Harmonie. Elle est plus parfaite encore à

l'orchestre des Bouffes qu'à celui du grand Opéra. Quant à l'harmonie vocale, le temple de la rue Lepelletier n'a plus rien à envier à la chapelle de la rue de Louvois, depuis que Garcia, Galli et madame Mainvielle-Fodor en sont éloignés.

Henri. (Vaudeville.) Il a long-temps joué agréablement les premiers amoureux qu'il a toujours mal chantés : son âge le confine aujourd'hui dans quelques rôles d'oncle ou de père. Un ton de comédie assez distingué est le seul avantage que possède maintenant cet acteur qui fut presque célèbre.

Héritier. Nourrit fils héritera de la fortune de son père ; M. Berton le fils n'héritera pas des propriétés du sien. L'héritier de l'auteur de *Montano* et de *Virginie* sera Nourrit fils co-partageant de tous les autres comédiens ; le seul exclu du concours sera celui que la loi civile regarde comme l'héritier légitime. Les fils des hommes de génie sont les parias de la législation théâtrale. *Voir* Domaine public.

Héroï-comique. Qualification qu'on donnait au talent de Joanny quand il mêlait encore des éclairs d'énergie et de chaleur aux grotesques inspirations d'un jeu bourgeois et prétentieux.

Hervey. (M^me.). (Théâtre-Français.) Excellente comédienne dont le talent est toujours apprécié par le public, dans les occasions trop rares et trop peu importantes où on lui permet de se montrer. Madame Hervey a long-temps brillé d'un vif éclat sur la scène du Vaudeville. On la vit passer avec plaisir à la Comémédie-Française où sa véritable place était marquée, mais où le droit d'aînesse de madame Desmousseaux lui interdit les rôles les plus saillans de son emploi.

Hippolyte. (Vaudeville.) Qu'importe aux personnes qui ne vont point au Vaudeville de savoir que cet acteur vaut mieux que Guénée? Aussi n'est-ce pas pour elles que nous l'affirmons, mais uniquement pour les habitués du théâtre de la rue de Chartres, qui auraient pu faire à Hippolyte l'impolitesse de ne pas s'en apercevoir.

Histrion. Pour mémoire. Cette dénomination, par laquelle on croyait flétrir autrefois tous les comédiens, n'appartient pas au vocabulaire moderne. Le Kain était un histrion, et un jeune marquis, célèbre par son inconduite, était un homme comme il faut.

Hiver. Saison des récoltes pour tous les théâtres.

Hoquet. Nom assez improprement donné à cette espèce de râle que quelques acteurs ont introduit dans leur diction, les uns par insuffisance de moyens naturels, les autres par ambition de produire plus d'effet. C'est surtout chez les acteurs tragiques qu'on remarque cette funeste habitude du hoquet : Talma et mademoiselle George ont su s'en préserver. L'art de dissimuler sa respiration n'est pas une des moindres parties du talent d'un comédien; c'est la dernière que les professeurs du Conservatoire songent à enseigner.

Huet. (Feydeau). Débuta en 1805. Huet joue, Huet chante; on ne peut pas dire qu'il chante très-bien, on ne peut pas dire qu'il joue mal : il est difficile de le louer sans restrictions, mais il serait plus difficile de se passer de lui. L'Opéra-Comique en est là. Huet est une des puissances de ce théâtre : il mêle le négoce aux jeux de la scène. Plusieurs hommes de lettres lui ont vendu la propriété de leurs pièces qu'on ne jouait plus ; maintenant on les joue.

Hullin. (Opéra). Nous en sommes, je crois, à la quatrième génération des danseurs de ce nom. Depuis plus de soixante ans, de mère en fille, l'emploi des *amours* est dans cette maison. C'est presqu'à titre exclusif que les demoi-

selles Hullin ont eu le privilége de porter le flambeau du petit dieu d'Amathonte. Aussitôt que ces jeunes filles commencent à ressembler moins à Cupidon qu'à sa mère, un enfant de la famille, mystérieusement élevé à l'ombre des autels de Gnide, se présente, et prouve, par ses grâces naïves, par l'élégance de ses manières et surtout par la couleur héréditaire de ses cheveux blonds, ses droits à la successibilité.

Mesdemoiselles Virginie et Félicité Hullin, après avoir abdiqué le carquois, se sont élancées sur les pas de la muse de la danse, dont elles sont aujourd'hui deux des plus aimables suivantes.

I.

ILLUSION. Si vous scandez avec art tous les vers de votre rôle, si vous faites résonner pompeusement la rime, si vous vous attachez à me faire admirer surtout le talent poétique de l'auteur, je pourrai vous entendre avec quelque plaisir, peut-être même vous applaudirai-je ; mais je ne serai pas ému, je n'éprouverai pas d'illusion, je n'oublierai pas que je suis au spectacle : ce qui, en dernier résultat, doit être le but constant de tous vos efforts.

IMPRIMEUR. M. Ballard, rue J.-J. Rousseau, est l'imprimeur de tous les théâtres royaux.

INCENDIE. Il y a quelque chose de plus étonnant que le double incendie de l'Odéon : c'est qu'on ait songé deux fois à reconstruire ce théâtre, qui eût été bien plus convenablement placé sur le quai des Théatins que dans un quartier dont l'éloignement lui interdit presque toute communication avec le reste de la capitale.

INCESSAMMENT. *Voir* EN ATTENDANT.

INDISPOSITION. La pièce n'est pas sue, mais elle est promise au public depuis un mois. On remplace la formule *en attendant* par celle-ci : *Retardée par indisposition.*

Madame Rigaut et madame Casimir chantent dans *les Deux Jumelles.* Madame Casimir obtient un succès mérité, et madame Rigaut s'indispose aussitôt contre le parterre qui a beaucoup applaudi madame Rigaut, mais qui a fait l'inconvenance d'applaudir aussi madame Casimir. *Les Deux Jumelles* disparaissent de l'affiche pour cause d'*indisposition*.

L'indisposition est le prétexte ordinaire, l'excuse banale de tous les jaloux, de tous les acteurs médiocres et capricieux. Talma n'est jamais indisposé que quand il est malade. Je sais plus d'un comédien, au contraire, qui

n'est jamais mieux portant que quand il est indisposé.

INDULGENCE. Paris est le paradis des artistes dramatiques ; nulle part ils ne peuvent compter sur autant d'indulgence. Les trois quarts des sociétaires de nos grands théâtres seraient sifflés à Rouen, à Lyon, à Lille ou à Bordeaux ; ils *se font* applaudir à Paris, et le public payant ne se plaint pas. L'indulgence chez les journalistes est très-rare : quelques-uns de ces aristarques poussent même le rigorisme jusqu'à l'exagération. *Voir* CONSCIENCE, ABONNEMENT, etc.

INGÉNUITÉ. Le plus élastique de tous les emplois ; il s'adapte à tous les points de l'espace qui s'étend entre seize ans et quarante-cinq. Mademoiselle Mars, qui sera difficilement égalée dans les coquettes, ne le sera jamais dans les ingénuités.

Cet emploi est peut-être celui où il est le plus difficile d'être parfaite et le plus facile d'être médiocre. On compte dans les divers théâtres de Paris une douzaine d'*ingénues*, que le public accueille avec une sorte de faveur.

INIMITABLE. *Voir* MARS d'abord, et ensuite TALMA.

Inspecteur. Préposé qui surveille la conduite des contrôleurs quand il est honnête, et partage avec eux quand il ne l'est pas.

Instruction. Elle ne donne pas le talent, mais elle le pare ; elle ne fait pas l'artiste, mais elle l'achève. Un comédien instruit peut n'être pas bon, un comédien ignorant peut avoir de belles qualités. Il est cependant, dans la tragédie et dans la haute comédie, une classe de rôles que l'instinct le plus heureux, livré à lui-même, ne saurait aborder avec succès.

Intelligence. Baptiste aîné en a trop ; Demouy n'en a pas assez.

Intrigue. Elle préside aux réceptions d'ouvrages, à la concession des tours de faveur, à la composition des emplois comiques et tragiques. Tantôt elle dépouille un comédien habile d'un rôle de comédie pour le transporter à un grand tragédien ; tantôt elle défend à Rossini de travailler pour l'Opéra-Comique, et lui donne le monopole des Bouffes et du grand Opéra. M. Chéron lui doit son influence, et sans elle madame Fodor nous charmerait encore par l'inimitable pureté de son chant délicieux.

Irma (Mlle.). (Théâtre de la Gaîté.) La

destinée de cette jolie actrice du boulevard du Temple présente un phénomène assez extraordinaire; elle est presque inconnue des habitans du Marais, et sa célébrité est immense dans le quartier de la Chaussée-d'Antin.

Isambert. (Vaudeville.) Excellent dans *Haine aux femmes.*

J.

Jalousie. On dit que les comédiens sont jaloux, c'est une calomnie; ils ne le sont pas plus que les peintres, les musiciens, les statuaires, les gens de lettres, les coquettes, les artisans avec ou sans jurandes, les académiciens par privilége, les libraires, etc.

Jawureck (M^{lle}.). (Opéra.) Dix-neuf ans; débuta en 1821. Garat me disait un jour : « Je » ne veux plus donner mes soins à de jolies » femmes, elles me font trop rarement honneur; d'abord elles se souviennent de mes » leçons, mais bientôt un maître plus habile » que moi les accapare, et je perds le fruit de » mes peines. » Garat me racontait là l'histoire de mademoiselle Jawureck.

Elle était charmante quand elle parut pour la première fois sur le théâtre de l'Opéra ; de-

puis qu'on s'est aperçu qu'elle est jolie, elle n'est guère plus qu'agréable.

Jenny-Vertpré (M^{lle}.). (Théâtre des Variétés.) La plus petite des comédiennes de Paris par rang de taille ; mais, après mademoiselle Mars, la plus grande par ordre de mérite. Cette actrice spirituelle et gracieuse se fit remarquer d'abord à la Porte-Saint-Martin, où elle eut la vogue tant qu'elle joua dans *la Pie voleuse*. Depuis qu'elle est aux Variétés, elle a paru dans un très-petit nombre de rôles dignes de son talent ; mais dans tous ceux qu'elle a été chargée de représenter, elle a fait preuve d'une intelligence rare et d'une finesse originale qui lui ont concilié tous les suffrages.

Jeton. Les sociétaires des quatre académies ont droit à un jeton de présence ; les pensionnaires de Feydeau ont cela de commun avec les académiciens ; leur assiduité à la formation du répertoire vaut à chacun d'eux une gratification de trois francs. Les membres du jury de l'Opéra sont plus richement dotés que les doubles de l'Opéra-Comique, leur jeton est de dix francs. *Voir* Feu.

Jeu. Je ne connais guère que dix acteurs dont le jeu soit le résultat d'une impulsion na-

turelle, modifiée par des études approfondies ou de sérieuses recherches ; chez tous les autres, le talent, ou ce qu'ils appellent ainsi, est tout-à-fait un jeu du hasard. Ils parlent, ils marchent, ils gesticulent : si la chance est favorable, ils réussissent ; ils tombent si la chance les abandonne.

Joanny. (Second Théâtre-Français.) Il aurait pu avoir du talent ; la nature ne lui avait refusé ni l'intelligence, ni l'énergie : mais une vanité qu'on dit surhumaine, un long séjour en province, la manie de reproduire Talma, des désavantages physiques que le progrès de l'âge a rendus plus saillans, ont mis ce tragédien dans une situation qui ne lui laisse que le parti de la retraite pour échapper aux dernières rigueurs du public.

Jocrisse. Dorvigny inventa les jocrisses, que Brunet mit en vogue par la vérité de son jeu naïf et original. Ce personnage, du plus bas comique, est aujourd'hui entièrement passé de mode. Les Pointus, les Jeannots, les Cadet-Roussel et les Dumollet subissent le même sort. Potier, Odry, Vernet, ont donné une autre direction à la farce : Brunet lui-même a dû s'y soumettre. Cet habile acteur sait se conformer

au temps : ce qui fait qu'il dégénère beaucoup moins qu'il ne vieillit.

Joly. (Vaudeville.) *Lantara*, *les Deux Edmond*, et plusieurs autres ouvrages, lui donnèrent, il y a dix ans, une vogue méritée par un jeu franc et spirituel. Sa mémoire, en l'abandonnant tout-à-fait à la suite d'une grave maladie, ne lui a guère laissé de talent que ce qu'il en faut pour rester à un théâtre où le public n'a pas le droit de se montrer sévère à l'égard de ceux dont la faiblesse actuelle est au moins protégée par des souvenirs.

Journaliste. Indépendant, équitable, impartial, sévère sans cruauté, indulgent sans faiblesse, désintéressé dans l'éloge comme dans le blâme, assidu aux représentations dont il faut rendre compte, attentif à éviter le commerce des actrices et des acteurs, voilà ce qu'il devrait être.

Jurisconsulte. Deux ou trois, souvent plus, composent le conseil de chaque administration théâtrale. La Comédie-Française, qui est essentiellement processive, a un grand nombre d'avocats à sa suite. Desmousseaux et Devigny appartiendraient au théâtre comme jurisconsultes, s'ils n'y étaient attachés comme acteurs.

Le soin de toutes les affaires contentieuses leur est spécialement réservé : ce sont deux comédiens consultans.

Justice. Exception fort rare qui ne tire jamais à conséquence. Le renvoi de madame Fodor, celui de Garcia, l'élévation de madame Paradol au rang de sociétaire, le refus de laisser Perlet jouer à Paris, rentrent dans la règle.

K.

Kan. En langue tartare, *prince* ; en langue française, *protecteur*. *Voir* Brocard, Irma, etc.

Klein. (Gymnase.) Imitateur grotesque de Potier et de Baptiste cadet ; acteur sans naturel, sans verve et à peu près sans talent. Il était bouffon à l'Ambigu-Comique ; il est d'une tristesse désespérante au Gymnase.

Kaudner (M^{me}. de). Comédienne en plein vent. Elle joue à merveille l'inspiration : elle a fait beaucoup d'élèves. On peut dire de cette illuminée célèbre que sa vie fut un combat. Rejetée de ville en ville, elle a successivement établi ses tréteaux sur toutes les places de l'Europe. La parole de cette improvisatrice mystique est brûlante, son geste pressé, son regard

pénétrant, sa démarche vive ; elle a enfin tout ce qu'il faut pour l'emploi des pythonisses, sorcières, bohémiennes, fées, prédicantes, etc.

Kuntz (M^{me}.). (Gymnase.) Une des meilleures duègnes de Paris ; elle a sur madame Bras l'avantage d'être toujours son personnage et jamais madame Kuntz. Une maladie longue et douloureuse éloigne depuis long-temps du théâtre, où elle est si nécessaire, cette comédienne distinguée que réclamait peut-être une scène plus élevée.

L.

La. Pronom qui, placé en avant du nom d'une actrice, est tout à la fois un hommage à sa célébrité et une insulte à sa profession. On dit la Champmêlé, la Duménil ; on ne dit pas la Staël, la Genlis ; on ne dit pas non plus la Paradol, la Desmousseaux. Les Italiens, et même les Français italianisés, disent cependant la Pasta, la Catalani.

Lafargue. (Second Théâtre-Français.) Il fut long-temps l'honneur du mélodrame et le désespoir de Frénoy ; il fit répandre plus de larmes à la Gaîté que n'en provoquèrent à la fois Marty, Tautin et la célèbre Adèle Dupuis.

Défenseur de la plus noble des causes, après avoir représenté Vincent de Paule, il alla revêtir la pourpre de l'ambitieux Agamemnon. Cette entreprise lui réussit; il osa en même temps se montrer sous l'habit brodé d'un père noble de la comédie, et il fut encore plus heureux. Lafargue est un comédien de l'école de Baptiste aîné; il se défie un peu trop de l'intelligence du public. Il n'aurait pas réussi à la Comédie-Française parce que son talent l'y appelait, et parce que Desmousseaux y est sociétaire.

LAFEUILLADE. Acteur un peu froid et cependant agréable. Ponchard lui donne des leçons de chant dont il avait besoin; il va se montrer à Feydeau, où l'appelle son inclination; il y remplacera Alexis Dupond, qui part pour l'Italie.

LAFON. (Théâtre-Français.) Né en 1775; débuta en 1800. On a voulu pendant un temps opposer Lafon à Talma; la comparaison était à la fois fausse et injuste. Le premier se montre avec avantage dans des rôles que Talma ne joue pas, soit qu'il les redoute, soit qu'il les dédaigne. Ceux que le grand tragédien joue le plus souvent, au contraire, ont presque tous été abordés par Lafon avec une infériorité sur la-

quelle il est difficile qu'il y ait deux opinions. Lafon s'est compromis par ses tentatives; Talma s'est préservé par sa prudence: l'un a témérairement osé, l'autre s'est habilement abstenu. Il est prouvé que Lafon n'a rien du furieux Oreste, ni du sauvage Rhadamiste. Personne n'est en droit d'affirmer que Talma ne possède ni les grâces chevaleresques de Vendôme, ni la galanterie passionnée d'Orosmane.

Lafon s'essaya, il y a quelques années, dans plusieurs rôles de la haute comédie; il n'y échoua pas, mais il n'y produisit pas non plus une grande sensation. Nous devons du moins à cette circonstance la seule analogie qu'on puisse remarquer entre nos deux premiers tragédiens.

Lafont. (Vaudeville.) Il est fort loin de Gonthier, dont il n'a ni le jeu fin, ni le *laisser-aller* spirituel, ni l'extrême facilité à revêtir tous les caractères; mais il est plus loin encore d'Isambert, dont il n'a ni le ton glacial, ni la tournure équivoque, ni la ridicule prétention. Lafont a les manières de la bonne compagnie, une voix assez agréable, une jolie figure; il manque quelquefois de gaieté, de passion, d'entraînement. Il plaît, mais il a besoin d'étude.

Lafont. (Opéra.) Frère du précédent. Bel

homme que la nature semble avoir formé pour représenter Achille, mais à qui elle a refusé le don de plaire à Iphigénie. Lafont est froid soit qu'il chante, soit qu'il joue. On ne doit cependant pas désespérer de son avenir : un travail opiniâtre peut lui assurer des succès.

LAGARDÈRE. (M^me.). (Théâtre-Français.) Épouse d'un tragédien qu'on peut appeler le Joanny de la province. La disette des talens de premier ordre a fixé le sort de cette jolie personne. Après des débuts (1823) où elle montra d'heureuses dispositions, elle fut reçue pensionnaire à la Comédie-Française : elle y joue rarement; et quand par hasard elle remplace incognito mademoiselle Bourgoin, on ne s'apercevrait guère de la substitution, si l'on ne lisait au front de madame Lagardère qu'elle a vingt-deux ans au plus.

LAIDEUR. Chez une femme c'est un défaut, ce n'est que l'absence d'une qualité chez un homme. On ne dit pas d'une actrice qu'elle est laide, la politesse française adopte une formule moins cruelle ; sans blesser aucune convenance, on pourrait dire d'un acteur qu'il est laid; on s'en abstient cependant. Le vocabulaire des gens comme il faut n'admet guère

que des périphrases ; il a horreur des expressions positives.

Lampe. Le gaz hydrogène n'a pu l'exiler du théâtre. Tant que le système de la décoration n'aura pas changé, tant que les déplacemens de la lumière seront indispensables, la lampe sera de première nécessité. Elle survivra aux révolutions de la scène, comme ces astres dont les bouleversemens de notre planète n'ont pu déranger la marche, ou altérer les clartés brillantes.

Langage. Chaque genre, chaque acteur, a son langage particulier. Celui de la tragédie est grave, une convention bizarre l'a fait déclamatoire ; celui de la comédie doit être à la fois naïf, plaisant, gracieux et moral ; celui du vaudeville satirique ; celui de l'opéra, solennellement ennuyeux ; et celui du mélodrame inintelligible. Le langage de Potier est semé de pointes et de réticences ; celui d'Odry est emprunté au vocabulaire des artisans ; celui de Talma est naturel, bien que tragique ; celui de mademoiselle Mars est fin, spirituel et touchant ; celui de mademoiselle Bigottini était pathétique ; celui de mademoiselle Devienne vif, serré et comique, celui de Dazincourt mordant et gai, et celui de mademoiselle Vol-

nois triste comme le langage des psaumes de la pénitence.

LAPORTE. (Vaudeville.) Le masque noir d'Arlequin convient à cet acteur, qui ne peut jouer à visage découvert. Laporte n'a pas moins de cinquante-cinq ans; et, sous le vêtement diapré du Bergamasque, il a encore une partie des grâces enfantines qui firent sa fortune quand il succéda au successeur de Dominique.

LARIVE (Mauduit). (Théâtre-Français.) Né en 1746, retiré en 1788. Acteur très-brillant et professeur très-médiocre. Larive joua beaucoup plus en province qu'à Paris : il excellait dans les rôles chevaleresques. On l'a revu, il y a quelques années, dans une représentation au bénéfice d'un artiste. Larive avait vieilli, et le goût du public avait changé.

LARMOYANT (Le genre). Le plus facile et celui dont le succès est le plus général. Lachaussée et mademoiselle Volnais le pensèrent ainsi; l'un donna à ses ouvrages dramatiques la teinte du pathétique larmoyal, l'autre pleura toujours; tous deux connurent le cœur humain, en qui l'émotion est une source d'indulgence. Ils réussirent, mais ils armèrent contre eux les railleurs, ces héros de l'insensibilité qui

n'ont jamais goûté, suivant l'expression du romantique, le charme des douleurs et les délices de la mélancolie.

Laurent. Suivant de Tartufe. Cet hypocrite subalterne a fait école. Les Laurent pullulent dans la société, depuis que les Tartufes se sont emparés de la scène du monde. Le personnage de Laurent, habilement indiqué par Molière, serait très-dramatique ; nous le recommandons aux auteurs que n'effraient pas les rigueurs de la censure.

Lazzi. *Voir* Potier, Laporte, Monrose, Odry, etc.

Leclère. (Opéra-Comique.) Une très-belle voix de basse, qu'on entendrait avec plaisir si elle obéissait aux inspirations d'une meilleure méthode, a fait distinguer cet acteur, jeune encore, et qui est un peu au-dessus de la médiocrité.

Lecture (Comité de). (*Voir* Comité.) Quelques acteurs remplissent officieusement auprès des comités de leurs théâtres l'emploi de lecteur. A l'Opéra-Comique, M. Rézicourt, ancien pensionnaire de Feydeau, est lecteur en titre. Les auteurs lui paient une rétribution de douze francs pour la lecture d'une pièce en un

acte, et de vingt-quatre francs pour celle d'un ouvrage de plus longue haleine. M. Planard jouit d'une grande réputation comme lecteur ; c'est proprement le mérite de cet auteur dramatique.

Legallois (M^{lle}.). (Opéra.) Il y a je ne sais quoi de ministériel dans le talent de cette danseuse-pantomime. L'héritage de mademoiselle Bigottini est échu à cette jolie personne : on dit que le hasard et la faveur ont ouvert la succession et nommé la légataire universelle. Je ne soutiens pas la vérité du fait, mais je suis très-disposé à croire que mademoiselle Legallois n'était pas habile à succéder.

Legrand (M^{lle}. Virginie). (Second Théâtre-Français.) On parla beaucoup de cette actrice quand elle débuta, en 1823 ; aujourd'hui l'on en parle à peine ; demain peut-être on n'en parlera plus. (34 ans environ.)

Legrand. (Variétés.) Un peu plus grand que Potier, auquel il s'applique d'ailleurs à ressembler quelquefois. Comédien intelligent que le public a distingué dans la foule des acteurs agréables qui composent l'ensemble d'une troupe excellente. Legrand a contracté, pour l'année 1824, un engagement avec le Gymnase ; à

l'expiration de cette année, il reviendra aux Variétés. Cette émigration et ce retour sont encore un trait de la ressemblance que Legrand a voulu avoir avec Potier.

Lemonnier. (Opéra-Comique.) Débuta en 1817. Il est constant qu'il ne joue pas si bien qu'Elleviou, et qu'il est loin de chanter comme Ponchard; mais il chante mieux que Duvernoy et ne joue pas plus mal que Paul. Il serait resté long-temps pensionnaire dans le bon temps de l'Opéra-Comique; aujourd'hui il est sociétaire, c'est-à-dire qu'il occupe le rang où Martin, Philippe, Gavaudan, madame Saint-Aubin, furent quinze ans à monter. Lemonnier fait des progrès; il est applaudi, même quand il n'est pas semainier.

Lemonnier (Mme. Regnault). 38 ans. Débuta en 1808. Épouse du précédent. Une voix délicieuse, une méthode agréable, les qualités qui font le comédien, établirent la réputation de mademoiselle Regnault. Madame Lemonnier donna à son époux un héritier de son nom, et le talent de la cantatrice sembla décroître; elle recouvra cependant, après, une partie de ses avantages; ce qu'elle en possède aujourd'hui lui assure de brillans succès dans l'emploi des jeunes mères, qu'elle doit se hâter de prendre.

Léonard-Tousez (Mme.). (Théâtre-Français.) Confidente de tragédie, elle ne doit être comptée qu'après mademoiselle Dupuis; caractère, il faut lui préférer mesdames Hervey et Desmousseaux. Du zèle et 35 ans environ.

Léonard-Tousez. (Variétés.) Amoureux agréable, qui a joué avec un naturel assez comique quelques caricatures plaisantes. Il est aimé du public. Il est homme d'esprit; quelques pièces qu'il a fait représenter au Vaudeville ou au Gymnase en sont la preuve.

Lepeintre. (Variétés.) Excellent comédien, qui a le bonheur d'être inférieur au genre qu'il joue, de toute la supériorité de son talent. La Comédie-Française, où l'emploi des *grimes* est vacant entre les mains de M. Devigny, appelle Lepeintre, qui plaît cependant aux Variétés, mais qui, pour s'y faire un nom *classique* dans la farce, aurait eu besoin de cette gaieté communicative que possède Potier, de cette bêtise grotesque dont Odry est le singulier modèle, de cette vérité triviale qui a assuré la réputation de Tiercelin.

Lepeintre (Mme.). Très-jolie femme, actrice médiocre. (42 ans.)

Levasseur. (Opéra-Italien.) Comédien froid,

mais fort bon chanteur, Levasseur prouve qu'on peut, quoique Français, se montrer avec avantage à côté des rossignols d'Ausonie. Sa voix est belle, sa méthode excellente; il est un des meilleurs élèves du Conservatoire de musique.

Levêque (Mlle.). (Ambigu-Comique.) Voilà une de ces renommées que protége, contre la critique, le respect populaire dont elles sont environnées. Mademoiselle Levêque supporte patiemment la gloire que le mélodrame attache à son nom; avec plus d'ambition ou moins de modestie elle eût pu briguer des succès dans un genre plus élevé; mais elle a pensé comme César.

Levert (Mlle. Émilie). (Théâtre-Français.) 37 ans. Débuta en 1808. Elle rivalisa long-temps mademoiselle Mars, qu'elle n'égala jamais. Mademoiselle Levert a joué avec un talent véritable quelques rôles secondaires qui ont fait plus pour sa réputation que tous ceux de l'emploi des coquettes qu'elle s'est long-temps appliquée à remplir. Cette comédienne, à qui la nature n'avait refusé ni la grâce ni la beauté, a été dernièrement victime de la petite vérole dont elle s'occupe aujourd'hui à réparer les outrages. Sa retraite momentanée a servi les inté-

rêts de mesdemoiselles Dupuis et Manto, sans nuire beaucoup aux plaisirs du public.

LIBERTÉ. *Voir* LICENCE.

LIBRAIRE. Chaque théâtre a le sien. Il fait, pendant la durée du spectacle, le commerce des pièces imprimées, des almanachs et des brochures du moment ; il édite les ouvrages nouveaux (*voir* ÉDITEUR) ; son rang dans la hiérarchie des emplois non soumissionnés le place immédiatement avant l'opticien ; ce qui lui donne droit à une entrée de faveur.

LIBRETTO. La rime s'y montre quelquefois, et la raison jamais. Il y a moins d'esprit et de bon sens dans toute la collection des *libretti* italiens que dans le plus mauvais vaudeville joué à l'Ambigu-Comique ou à la Gaîté.

LICENCE. Soyez licencieux dans vos couplets, dans vos situations, dans votre dialogue : vous n'aurez rien à craindre ; parlez de la dignité humaine, de l'indépendance de l'esprit, de la conscience enfin, et vous ne serez pas joué. La défense des *Vêpres Siciliennes*, la suspension de *Tartufe*, et le privilége accordé à *la Marchande de goujons*, renferment tout le secret de la liberté du théâtre.

Liston. Le Talma des départemens. la Comédie-Française lui a préféré Demony, parce que Demony est grand : le public, qui ne mesure pas les tragédiens au mètre, s'est permis de blâmer la Comédie-Française. Le nouveau directeur de l'Odéon a eu le bon esprit de l'engager.

Limonadier. Chaque théâtre a le sien. C'est une bonne place, surtout à l'Opéra pendant la saison des bals ; tous les objets de consommation se vendent à cette époque douze ou quinze fois plus qu'ils ne valent. Cet abus n'est pas le plus scandaleux de tous ceux qu'on tolère aux bals de l'Opéra.

Livanos. (Théâtre de la Porte-Saint-Martin.) Acteur de troisième ordre ; chirurgien habile que je vous recommande, cher lecteur, si vous avez mal aux dents : il vous attend tous les jours, de dix à deux heures, dans son cabinet de consultation, rue du Faubourg-Montmartre.

Livrée. Il y a deux espèces de livrée, la grande et la petite : Hector, Figaro, Pasquin du *Dissipateur*, sont de la première ; Crispin des *Folies amoureuses* et l'Olive de *Guerre ouverte*, appartiennent à la seconde.

Loge. Une femme de bonne compagnie ne

va au spectacle qu'en loge ; il y en a de plusieurs espèces ; les loges grillées, pour les personnes qui veulent voir le spectacle ; les loges découvertes, pour celles qui veulent être vues ; les loges du cintre, pour celles qui ne veulent ni l'un ni l'autre.

P. S. Les premières loges, aux Français, sont les troisièmes quand elles vous sont ouvertes par un billet d'administration ou par un billet d'auteur.

Lord. Qualité presque indispensable pour plaire aux nymphes de Therpsichore. Le nombre des lords actuellement à Paris est considérable ; ils se réunissent le soir au foyer de la danse de l'Opéra, où ils font de la diplomatie érotique avec les Argus de ces dames.

Lorgnette. Instrument d'optique extrêmement ingénieux. Il est construit de telle sorte que l'un de ses côtés rapproche mademoiselle Mars, tandis que l'autre éloigne mademoiselle Demerson.

Louange. *Voir* Journaliste.

Louer des loges. C'est le privilége de l'aristocratie dorée. Les plébéiens vont au parterre et aux galeries ; les patriciens, pour n'être pas gênés dans leurs habitudes paresseuses, ou pour

n'être pas confondus avec des gens *qui ne sont pas d'eux*, louent des loges; ils acquièrent ainsi l'avantage d'arriver tard au spectacle, d'avertir de leur présence par le tapage qu'ils font en y entrant, et d'être apostrophés par le public, quand le bruit qu'ils affectent de grossir par le remuement des sièges et le fracas des portes trouble ses tranquilles plaisirs. La location d'une loge ajoute, au prix de chaque place renfermée dans son enceinte, le quart de ce prix. Ce surcroît de valeur numérique est la compensation du petit avantage dont nous venons de détailler les agrémens.

Lucie (M^lle). (Vaudeville.) Cette actrice, âgée d'environ vingt-sept ans, dut aux charmes de sa physionomie et à sa voix pure et gracieuse les succès qu'elle obtint au théâtre de la rue de Chartres. Un décret de M. Bérard, ministre absolu des états de Momus, l'exila, en 1823, de l'empire de la chanson, où le public la voyait avec plaisir.

Lucine. (Diane et Junon.) Elles président aux accouchemens. C'est sous l'invocation de ces déesses protectrices que se mettent, en entrant au théâtre, les ingénues, les amoureuses et les suivantes de Terpsichore.

LUCRATIF. Un ouvrage de M. Casimir Delavigne, le génie de Talma, le talent de mademoiselle Mars, le comique de Potier, le burlesque d'Odry, le grotesque de Mazurier.

LUMIÈRE. *Voir* ÉCLAIRAGE.

LUNDI. La recette du lundi est assurée aux petits spectacles ; les traditions populaires l'ont consacré comme le second jour férié de la semaine ; les artisans, qui se régissent par la coutume, font toujours le lundi, au bénéfice des cabaretiers et des théâtres.

LUSTRE. Sa place dans la salle est analogue à celle que le soleil occupe dans le système planétaire. C'est jusqu'à présent le meilleur mode d'éclairage qu'on ait adapté à l'optique théâtrale, dont il gêne souvent l'illusion. Les lustres sont à un, deux ou trois rangs de bandes lumineuses ; quelques-uns sont encore équipés à l'huile, les autres sont alimentés par le gaz hydrogène. — Le dessous du lustre est le campement ordinaire des assureurs dramatiques. Dans quelques théâtres le chef des claqueurs, placé au centre de ses opérations, correspond, du lustre, avec les auxiliaires des secondes galeries et de l'orchestre.

LUXE. Ce mot s'applique aux costumes ou

aux décorations. C'est un accessoire très-nécessaire aujourd'hui, où il est décidé qu'il faut plaire aux yeux avant de charmer l'esprit ou l'oreille.

LYRIQUES (Théâtres). Nous en avons trois à Paris : l'Opéra-Bouffe, où l'on chante fort bien ; l'Académie royale de Musique, où l'on chante bien fort; et l'Opéra-Comique, où l'on chante quelquefois bien, et souvent mal.

M.

MADAME. Qualification qui est de rigueur à l'égard de toutes les actrices qui ont plus de trente ans, et de convenance, dans une foule de cas, vis-à-vis de celles qui ont moins. On peut s'en abstenir envers une danseuse plus facilement qu'à l'égard d'une tragédienne. Il est dû à l'emploi de mademoiselle Mante plus encore qu'à l'aînesse de mademoiselle Dupont.

MADEMOISELLE. *Voir* MADAME.

MAGASIN. Partie du théâtre où sont déposés les armes, costumes et autres objets nécessaires au matériel des représentations.

MAGASINIER. Préposé à la garde du magasin et à l'entretien des objets dont il se compose.

Dans la plupart des troupes de province le régisseur est en même temps magasinier. Quand le magasin lui appartient en propre, ce qui arrive le plus souvent, il se fait un revenu quelquefois assez considérable par la location usuraire des parties de costume dont les acteurs ont besoin.

Maillot. Corsage couleur de chair qui présente au regard de l'amateur l'aspect des nudités embellies par l'imitation. Sous le maillot, la jambe de mademoiselle Gaillet n'a pas plus de vingt-cinq ans.

Mainvielle-Fodor (M*me*.). Son éloignement du Théâtre-Italien a laissé de vifs regrets à tous les dilettanti. Une voix éclatante, pure et légère, une méthode délicieuse, un charme indéfinissable dans l'expression, avaient fait de cette cantatrice un modèle de perfection. Madame Barilli lui fut peut-être supérieure, mais assurément elle est supérieure aujourd'hui à toutes les chanteuses italiennes. Madame Fodor avait débuté à Feydeau en 1814.

Malveillance. Fantôme absurde auquel l'acteur sifflé et l'auteur tombé ne manquent jamais d'imputer leur mésaventure.

Maniéré. Défaut qu'on pardonnait avec plai-

sir aux grâces de mademoiselle Mézeray, qu'on remarque avec peine dans le talent de Michelot, et qui repousse dans le jeu d'Isambert.

Manières. Votre diction est juste, votre physionomie est expressive, vous avez de la chaleur et de l'intelligence ; ce n'est pas assez encore, il faut que vos manières soient en harmonie avec ces heureuses qualités ; c'est un art indispensable, et sans lequel vous n'aurez pas de véritables succès. Les professeurs du Conservatoire vous en expliqueront les procédés ; mademoiselle Mars vous en fera sentir le charme et la puissance ; la nature et une longue habitude de la scène peuvent seules vous en donner le secret.

Mannequin. Quand Paul, sous les traits de Zéphyre, va pour enlever la nymphe dont il il est épris, un figurant se substitue rapidement au premier danseur, et court à sa place le danger de se casser une jambe ou de se briser le dos ; mais quand le danger est beaucoup plus grand, lorsqu'il s'agit, par exemple, de précipiter un homme de la cime d'une roche élevée dans la profondeur d'un abîme, comme dans ce cas il y a chance de mort, on se sert d'une poupée de carton appelée *mannequin*. En vérité, on ne saurait assez rendre justice à

l'humanité de MM. les administrateurs de l'Opéra.

MANTE (M^{lle}.) (Théâtre-Français.) Née en 1799; ses débuts (1822) furent brillans; elle effraya; on s'y prit habilement pour la perdre. Les actrices qu'elle surpassait déjà firent dire partout qu'elle égalait mademoiselle Mars. Le public se mit dès lors à la juger par comparaison : elle tomba, en deux ou trois représentations, de presque toute la hauteur où on l'avait artificiellement élevée. On commence aujourd'hui à revenir de cette nouvelle exagération; cela s'explique : on ne la compare plus à mademoiselle Mars, on la compare à toutes les autres.

MARAIS (Théâtre du). Ce théâtre, situé rue Culture-Sainte-Catherine, est fermé depuis long-temps. On y joua à diverses époques de la révolution. Baptiste aîné y attira la foule dans un drame alors célèbre, intitulé *Robert chef de brigands*.

MARS (M^{lle}.). (Théâtre-Français.) Née en 1778, débuta en 1793. La scène française se renouvellera bien des fois avant de reproduire une actrice qui réunisse autant de qualités. Le talent de mademoiselle Mars a fait de

puis vingt ans, d'incroyables progrès; et depuis vingt ans son visage n'a rien perdu de sa jeunesse : il faudrait énumérer presque tous les rôles de cette admirable comédienne, pour citer ceux où elle a excellé. Si, dans un petit nombre de rôles qui sont du domaine de la haute coquetterie, mademoiselle Mars, toujours très-supérieure à toutes les autres actrices, reste cependant un peu au-dessous de ce qu'elle seule pourrait être, cette infériorité, déjà si éclatante, n'existe sans doute que pour attester une fois de plus la défense faite à la nature humaine d'embrasser tous les genres de perfection.

MARTIN. (Opéra-Comique.) Né en 1764, retiré en 1823. Ellevion se retira au milieu de ses succès, Martin quelques instans avant le terme marqué pour les siens. Le public donna de vifs regrets au départ du premier; son ingratitude fut prévenue par la retraite du second. Ellevion fut trop prudent; Martin le fut assez.

MARTY. (Gaîté.) Il a balancé la gloire de Frenoy; et, s'il n'a égalé Lafargue, il a surpassé Taulin : le faubourg du Temple est plein de sa renommée. De la barrière du Trône à la rue des Enfans-Rouges, ses louanges retentissent

en chœur : il est l'idole des âmes sensibles, et le dieu des fervens sectaires du mélodrame.

Masque. Les anciens l'avaient adopté; il prêtait à la voix une gravité dont s'accommodait leur déclamation. Parmi les modernes, on donna à des personnages de convention des traits analogues à certains caractères adoptés : le masque en conservait l'expression. Ainsi, Arlequin, Gilles, Coviello, le docteur, Polichinelle, le capitan Matamore, etc., portaient dans les farces italiennes des masques dont la couleur et la forme, en rapport avec celles de leurs costumes, étaient le signe représentatif de certaines idées populaires. En France, la galanterie d'une cour corrompue inventa de petits masques de velours, dont les femmes se couvraient le visage pour se faciliter les moyens d'intrigues. Ces saturnales de tous les jours finirent avec le dix-huitième siècle. La tradition ne s'en est pas perpétuée au théâtre, où l'on ne voit aujourd'hui aucun personnage masqué, si ce n'est Arlequin, qui a beaucoup vieilli. L'usage des masques est tout-à-fait perdu chez nous ; la civilisation y a suppléé.

Mazurier. (Porte-Saint-Martin.) Le plus gracieux, le plus leste et le plus comique des mimes grotesques. *Polichinelle et les Meuniers*

ont assuré sa renommée. Il a eu la gloire de faire diversion aux plus grands intérêts politiques. On a cru ne pouvoir trop payer un talent si important dans un siècle où chacun, s'appliquant à pénétrer les mystères de la politique occulte qui nous gouverne, gêne un peu le pouvoir. Mazurier touche un traitement auquel le cède de beaucoup celui d'un vice-amiral.

Médecin. La faculté de médecine accrédite auprès de chaque théâtre un certain nombre de ses membres, chargés de veiller, toute l'année, sur la santé des comédiens, et pendant les représentations sur celle des spectateurs. Le nombre des médecins près des théâtres royaux est de huit. Leur service est organisé de manière que, si une indisposition grave réclame des secours prompts et efficaces, soit dans la salle, soit sur la scène, aucun des enfans d'Esculape n'est là ; à la vérité, et par compensation, ils y sont toujours quand le spectacle est intéressant, ou qu'on joue une pièce nouvelle.

Médium. (Technique de musique.) Sons de la voix compris entre les plus bas et les plus élevés.

MELCHION. (Ambigu-Comique.) Il était raisonnable à l'Odéon, il fut raisonnable au Panorama-Dramatique, il sera raisonnable encore au théâtre où il vient de s'engager. Je doute qu'il soit jamais autre chose.

MÉLODRAME. Le pilori des coquins subalternes. Il fut inventé pour la punition du crime et le triomphe de la vertu. Les brigands furent long-temps les héros obligés du mélodrame ; les princes et les potentats leurs succédèrent ; après eux vinrent les capitouls, les mauvais magistrats et les fanatiques ; depuis, y figurèrent les vampires et les êtres infernaux. Aujourd'hui, la poétique a changé ; le mélodrame est devenu le greffe des cours d'assises, et le registre des crimes bourgeois. Les classiques du genre, sont MM. Guilbert-Pixérécourt, Caigniez, Hapdé, Victor Ducange, Comberousse, etc. Le mélodrame équestre reconnaît pour ses inventeurs MM. Cuvelier, Ponet et Villers.

MÉMOIRE. Instrument indispensable à l'acteur ; l'intelligence ou l'esprit ne la supplée que rarement. Un comédien qui manque de mémoire doit renoncer au théâtre, aussi-bien qu'un acteur qui n'a que cette faculté.

MENUS-PLAISIRS. Sous l'empire du bon vou-

loir, les rois de France s'étaient réservé des prérogatives qu'on avait désignées par le nom de *Menus-Plaisirs*. Les chasses sur certaines terres ou dans certaines forêts interdites au vulgaire des seigneurs; les Petites-Maisons, séminaires de jeunes filles initiées, après l'enlèvement, aux mystères de Paphos; les concerts dans les appartemens, les fêtes dans les palais royaux, enfin les spectacles où se déployait tout le luxe des cours, faisaient partie

De ces plaisirs qu'on appelait *menus*.

Un intendant en avait la direction. De nos jours, l'intendant des Menus-Plaisirs eut sous sa surveillance l'argenterie du roi, les fêtes, les concerts, les spectacles, les bals, et par opposition les pompes funèbres. Les Menus-Plaisirs ont été supprimés l'année dernière : c'est une concession sans conséquence faite à un siècle qui avait droit peut-être à des immunités plus importantes.

MÉRANTE. (Opéra.) Ce danseur n'est pas de la famille de Zéphyre; on n'a jamais loué en lui la grâce ou la légèreté, mais on a rendu justice à son intelligence et à son zèle. Mérante est utile; c'est tout son talent.

MÈRES (Emplois des). Dans la coulisse, il

se borne à veiller, mais d'un œil seulement, sur la vertu des jeunes filles; sur la scène, il est plus exigeant : une mère de comédie est l'égide de la sagesse, la gardienne des bonnes mœurs, l'effroi des amours. *Voir* LUCINE et FOYER.

MERVEILLE. Sobriquet prématurément accordé par un enthousiasme tant soit peu factice à la gentillesse et aux dispositions de la jeune Léontine Fay.

MÉTHODE. Qualité des chanteurs qui n'ont que celle-là. On loue la méthode de Bordogni, dont le chant pâle et efféminé n'a pas d'autre mérite.

MEYNIER. (Ambigu-Comique.) Il n'aurait pas assez de talent pour briller aux Français ; il en a trop pour végéter au boulevart du Temple.

MICHELOT. (Théâtre-Français.) Acteur spirituel et prétentieux. Malgré des désavantages extérieurs, son intelligence, son goût et de rapides progrès dans la comédie, promirent, il y a quelques années, un successeur de Fleury. Michelot n'a pas tenu tout-à-fait parole ; il est resté un comédien agréable.

MILEN (M^lle.). (Second Théâtre-Français.) Elle est universelle. On la voit dans le drame, dans la comédie et dans le vaudeville; elle joue les soubrettes, les caractères et les travestissemens : son jeu vif et hardi plaît au parterre.

MILLOT (M^lle.). (Gaîté.) Je voudrais qu'elle fût aussi excellente comédienne qu'elle est belle femme : malheureusement il n'en est rien. Mademoiselle Millot n'est guère qu'une actrice médiocre, très-supérieure cependant à une foule de ses compagnes qui ont plus de réputation qu'elle. Les gens d'esprit sont la société ordinaire de mademoiselle Millot.

M^me. Talma, mademoiselle Georges, madame Pasta, mademoiselle Bigottini, sont nos mimes les plus célèbres. Le jeu mimique est une des parties essentielles du talent de l'acteur, et particulièrement du tragédien.

MINETTE. (M^lle.). (Vaudeville.) Sa gentillesse est un peu uniforme, sa gaieté est un peu monotone ; mais elle a de la verve et du naturel : elle excelle dans la parodie. Quarante-quatre ans.

MOESSARD. (Théâtre de la Porte-Saint-Martin.) Son nom figure tous les jours sur l'affi-

che, et, s'il n'a aucune vertu attractive, il faut avouer qu'il n'a pas non plus l'influence contraire. Moessard a plus de zèle que de talent, plus d'intelligence que de mémoire, plus de chaleur que de naturel. Ce n'est pas le plus mauvais acteur de son théâtre : je serais fort embarrassé de dire si, après Pierson, ce n'est pas le meilleur.

Moi. M. Desmousseaux a dit, en parlant du Théâtre-Français, je suis *chez moi*, et ce *moi* a retenti. Le ridicule, qui ne respecte pas plus les comédiens que les ministres, s'est attaché à ce mot de M. Desmousseaux; il est tout-à-fait discrédité, et M. Vigny lui-même n'oserait plus l'employer.

Molière. Qu'ajouter à ce nom quand on l'a prononcé ? Que Molière était le plus beau génie de son siècle; qu'il avait l'esprit le plus indépendant; qu'il fut à la fois le philosophe le plus courageux et le moraliste le plus spirituel; qu'il fit plus pour la gloire de la France que tous les parlementaires qui défendirent ses chefs-d'œuvre, que tous ces petits marquis qui le sifflèrent à l'hôtel de Bourgogne, que tous ces prétendus apôtres de la morale qui déclamèrent contre lui en chaire, que tous les pédans, enfin, dont il eut à essuyer les satires

ou les éloges? Non ; ajoutons seulement que l'honnête homme, le poëte qui donna les plus utiles enseignemens aux grands et aux petits, le citoyen qui avait le droit de mépriser tous les courtisans, et avec eux le cardinal ministre, fut persécuté pendant sa vie et après sa mort, damné par les tartufes enfroqués ou sans froc, en robe ou en manteau, en soutane ou en uniforme.

Monopole. Il tient la France sous son vaste filet : depuis le tabac jusqu'aux billets de spectacle, tout est soumis à ses caprices absorbans. Un parti a le monopole des emplois, une coterie a le monopole des pièces de théâtre; il faut être de cette coterie ou de ce parti, si l'on veut approcher des autels de Momus, ou prétendre à quelque faveur. Le Gymnase a établi le monopole au profit de M. Scribe ; les auteurs s'en plaignent plus que le public : c'est le contraire à l'Opéra-Comique, dont le monopoleur est aujourd'hui M. Planard.

Monrose. (Théâtre-Français.) N'allez pas vous aviser de dire au bon bourgeois qui n'a jamais vu que le *Malade imaginaire*, *M. de Pourceaugnac* ou *le Grondeur*, que Monrose n'est pas un excellent comédien, que sa gaîté est souvent grimacière, que son comique est

froid, que la plupart de ses lazzis, enfin, seraient de meilleur goût à la foire que sur le premier théâtre de la nation; le brave homme ne vous comprendrait pas; il tient Monrose pour le digne héritier de Préville. N'allez pas non plus soutenir avec cet exagéré, qui trouve tout mauvais aujourd'hui par respect pour ce qui était bon autrefois, que Monrose est sans talent, sans vivacité et sans intelligence, vous mentiriez à votre raison : Monrose ne manque pas de talent, mais de naturel; Monrose a de la vivacité, mais beaucoup de dévergondage; Monrose a de l'intelligence, mais de l'exagération; enfin, Monrose, qu'on peut louer quelquefois, mais qu'on doit critiquer plus souvent, mérite, pour la peine qu'il se donne à être plaisant, qu'on lui applique cette pensée fort juste:

L'esprit qu'on veut avoir, gâte celui qu'on a.

MONTANO (M^{me}.). Cantatrice distinguée qui a long-temps charmé les oreilles des Bruxellois. Elle est engagée à l'Odéon. Des connaisseurs prétendent que le théâtre Feydeau, dans son état actuel, ne possède aucune actrice qui puisse lui être opposée.

MONTESSU (M^r. et M^{me}.). (Opéra.) M. de Staël doit certainement à son mariage avec une des femmes les plus spirituelles des temps mo-

dernes, la célébrité qui s'est attachée à son nom; Montessu est à peu près dans le même cas : à peine le remarquait-on autrefois. Il épouse mademoiselle Paul, la sœur gracieuse et légère de Zéphire, et voilà qu'aussitôt un certain intérêt s'attache à ses pas. Quand il entre, un murmure flatteur l'accueille, quelques bravos l'accompagnent quand il s'en va, on le regarde quand il danse; et quand il paraît à l'amphithéâtre, de tous les côtés on entend dire : Voilà le mari de la petite Paul! En un mot, Montessu n'a pas la gloire et la renommée d'un roi régnant, mais le rang d'un prince, époux de la souveraine régnante. Madame Montessu a donné sa démission, qu'on ne saurait accepter; Montessu n'a pas donné la sienne, qu'on accepterait peut-être. Tous deux ont eu raison : madame veut améliorer sa situation, monsieur craindrait d'empirer la sienne.

Mont-Joie. (Opéra.) Bel homme qui a obtenu plus de succès dans la pantomime que dans la danse; il a une bonne tournure, des manières agréables, mais peu de grâce et de légèreté.

Mordant. Qualité de l'organe de la parole. Elle est nécessaire à certains emplois : les valets, les traîtres, les tyrans et les rois, ne peuvent s'en passer; elle serait ridicule chez une

ingénue ; autant qu'elle est indispensable chez une duègne.

Mori (Mlle.). (Opéra-Italien.) Pour mémoire. Troisième seconde chanteuse.

Mousser (Faire). (Technique.) L'art de transformer en vogue le plus petit succès. Un supplément de trente claqueurs, deux cents billets gratis, deux gendarmes à cheval à la porte du théâtre, dix articles de journaux cinq fois répétés : voilà tout le secret de cette manœuvre, qui tient à ce que la tactique théâtrale a de plus habile.

Murmures. Ils précèdent l'entrée de mademoiselle Mars et celle de mademoiselle Gersay, ils accompagnent dans la coulisse Talma et Joanny, ils succèdent aux accords de l'orchestre quand il a fait entendre la musique de Boyeldieu et celle de M. Plantade, ils se répètent long-temps après la chute du rideau quand on vient de jouer une pièce de M. Delavigne ou de M. Mély-Jeannin : les murmures sont plus flatteurs que les applaudissemens, plus terribles que les sifflets.

Muses. Divinités classiques que les romantiques ont détrônées pour leur substituer les anges et les fées du Parnasse chrétien. Les muses

étaient au nombre de neuf; la politique leur a donné une dixième sœur. *Voir* Circonstance.

Musique. Fille du goût, esclave de la mode, tyran des esprits sur lesquels elle règne; son caractère est la mobilité : l'amour qu'elle inspire est une passion délicieuse, la haine qu'elle excite est une fureur, la contradiction qu'elle provoque est un combat. On se souvient de la guerre d'extermination dont l'Opéra et le bois de Vincennes furent les théâtres, quand Piccini se vit opposer à Gluck. Cette lutte a failli se renouveler de nos jours : Rossini a été le sujet de la querelle. Les quolibets, les brochures, les articles de journaux, sont les seules armes dont on s'est servi : le champ de bataille est resté aux Rossinistes.

Mystère. Traités administratifs, traités d'amour, traités de commerce, lectures anonymes, petites causes des grandes injustices, succès, chutes, scandales privés, etc., tout est du domaine public. Au théâtre, le mystère n'a point de voiles : l'intérêt, la vanité, l'envie, les ont déchirés.

N.

Nadège (M^{lle}.). Plus connue sous le nom de l'*Orpheline de Wilna*. Treize ans environ. Cette

jeune fille des camps fut adoptée par madame Fusil, à qui elle doit son éducation théâtrale; des grâces naïves et le souvenir du malheur qui l'accueillit à son berceau, la recommandent à l'intérêt public.

NATUREL. Il est le produit de l'art, ou la comédie n'est pas un art d'imitation. On cite avec raison le naturel de mademoiselle Mars; eh bien! cette comédienne inimitable n'a pas été moins de quinze ans à l'acquérir : de grandes études ont pu seules donner à Talma le naturel prodigieux qu'on admire en lui. On pourrait en dire autant de celui que montrent les bons acteurs qui jouent dans la farce. Le naturel d'Odry est peut-être le seul qui ne doive rien au travail; mais ce naturel est-il toujours bien théâtral?

NÉOLOGISME. *Voir* MÉLODRAME et ROMANTIQUE.

NIAIS. C'est une espèce de rôle que beaucoup de gens hypocrites jouent dans le monde. Au théâtre, Baptiste cadet, Brunet, Potier et Rafille, ont rendu célèbre cet emploi, qui fut long-temps obligé pour le mélodrame, mais qui a vieilli. On a remplacé les niais par des fripons et des courtisans.

Noblesse. C'est un heureux accord de la dignité, de la grâce et de l'élégance. La beauté des formes et la régularité des traits du visage ne sont pas des conditions inséparables de la noblesse : Le Kain, laid et difforme, était très-noble. Les acteurs de nos jours qui sont remarquables par la noblesse, sont Talma et Albert, mesdames George, Mars et Pasta.

Jadis, à l'Académie royale de Musique, *noblesse ne dérogeait pas*. On pouvait être noble, et figurer dans les ballets à côté de madame Camargo et de M. Marcel. La Comédie-Française compta parmi ses fondateurs des acteurs d'une fort bonne noblesse ; ils ne jouissaient pas des droits et priviléges attachés alors à leurs titres, parce qu'ils récitaient des vers de Racine, et que le hasard n'avait point départi à Louis XIV le talent du tragédien, quand, au contraire, il s'était plu à lui donner la noblesse d'un danseur.

Noblet (M.^{lle}). (Opéra.) Londres envíait à Paris cette charmante personne ; mademoiselle Noblet s'est rendue aux vœux des fils d'Albion. Elle a visité les bords de cette Tamise, dont les flots roulent de l'or à ce que disent les dames de l'Opéra ; elle a rapporté de son voyage des monceaux de guinées, des cou-

ronnes de myrte et de lauriers, enfin le désir de revoir bientôt la terre promise des talens et de la beauté. Mademoiselle Noblet a 22 ans passés.

Nœud. Nos auteurs de vaudevilles négligent assez volontiers ce point capital de la poétique théâtrale. Leurs ouvrages sont des tableaux où l'on trouve quelquefois de l'esprit, de bonnes plaisanteries et des traits délicats; mais ce ne sont pas des pièces : ils n'ont le plus souvent ni nœuds, ni péripéties, ni dénoûmens.

Nourrit. (Opéra.) Cet acteur, qui a obtenu des succès mérités dans la tragédie lyrique et dans l'opéra demi-sérieux, a le bonheur de se voir revivre en un fils qui, ayant plus de jeunesse, a plus de grâce, plus de méthode, plus de charme et plus d'expression que son père. Dans un temps où crier est presque le sublime du talent d'un chanteur d'opéra, Nourrit père et fils méritent peu d'estime; mais qu'à cette époque de barbarie succède une ère de bon goût, et l'on verra ces deux acteurs qui savent chanter (le second surtout) recouvrer le rang usurpé par certaines basses-tailles vociférantes qui tyrannisent nos oreilles, et font de la musique une école de clameurs sauvages.

Nouveauté. Une vieille intrigue dérobée à

un vieil auteur ; de vieilles idées semées dans le dialogue le plus commun ; de vieilles pointes encadrées dans des couplets dont la forme n'est plus neuve ; de vieux caractères à peine rajeunis par quelques traits empruntés à la circonstance ; peu d'observations de mœurs, point de combinaisons nouvelles, un titre singulier, des bouffonneries au lieu de comique, voilà à peu près ce qui constitue une *nouveauté*, telle que les petits spectacles et souvent aussi les grands théâtres l'offrent à leurs habitués.

Nuit. Un demi-tour de clef donné au conduit du gaz ; un quart de conversion imprimé aux lumières des coulisses ; un voile de mousseline bleue devant la rampe ; des verres de couleur aux quinquets, des sourdines à tous les instrumens à corde ; à l'orchestre, des traits de harpes, de quintes ou de violoncelles ; sur la scène, un silence solennel ; et dans les loges, des conversations en rapport avec la clarté mystérieuse dont la salle est enveloppée, tels sont les moyens, les indications et les conséquences de la nuit au théâtre.

Nullités. Il a pour synonyme honnête *nullités*. *Voir* ce mot.

Numa. (Gymnase.) Il remplace Perlet, dont il a outré le chant guttural et la froideur systé-

matique. Il ne manque pas de talent ; il a de l'intelligence, de la mémoire et du zèle. Ce n'est pas un excellent comédien, mais c'est un bon acteur. Madame Numa, femme de celui dont nous venons de parler, s'est fait remarquer au Gymnase par une voix agréable qu'on a jusqu'alors très-rarement entendue.

O.

Obéissance.

.....Ce que le soldat, dans son devoir instruit,
Montre d'obéissance au chef qui le conduit,
Le valet à son maître, un enfant à son père,
A son supérieur le moindre petit frère,
N'approche point encor de la docilité
Et de l'obéissance et de l'humilité

où doit être le pensionnaire d'un théâtre à direction à l'égard de son directeur. Celui-ci a sur l'acteur qu'il a engagé un pouvoir presque sans bornes ; il commande en despote, et veut qu'on lui obéisse en esclave. Il est vrai que ses sujets protestent contre son pouvoir par les indispositions, les migraines, les enrouemens, et tous les moyens innocens de la mauvaise volonté. L'autocratie théâtrale n'a guère d'autre résistance à craindre ; elle s'en venge bien par les retenues, les amendes, et quelquefois par les banqueroutes.

Odéon. Le premier des théâtres de la province, au moins quant à son éloignement de la capitale. Aucun régime n'a jusqu'à présent convenu à ce théâtre, sur lequel la main du sort semble s'être appesantie. Déchu sous le gouvernement monarchique de M. Picard, il tomba tout-à-fait sous le gouvernement militaire de M. Gimel. Sa mise en état de siége fut une folie assez gaie ; il était plaisant de voir Agnès, Finette, Dorante, Alceste, Agrippine, Monime, Britannicus et Néron, contraints d'obéir aux ordres d'un capitaine d'état major. M. Bernard va faire à l'Odéon l'essai d'un nouveau mode d'administration. Ses talens, son activité, ses succès dans la direction d'un autre théâtre, donnent plus que des espérances à tous les amis de l'art dramatique, dont l'intérêt est si intimement lié à la prospérité d'un second Théâtre-Français.

Odille. (Théâtre de la Porte-Saint-Martin.) Vingt ans ; jolie, et c'est tout.

Odry. (Théâtre des Variétés.) *Risum teneatis !...* Poëte comme maître André, comique comme Tabarin, plaisant comme Taconnet, bouffon comme le Gille de la parade anglaise, Odry excelle dans la farce niaise et dans les

proverbes. Ce ne sera jamais un grand comédien ; c'est déjà un acteur célèbre.

Officier. *Voir* Adjudant.

Olivier (M^{lle}.). (Ambigu-Comique.) Dix-neuf ans ; jolie. Élève du Conservatoire ; agréable quand elle parle, mais qu'on ne peut entendre quand elle chante.

Onction. L'éloquence du comédien comme celle de l'orateur est incomplète sans l'onction. Peu d'acteurs possèdent cette qualité par laquelle ont brillé Monvel et Saint-Fal.

Opéra. Composition dramatique et théâtrale à laquelle concourent tous les arts, la poésie exceptée. Le théâtre consacré à la représentation des ouvrages qualifiés *opéras*, porte le nom d'*Académie royale de Musique* (*voir* ce nom). Un maréchal de France le dirige. On a pensé sans doute qu'il ne fallait pas moins qu'une haute puissance militaire pour commander le respect et l'obéissance à une troupe essentiellement peu disposée à la discipline.

L'Opéra compte cinquante-six chanteurs ou chanteuses de tous les rangs, environ cent quarante danseurs, soixante-quinze musiciens d'orchestre, et un nombre infini d'employés.

L'Opéra coûte des sommes énormes au trésor

de l'état; mais, en revanche, il rapporte à la nation une somme de gloire considérable, à ce qu'on dit au moins. C'est une compensation qui doit combler d'orgueil et de joie les contribuables qui concourent à ce brillant résultat.

Orage. Rumeur qui s'élève au parterre à la représentation d'une mauvaise pièce, au début d'un mauvais acteur, ou au changement inopiné du spectacle. Les applaudissemens des claqueurs le provoquent; les admonestations du commissaire de police le font éclater; la présence des gendarmes ne le calme jamais; la chute du rideau l'apaise. Voilà l'orage dans la salle, voyons-le sur le théâtre : la lumière du lustre et des quinquets des coulisses décroît sensiblement, les bandes de toile peinte qui simulent la mer se balancent en sens divers, des gazes noircies s'élèvent et s'abaissent de toutes parts, le lycopode petille sur l'esprit-de-vin, le machiniste fait rouler le tonnerre sur sa planche mobile, l'archet s'agite à l'orchestre, les figurans traversent la scène en courant à pas précipités et en couvrant de leurs mains leurs têtes que ne menace pas la pluie, la fusée embrasée traverse le théâtre en suivant un fil conducteur, quelques petards éclatent et la foudre frappe sa victime.

ORCHESTRE. Emplacement en deçà de l'avant-scène, où se rassemblent les musiciens pendant la représentation. — Réunion de ces musiciens concertans. — Espace réservé sur la dimension du parterre et adjacent à l'orchestre des musiciens.

L'orchestre le plus vaste de Paris est celui de l'Opéra ; il est aussi le plus agréable à entendre. Celui de Feydeau n'est que médiocre, celui des Français est mauvais, celui de l'ancien Odéon était détestable.

Les amateurs et ceux qui jouissent de leurs entrées libres se plaçaient autrefois à l'orchestre; les claqueurs s'y sont introduits et en ont chassé les honnêtes gens.

ORGANE. Les pièces de théâtre les plus recommandables ont besoin d'acteurs intelligens qui en fassent valoir les beautés ; les acteurs les plus habiles ont besoin d'un organe qui serve leurs efforts et leur intelligence. L'organe dur et rauque de mademoiselle Mante a éteint la plupart des qualités qu'elle avait reçues de la nature. L'organe enchanteur de mademoiselle Mars est une partie essentielle de son admirable talent. Talma dissimule avec un artifice parfait l'inévitable affaiblissement que l'âge apporte chaque jour dans son organe.

ORGUEIL. Avez-vous remarqué cette complaisance avec laquelle Bordogni s'écoute quand il chante, et sa surprise quand il a chanté de voir son admiration si peu partagée par le public? Vous est-il arrivé d'entendre Baptiste professant l'art théâtral au Conservatoire? Vous êtes-vous rencontré avec Martin? Avez-vous causé quelquefois avec Dérivis?

ORIGINAL. M. Lemercier l'est trop; M. Planard ne l'est pas assez?

ORTHOGRAPHE. Accessoire un peu trop négligé par quelques membres des comités de lecture dans leurs bulletins; par quelques auteurs, dans leurs comédies; par quelques journalistes, dans leurs articles; et par quelques puissances théâtrales, dans les lettres officielles que des commis inattentifs leur font signer.

OUVERTURE. Partie de musique instrumentale qui sert d'introduction à un opéra. L'ouverture de la *Gazza ladra* de Rossini est peut-être la plus originale qui existe. — Se dit aussi du premier spectacle qu'on donne à un théâtre nouvellement élevé ou qui a été fermé pendant quelque temps. Ce jour-là le directeur promet ordinairement monts et merveille. Quand on fit

l'ouverture du second Théâtre-Français, l'administration prit l'engagement de varier le répertoire et de jouer beaucoup de pièces nouvelles. Le Gymnase, de son côté, assurait qu'il serait accessible à tous les auteurs indistinctement.

Ouvrage. Terme générique qui s'applique à un vaudeville comme à une tragédie, à une pièce de circonstance comme à *Sémiramis*, à un vaudeville du chevalier Jaquelin comme à une comédie de M. Casimir Delavigne.

Ouvreuse. Préposée à la garde des loges, qui gagne cent écus par an avec l'administration pour faire son devoir, et quinze cents francs avec le public pour y manquer.

Ovation. Honneur public décerné à un acteur par quelques-uns de ses amis. Le rappel après la représentation est la plus usitée des diverses formes d'enthousiasme dont se servent les spectateurs payés en présence des spectateurs payans, qui souvent finissent par y prendre part.

Ozanne. (Second Théâtre-Français.) Premier souffleur. Chazelle est de tous les acteurs de l'Odéon celui avec lequel M. Ozanne a le

plus de rapport. Ces deux messieurs sont intimes au point d'être devenus inséparables.

P.

Pantomime. Spectacle renouvelé des Grecs; il plaît au peuple, dont il exerce l'intelligence ; les anciens abonnés du *Mercure de France* l'affectionnent aussi ; c'est encore une énigme à deviner. En Angleterre, j'ai vu quelques acteurs qui jouaient la pantomime avec talent ; aucun d'eux n'était comparable à mademoiselle Bigottini, après laquelle il faut nommer Talma.

Pâques. Relâche à tous les théâtres. Les huit jours qui précèdent celui de Pâques sont aussi fériés par les grands spectacles; les trois derniers seulement, par les petits. Une aussi longue interruption à des plaisirs dont le public a coutume de jouir chaque soir lui serait insupportable, si les saturnales de la vanité ne venaient en rompre l'ennui. La promenade de Longchamps est un spectacle où la mode, le luxe et l'orgueil, se montrent en brillans équipages. Le Parisien s'en amuse beaucoup. — Pâques est l'époque du renouvellement de l'année théâtrale. *Voir ce mot.*

PARADE. Spectacle en plein vent et sans prétention. Bobêche a rendu célèbre ce genre de farce, auquel se rabaissent souvent des acteurs qui ne savent point respecter leur talent. — En terme de coulisse, *faire la parade*, c'est jouer dans la première pièce, c'est-à-dire, avant l'heure où la bonne compagnie arrive au théâtre.

PARADIS. Dites-moi pourquoi on a donné ce nom à la place ultra-plébéienne occupée, dans les petits spectacles, par cette classe d'amateurs qui n'est pas composée des élus de la société ? Les heureux du monde se carrent aux premières loges, et l'on entasse au paradis la petite propriété. Les portes du paradis s'ouvrent à bon marché aux artisans des faubourgs : douze sous est le prix contre lequel on leur délivre des passe-ports pour ce séjour de délices, où il fait une chaleur infernale, où ils jurent comme des diables, où enfin ils s'amusent rarement comme des bienheureux.

PARADOL. (Mme.) (Théâtre-Français.) Vingt-sept ans. Chanteuse à l'Opéra, cette actrice dut renoncer bientôt à la scène lyrique ; elle est venue frapper à la porte de Melpomène ; on lui a fait accueil, grâce à sa beauté peu commune et à quelques dispositions, qui, depuis

ses débuts, ne sont toujours que des dispositions. Madame Paradol a du zèle, de la chaleur, de l'intelligence; ce qui ne supplée pas le talent, mais ce qui le fait espérer.

PARDON. Un comédien avait-il déplu jadis au parterre, par un propos, un geste, une saillie: son juge, jaloux du droit de la force, humiliait l'artiste jusqu'à le contraindre à demander pardon à genoux. Le public est plus généreux ou plus raisonnable aujourd'hui; il pardonne à l'acteur une vivacité, et se respecte assez pour ne pas abuser du pouvoir odieux de faire à un homme un affront dont il ne saurait lui donner ensuite aucune réparation.

PARODIE. Imitation burlesque d'une action, d'une composition, d'une pensée ou d'un geste. *Les petites Danaïdes* sont peut-être la parodie la plus spirituelle qu'on ait faite d'un ouvrage dramatique. Odry parodie Damas, ce n'est qu'une plaisanterie d'assez mauvais goût; Cossard parodie Devigny, c'est une charge fort bonne et fort pardonnable; Perlet parodie Baptiste aîné, c'est presque une méchante action.

PART. Celle d'un sociétaire de la Comédie-Française ne s'élève pas aujourd'hui à 12,000 fr.

Quand M^lle. Mars et Talma seront retirés, elle pourrait bien n'être pas de plus de cent louis. Certains théâtres de départemens sont régis par les acteurs réunis en société. La part de ces propriétaires est souvent négative; c'est un malheur arrivé quelquefois aux sociétaires de Feydeau, et toujours à ceux de l'Odéon.

PARTERRE. C'est un souverain qu'on courtise et pour lequel on a fort peu de respect; on sollicite son indulgence, et l'on fait tout ce qu'il faut pour provoquer ses rigueurs; on s'irrite de sa sévérité, et l'on n'a pour lui aucun égard. Dans la plupart des théâtres le parterre n'est plus compté pour rien, et avec raison; il était indépendant autrefois, il est acheté maintenant.

PARTIE. PARTITION. *Voir le Dictionnaire de musique.*

PASSER un air, une tirade, un couplet; c'est supprimer, dans le rôle à jouer, ce couplet, cet air, cette tirade. Les acteurs de la Comédie-Française passent, dans les pièces de Molière, une foule de détails qui font allusion aux usages du temps, ou qui se rapportent aux costumes du dix-septième siècle. Ces suppressions sont condamnables; elles accusent le goût des comédiens.

Passion. *Voir* Ame, Amour, et Musique.

Pasta (M^me). (Théâtre-Italien.) Née en 1800; début, 1822. Idole du *dilettantisme* depuis le départ de madame Mainvielle-Fodor. On peut dire de cette admirable tragédienne lyrique ce que Sacchini disait de feu Garat : C'est la musique toute entière.

Pathétique. Ne confondez pas celui que Sedaine mit en jeu dans le *Philosophe sans le savoir* avec celui que madame la comtesse de Valivon a entassé dans *Misanthropie et Repentir*. Le pathétique de Sedaine s'attaque au cœur, celui de madame de Valivon n'en veut qu'au cerveau : le premier provoque une douce tristesse, l'autre fait couler des torrens de larmes; Sedaine émeut les esprits, madame de Valivon ne touche guère que les organisations faibles. Que vous dirai-je enfin? le pathétique de Sedaine est à celui de madame la comtesse (passez-moi la bizarrerie de la comparaison) comme est à l'odeur de l'ognon la saveur de la violette; celle-là mouille désagréablement les paupières, celle-ci s'adresse à ce que les sens ont de plus intime.

Paul. (Opéra.) Vous avez vu le papillon folâtrer avec grâce à la surface de la terre et

s'abattre légèrement après sur la fleur des champs, tel est Paul : il s'élève, touche le théâtre, et se relève en moins de temps que n'a mis son camarade Mérante à prendre un élan. Les pédans prétendent que la danse de Paul n'est pas classique ; nos hommes d'avant la révolution l'appellent révolutionnaire ; ce qu'il y a de certain, c'est que Paul danse mieux que personne, qu'il ne danse comme personne, et que personne ne dansera comme lui.

PAUL (Maximien). Prevôt de l'école de danse de l'Opéra, directeur des divertissemens de Feydeau, auteur de quelques jolis petits tableaux chorégraphiques représentés au théâtre de l'Ambigu-Comique, où il était maître de ballets.

PAUL-DUTRECK. (Opéra-Comique.) Ex-amoureux qui eut du succès au commencement de sa carrière. Il avait débuté en 1804 et s'est retiré en 1823. Adonné aux travaux industriels, il dirige maintenant, à Garches, une blanchisserie de toiles, que nous recommandons aux fabricans de calicots, perkales, lins, etc. Paul, que les souvenirs dramatiques ne touchent plus guère, est encore allié au théâtre par les femmes.

Paul. (Théâtre de la Porte-Saint-Martin.) Il ne plaisait pas aux habitués des Variétés, il est fort agréable aux amateurs du boulevart Saint-Martin. Il a eu le talent de deviner sa place, c'est un tact qui manque à beaucoup de gens.

Paul. (Cirque-Olympique.) Une jolie figure que les femmes aiment beaucoup, une grâce un peu prétentieuse qu'elles aiment assez, de la force qui ne saurait leur déplaire, ont fait à cet écuyer, habile dans les exercices du Cirque, une sorte de célébrité qui a franchi les ponts et qui retentit jusque dans les boudoirs élégans des financières de la Chaussée-d'Antin.

Paul-Michu (Mme.). (Opéra-Comique.) Trente-cinq ans; début, 1807. Elle fut l'épouse de l'acteur Dutreck, dont nous avons parlé plus haut. Cantatrice plus expressive que brillante, elle est plus passionnée que gracieuse; madame Paul est souvent bien, mais jamais mieux.

Pauline (Mlle.). (Théâtre des Variétés.) Trente-six ans; jolie, gracieuse, quelquefois maniérée; elle plaît au public, non comme une bonne comédienne, mais comme une ac-

trice agréable. On l'a comparée à mademoiselle Jenny-Vertpré; on a bien opposé mademoiselle Mante à mademoiselle Mars!

PAULINE-GEOFFROY (Mlle.). (Vaudeville.) Vingt-deux ans; peu de naturel, de la grâce, de la prétention, de la sensibilité, de la décence, une jolie figure, une tournure aimable; telle est cette petite actrice qu'on voit avec plaisir, et qu'on désirerait entendre si sa voix était moins rarement juste.

PAYSANS. M. Sewrin les a fait parler mieux que Marivaux; Michot les a représentés mieux que Bosquier-Gavaudan; Moreau, de l'Opéra-Comique, les jouait avec un naturel plein de charme; la mère Gonthier était une paysanne remarquable par sa bonhomie spirituelle et sa naïveté comique; Monrose a, dans l'emploi des paysans, trop d'esprit, dont j'enrage, et Faure n'en a pas assez.

PELLEGRINI. (Théâtre-Italien.) Chanteur et comédien, deux talens dont la réunion, partout fort rare, l'est surtout à l'Opéra de la rue de Louvois.

PENSIONNAIRE. Dans les théâtres dirigés par des acteurs sociétaires, sa condition ressemble assez à ce qu'était autrefois celle des serfs dans

cette république de nobles qu'on appelait le royaume de Pologne. Dans les théâtres administrés par l'état, il est ce que la protection et le caprice veulent qu'il soit. Dans les théâtres régis par des entreprises particulières, il est ce qu'il doit être ; on l'engage sur son talent présumé, on l'emploie d'après les conditions de son engagement.

Père noble. Emploi de comédie qui exige de la taille, de l'onction et de la gravité. Baptiste aîné, auquel on ne saurait contester surtout la première et la dernière de ces qualités, joue, à la Comédie-Française, l'emploi des pères nobles, que Lafargue remplit à l'Odéon avec un talent plus recommandable encore qu'il n'est apprécié.

Perlet. Vingt-huit ans. La Comédie-Française n'a pas voulu lui permettre de jouer au Gymnase, et n'a pas osé le laisser jouer chez elle; elle lui a trouvé trop de mordant et trop de franchise. Perlet est quelquefois un peu froid, mais son jeu est toujours gracieux et spirituel ; il rappelle Dazincourt. La province jouit exclusivement aujourd'hui du talent de ce jeune comédien.

Perrier. (Second Théâtre-Français.) Les

juges les plus sévères du talent de Damas deviennent ses admirateurs aussitôt qu'ils lui comparent Perrier. Cet acteur possède cependant de véritables qualités ; il a de la chaleur, de l'intelligence et une grande habitude de la scène ; mais la grâce lui manque, et sa diction comme sa tenue rappellent trop qu'il a joué long-temps dans la province proprement dite, avant de se fixer au théâtre un peu provincial du faubourg Saint-Germain.

Perrin. (Gymnase.) Ce nom rappelle une actrice charmante et une mort prématurée. La perte de madame Perrin n'a pas été réparée pour le Gymnase par l'acquisition récente de son mari ; mais l'administration de ce théâtre a trouvé dans Perrin ce qui lui avait manqué jusqu'à ce jour pour l'emploi des jeunes premiers, un acteur décent et agréable.

Perroud (M^{lle}.). (Second Théâtre-Français.) Extérieur ingrat, peu de jeunesse et assez d'intelligence.

Perruquier. Il sait avant M. Chéron, et mieux que lui, ce qu'il y a de réel dans l'indisposition de mademoiselle Bourgoin, de sincère dans la démission de Lafon, de spectateurs payans à la galerie, et de spectateurs

payés au parterre. C'est lui qui m'a assuré que Talma ne jouerait plus désormais dans la comédie à côté de mademoiselle Mars. Je crois que M. le perruquier a de fort bons avis.

PERSONNAGE. Il faut qu'on ne voie que lui ; l'acteur doit toujours disparaître. Mademoiselle Mars, dans Hortense de *l'École des Vieillards*, Talma, dans *Manlius*, se font oublier à force de talent. C'est le comble de l'art.

PHILIPPE. (Vaudeville.) Une verve factice, un feu calculé, une grande habitude de la scène, des défauts qui plaisent, un fracas qui étourdit. Le public *en parle* comme d'un acteur médiocre, et *l'applaudit* comme un comédien consommé.

PHILIPPE. (Théâtre de la Porte-Saint-Martin.) Il a gâté de belles dispositions. Il manque souvent de sagesse, et rarement d'intelligence. il est toujours applaudi ; il est homme à mériter de l'être quand il en aura pris la ferme résolution.

PHYSIONOMIE. C'est la beauté théâtrale. Talma, mademoiselle Mars, mademoiselle George, madame Pasta, possèdent ce rare avantage, qu'on cherche en vain dans les grâces bourgeoises du visage de Lafon, dans la

fraîcheur printanière de mademoiselle Mante, et dans la froide régularité des traits de mademoiselle Falcoz.

Physique. Expression qui n'est guère usitée que dans les coulisses pour caractériser l'ensemble des qualités ou des défauts extérieurs d'un comédien. Le physique de Joanny est ingrat ; celui de Damas trahit quelquefois sa profonde intelligence ; le physique de Fleury était à la fois disgracieux et théâtral.

Pierson (M., Mme. et Mlle.). (Théâtre de la Porte-Saint-Martin.) Pierson danse, chante, joue le mélodrame, le vaudeville et la pantomime ; il n'est supérieur dans aucun des genres que sa facilité embrasse ; il est partout acteur intelligent et agréable. Sa femme a été une danseuse pleine de grâce et de légèreté ; elle a abdiqué ses droits à la première place, en faveur de mademoiselle Louise Pierson, sa fille, très-jeune et très-jolie personne que le public a distingué, et à laquelle une des portes de l'Opéra est déjà ouverte.

Pitrot. (Vaudeville.) Meilleur comédien que Philippe. Cet éloge, qui n'est pas immense, n'étonnera que Philippe.

Pixérécout (M. le chevalier Guilbert de).

Bibliomane distingué, inspecteur de l'enregistrement, et directeur récemment nommé du théâtre de l'Opéra-Comique. Les échos du *boulevart du crime* redisent la gloire de ce Corneille du mélodrame ; cent succès assurent à son nom l'immortalité attachée aux petites choses. Il semblait que sa supériorité dans un genre où il y a tant de médiocrités honorables, le désignât au grand pontificat d'un des temples consacrés à la muse des forfaits bourgeois ; le bon goût en a décidé autrement, et parce qu'il avait fait beaucoup de mélodrames bien noirs, on a appelé M. Guilbert à veiller sur les destinées de l'Opéra-*Comique*. Le choix est au moins singulier, il en faut convenir ; à tout prendre cependant, l'auteur de l'*Homme à trois visages* et de *la Femme à deux maris* convient aussi bien qu'un officier d'état major à la direction d'un théâtre royal.

Plan. Ce qui manque trop souvent aux spirituelles esquisses de M. Scribe, aux bizarres productions de M. Lemercier, et aux inepties dramatiques de M. Jaquelin.

Pleurnicheuses. La manie de pleurnicher est familière aux actrices tragiques de la rue de Richelieu. Les amis de ces dames disent qu'elles ont des larmes dans la voix. Talma ne

pleure pas : il sait qu'on remue le spectateur bien plus sûrement par une douleur contrainte que par une douleur étalée.

Pluie. Vous entendez gronder le tonnerre, le bruit de la pluie vous frappe en même temps; vous demandez le secret de cette imitation assez ingénieuse : suivez-moi jusque dans les coulisses. Voyez-vous ces deux garçons de théâtre remuer alternativement ces longues caisses parallélipipéoïdes? Eh bien, ces caisses renferment des débris de ferrailles et de faïences : ces débris traversent, pour tomber d'un fond sur l'autre, un certain nombre de grilles, et c'est le bruit des cascades que font en descendant de grilles en grilles ces morceaux brisés ; c'est ce bruit qui simule la pluie et qui vous a fait, un instant, illusion.

Poissard. Vadé a créé ce genre spirituel, compris seulement par les Parisiens, qui ont sous les yeux les modèles des personnages dont les tableaux poissards offrent les amusantes copies. Désaugiers, Francis, Brazier, etc., ont continué Vadé. Les acteurs des Variétés jouent à merveille les pièces poissardes; ceux du Vaudeville les jouent fort médiocrement : il est vrai qu'ils ont le privilége de n'être bons dans aucun genre.

POLICE. *Voir* COMMISSAIRE, ADJUDANT, GENDARME, etc.

POLICHINEL OU NELLE. Grotesque, originaire d'Italie. Depuis long-temps il avait peu d'importance sur notre théâtre. Elle a recommencé son illustration ; Mazurier en a fait un personnage de la plus grande conséquence.

POLITESSE. Elle n'est pas dans la consigne des contrôleurs, des ouvreuses, des buralistes et des gendarmes.

POMPES A FEU. Le service de ces machines à incendie est confié aux sapeurs qui, pour les soins dont ils entourent l'édifice laissé à leur garde, reçoivent une solde journalière de trente sous. L'organisation des pompes à feu appliquées au théâtre est fort ingénieuse. Le salut de la salle dépend d'un tour de clef, donné par le sapeur, gardien de la pompe; en moins d'un quart d'heure, la plus vaste enceinte, menacée par l'incendie, peut être inondée. A l'Odéon, la malveillance fut plus habile que les pompiers.

PONCHARD. (Opéra-Comique.) Le plus petit des amoureux de Feydeau, mais, en revanche, le plus grand des chanteurs de Paris. Quand il débuta en 1812, les femmes ne vou-

laient pas le voir ; elles se pressent maintenant pour l'entendre. Ponchard est un acteur intelligent ; il a joué quelques rôles en bon comédien. Comme professeur de chant, il ne redoute aucune comparaison.

PONCHARD (Mme.). (Opéra-Comique.) Femme du précédent. Vingt-cinq ans ; débuta en 1818. Le voisinage de mesdames Rigaut et Pradher a rendu le public injuste à l'égard de cette actrice, qui ne possède, à la vérité, ni le charme de la seconde, ni la voix séduisante de la première. Madame Ponchard a du zèle, une méthode de chant agréable, un jeu décent ; avec cela elle devait plaire, avec cela elle plairait sans doute, si le parterre ne se montrait quelquefois d'une exigeance ridicule. Madame Ponchard est sociétaire depuis peu de jours.

PONCIS. (Technique de décoration.) Pour calquer certaines parties de leurs dessins, les décorateurs se servent de poncis, ou papiers tracés, piqués et frottés avec la ponce, petit sachet de toile claire rempli de charbon pulvérisé.

PONT. *Voir* l'article DÉCORATION.

PORTE. C'est là que fait sentinelle la surveillance souvent impolie de MM. les contrôleurs ;

c'est là, qu'exposé aux intempéries des saisons, le public attend pendant des heures entières que les comédiens veuillent bien le recevoir ; c'est là que le spectateur achète le droit de siffler ou d'applaudir ; enfin c'est là qu'on met ceux qui sifflent sans l'autorisation du commissaire, ou qui applaudissent sans la permission de la censure.

PORTRAITS. Je suis entré hier dans la salle d'assemblée des comédiens de Feydeau; j'avais vu la veille celle des acteurs du Théâtre-Français; aux murs de ces enceintes, où la médiocrité intrigante décide souvent du sort du talent modeste, j'ai remarqué une foule de portraits suspendus et rangés dans un ordre méthodique. Là j'ai reconnu Carline, madame Saint-Aubin, la bonne mère Gonthier, madame Dugazon, Caillaud, Solier, Philippe, Juliet père, Elleviou et Martin; ici j'ai vu Le Kain, Baron, Préville, Dazincourt, Dugazon, Grandménil, Fleury, mesdemoiselles Clairon, Gaussin, Duménil, Suin, Devienne, Joly et Contat. Ces galeries m'ont frappé d'admiration par le souvenir. J'ai assisté aux représentations du soir, et j'ai vu les successeurs des grands artistes dont je viens de citer les noms ; ce rapprochement m'a inspiré une idée favorable aux co-

médiens actuels : « Certes ils ne sont pas bons,
» me suis-je dit ; mais au moins ils ne sont pas
» aveuglés par l'amour-propre, puisqu'ils ne
» craignent pas d'éveiller la comparaison en
» siégeant devant le tapis vert que dominent
» les images des meilleurs acteurs dont la scène
» ait gardé la mémoire. »

Poses. Celles de Lafon ressemblent un peu trop à celles du *Capitan-Matamore* de la comédie italienne ; celles de Talma sont nobles, sévères et élégantes ; celles de madame Paradol manquent de grâce ; celles de mademoiselle Bigottini étaient, pour ainsi dire, idéales ; celles de mademoiselle Georges sont majestueuses.

Poste. La garde royale, la gendarmerie et les pompiers, ont des postes à chaque théâtre. C'est dans cette espèce de corps-de-garde que l'on consigne les perturbateurs de l'ordre, les siffleurs payans et les filous. On n'a jamais eu l'idée d'y envoyer les claqueurs. Espérons.

Potier. (Porte-Saint-Martin et Variétés.) Il appartiendra cette année au second de ces théâtres. La cour royale en a décidé ainsi par un arrêt que l'opinion publique n'a point cassé. Potier est sans contredit le meilleur des acteurs

comiques de notre époque ; sa gaieté est vive et spirituelle ; son jeu plaît par la variété de ses ressources et la finesse de son expression ; il a une sorte de naturel gracieux qui est le comble de l'art ; il sait pleurer et provoquer les larmes ; il sait rire sans grimace, et communiquer au public ce rire de bon goût. Potier a fait retourner au profit de son talent quelques défauts dont un acteur moins habile aurait pu redouter les inconvéniens. Pendant son séjour à la Porte-Saint-Martin, il manqua moins à la troupe des Variétés, que la troupe des Variétés ne lui manqua. Il rentre dans son cadre, où il ne brillera peut-être plus de cet éclat unique qui fit pendant dix ans sa fortune et sa réputation ; mais il s'y montrera encore, sinon le dieu de la farce, du moins le comédien le plus ingénieux, le plus varié et le plus amusant, le comédien de la multitude et de la bonne compagnie.

Poudre. Si un moine ne l'eût inventée jadis, elle l'eût certainement été de nos jours par un faiseur de mélodrames. Nos théâtres secondaires doivent à la découverte de cette combinaison chimique un grand nombre de leurs effets les plus beaux. L'échafaud, le beffroi, le carcan, ont pu la détrôner un moment, on y reviendra.

Pradher (Mᵐᵉ. More-). (Opéra-Comique.) Vingt-cinq ans; début, 1816. La plus jolie et la plus gracieuse des actrices de Feydeau; un talent naturel, une intelligence peu commune, une voix agréable, un jeu plein de décence et de charme, firent remarquer, dès ses débuts, mademoiselle More, qui ne laisse à désirer maintenant qu'une sensibilité plus profonde et un peu plus d'énergie dans l'expression des passions vives.

Praticable. *Voir* l'article Décoration.

Préval. On l'a vu sans plaisir au Gymnase; on l'a vu sans peine à la Porte-Saint-Martin. C'est un acteur fort médiocre, qui deviendra peut-être un bon comédien. Il ne faut pas désespérer; le siècle est aux choses extraordinaires.

Princesses. Mademoiselle Bourgoin est ce qu'on appelle au théâtre *une jeune princesse*; et mademoiselle Dupont, de l'Odéon, ce qu'on nomme *une grande princesse*. Mademoiselle Bourgoin joue *Iphigénie* et *Zaïre*; Mademoiselle Dupont représente *Hermione* et *Camille*. L'une a de la beauté, l'autre de la jeunesse; c'est tout au plus pour chacune la moitié de ce qu'exige leur emploi.

Prison. On mettait Voltaire à la Bastille, et les comédiens au Fort-l'Évêque : le Fort-l'Évêque et la Bastille sont détruits. Les comédiens ne vont plus en prison sur un ordre du préfet de police; mais les gens de lettres, à la réquisition du procureur général, vont à Sainte-Pélagie, qui a remplacé avec avantage la Bastille rasée au 14 juillet 1789. Pour les comédiens, les amendes ont remplacé la prison, les gens de lettres cumulent les amendes avec la prison; les comédiens sont punis pécuniairement pour avoir failli au règlement; les gens de lettres sont punis corporellement pour avoir déplu à quelqu'un qui tient à quelque chose. La révolution a changé le sort des comédiens, elle n'a point amendé celui des gens de lettres; c'est tout simple. Peu d'acteurs ont contribué à réformer les abus, et les écrits des gens de lettres les ont détrônés!...

Prodige. *Voir* Merveille et Léontine Fay.

Professeur. On ne peut nier que Baptiste ait la plupart des qualités qui constituent l'excellent professeur de déclamation : ce n'est pas sa faute si tout ne peut pas s'enseigner dans l'art théâtral. Ponchard est un fort bon professeur de chant; Coulon et Maze sont des professeurs de danse très-distingués.

PROFETTI. (Opéra-Italien.) Second bouffe aux appointemens de 6,000 fr. Il a une plus belle voix que Bordogni ; il est meilleur comédien que cet acteur à la glace ; il plaît moins aux femmes qui aiment de Bordogni jusqu'à sa gaucherie *si aimable* : il ne sera jamais premier sujet.

PROLOGUE. C'est la préface en action d'une pièce représentée : il est assez rare que les auteurs en fassent usage ; ils y ont renoncé comme au couplet d'annonce qui était traditionnel au théâtre du Vaudeville.

PRÔNEUR. *Voir* CORNAC.

PRONONCIATION. Les comédiens français se corrigeront-ils jamais de l'habitude qu'ils ont prise de prononcer *un mot*, *un sot*, comme si le T de ces deux monosyllabes était redoublé et suivi d'un E muet ? La prononciation de Lafon est fortement accentuée, ce qui la rend dure et peu agréable ; celle d'Armand ne l'est pas assez. La prononciation est la chose qu'on pourrait apprendre surtout au Conservatoire ; on s'en occupe trop tard ; l'oreille des connaisseurs est souvent blessée par les fautes de prosodie que font les sujets de l'école royale de déclamation. Dans l'enseignement de la musi-

que vocale, les défauts de prononciation sont moins sensibles. Garat prononçait à merveille ; ses élèves, et particulièrement Ponchard, prononcent de même. Si madame Rigaut laisse beaucoup à désirer sous ce rapport, il ne faut en accuser ni Garat ni les journalistes.

PROTASE. *Voir* EXPOSITION, AVANT-SCÈNE.

PROVOST. Il joue à l'Odéon les confidens tragiques, quelques traîtres à vers alexandrins, plusieurs grands-prêtres et une foule de seconds rôles de comédie. La figure de cet acteur est comique. Provost n'est pas sans talent ; il est professeur-adjoint au Conservatoire.

PSALMODIE. Pourquoi ne pas avouer que la déclamation de la plupart de nos tragédiennes a le défaut de rappeler cette mélopée triste et monotone que les chantres de nos basiliques répètent à ténèbres et à l'office des morts ?

PUBLIC.
Épître dédicatoire.

A toi, qui fais et défais les réputations ; à toi, qui décides des succès et des chutes ; à toi, le tyran et le protecteur des artistes et des auteurs ; à toi, dont le comédien envie le suffrage, et dont l'homme de lettres sollicite l'ap-

probation ; à toi, qui paies au spectacle et qui achètes les livres : salut, cent fois salut, public impartial et injuste, raisonnable et bizarre, public incompréhensible qui ne fréquentas pas l'Odéon, et qui lus les rapsodies du vicomte inversif. Je ne me mets point à tes pieds pour te demander humblement ta faveur pour cet ouvrage ; je te l'adresse en le livrant à ta sagacité. Je ne viens pas te braver, mais je te déclare franchement que si tu ne trouves pas cette bluette amusante, légère, spirituelle, vive, équitable surtout ; je te tiens pour le juge le plus mal organisé, le moins ami de l'excellente plaisanterie ; si, au contraire, tu prouves ton bon goût en me tenant compte de mes efforts pour te plaire, et en te portant bien vite au magasin de Barba, je publierai partout que tes arrêts sont irréprochables, qu'on doit toujours respecter ton opinion, que tu es l'être le plus parfait, etc., etc.

Public (Domaine). Le domaine des comédiens : eux seuls l'exploitent. La loi, conservatrice des intérêts patrimoniaux, dépouille le fils de l'auteur, dix ans après la mort de son père. Cette législation barbare a excité de vives réclamations, aucune n'a été prise en considération ; et il est resté établi que le fond du bot-

tier, la maison du tailleur, les rentes de l'agioteur, l'héritage de l'espion, les réserves du banqueroutier, reviendront aux descendans des possesseurs, tandis que les œuvres du génie ne profiteront plus, après dix ans, à la famille de l'homme de lettres ou du compositeur.

Pyramidal. Expression gasconne inventée par un poëte toulousain, pour caractériser les succès que devaient obtenir ses ouvrages, et qu'ils n'ont malheureusement pas obtenus.

Pyrotechnie. *Voir* Artifice.

Q.

Quart de part. L'acteur au quart de part n'est pas encore une puissance, il aspire à le devenir. Le quart de part est le premier degré de la hiérarchie sociale dans les théâtres royaux; il donne le droit de signer des billets, de faire le malade et d'être insolent avec les pensionnaires. Ce sont d'assez jolies prérogatives dont on ne manque pas d'user.

Queue. Heureux l'auteur et l'acteur qui ont vu cent fois leur nom sur l'affiche attirer le public au théâtre, et cent fois la foule empressée se former en queue allongée sous le vestibule

du temple de Melpomène ou de Thalie! — La gendarmerie comprime les efforts des impatiens qui, fatigués d'avoir fait pendant plusieurs heures la queue à la porte du spectacle, appellent de tous leurs vœux les banquettes du parterre. — Martin s'assurait toujours, avant l'ouverture des bureaux, si la queue était longue sous le vestibule du passage de Feydeau : c'est une petite faiblesse que n'avait pas Elleviou.

Quiney (Mlle.). (Opéra.) C'est une jeune fille fort sage ; on offre de parier que, malgré ses dispositions et une sorte de talent qu'il est juste de reconnaître en elle, cette actrice sera long-temps encore aux petits appointemens. La protection ne va guère chercher, chez les femmes, le talent pour le talent lui-même.

Quinquet. Le gaz envahisseur relègue le quinquet dans les derniers emplois. Son office, à tous les spectacles où l'hydrogène répand ses clartés éblouissantes, se réduit maintenant à l'éclairage des coulisses et des dessous du théâtre. Le quinquet exilé reprendra peut-être un jour faveur ; qui sait si la question des lumières est jugée en dernier ressort ?

Quinzaine de Pâques. Pendant cette période

de quinze fois vingt-quatre heures, les routes de France sont remplies d'acteurs qui font leur déménagement annuel. C'est un plaisir de voyager à cette époque où les voitures publiques, chargées d'artistes nomades, vous offrent la comédie en plein jour.

Quiproquo. Éternel moyen de comique, dont tous les auteurs reconnaissent la pauvreté, mais que tous mettent à profit dans l'intérêt de la vraisemblance.

R.

Raffile. (Ambigu-Comique.) C'est un vieux niais qui s'est acquis presque autant de réputation à dire des sottises, que les gens les plus spirituels à dire de jolies choses.

Raisonnable. C'est ce que je voudrais pouvoir dire de Joanny ; c'est la seule chose qu'on puisse dire aujourd'hui du bonhomme Saint-Fal.

Rampe. Elle éclaire l'avant-scène et distribue tellement sa lumière, que la figure de l'acteur est ombrée de bas en haut, ce qui nuit beaucoup à la physionomie, en même temps que cela pêche contre la vérité. L'Opéra, qui

cherche tous les moyens de perfectionner l'illusion théâtrale, doit s'occuper d'abord de faire disparaître sa rampe et de la remplacer.... ma foi, je ne sais par quoi, mais par une espèce de soleil artificiel qui ne projette pas sur le personnage agissant à la scène des rayons capables de faire croire que la terre est lumineuse.

RANG. Sur l'affiche il est déterminé par l'importance réelle ou par l'ancienneté, suivant qu'on est attaché à un théâtre secondaire ou à un théâtre royal. Moëssard ne passe jamais qu'à la suite de Philippe; le nom de Huet précède toujours celui de Ponchard.

RAPSODIE. Ce nom, donné dans l'origine aux parties détachées et chantées des poëmes d'Homère, s'applique aujourd'hui, par je ne sais quelle corruption, aux œuvres séparées ou réunies, fredonnées ou déclamées, dont M. le chevalier de Jaquelin enrichit la scène du Cirque et celle de l'Ambigu.

RAUCOURT (M^{lle}.). (Théâtre-Français.) Morte en 1815, enterrée Dieu sait comme. Cette célèbre tragédienne, que distinguait une profonde intelligence, jointe à une tenue pleine de dignité, a laissé, dans mademoiselle Géor-

ges, une élève qui l'avait déjà surpassée de son vivant.

Recette. Thermomètre plus infaillible du talent d'un acteur que du mérite d'un ouvrage. Des pièces très-médiocres, protégées par une circonstance particulière, peuvent un moment fasciner le public : il ne faudrait pas remonter bien haut pour trouver un exemple à l'appui de cette assertion. Les défauts d'un acteur sont d'une nature plus sensible et plus généralement palpable. La distance qui sépare Joanny de Talma est familière au boutiquier le plus ignorant comme au littérateur le plus éclairé. Des articles de journaux, l'enthousiasme factice d'une coterie, le talent et le crédit d'un grand acteur, peuvent exhausser pendant quelques mois, jusqu'au rang des chefs-d'œuvres de Corneille, une tragédie qui, abandonnée à sa propre force, n'eût pas végété au delà de huit ou dix représentations.

Récit. Partie obligée du dénoûment dans l'ancien système tragique : la plupart des ouvrages modernes se dénouent par l'action et sous l'œil même du spectateur. Cette innovation ajoute à l'effet dramatique. Les récits appartiennent au domaine des confidens : Lacave

manquait rarement son effet dans le poétique et absurde récit de la mort d'Hippolyte.

REDEMANDER. Les applaudissemens commençaient à s'user; on imagina de redemander les acteurs. Tous les acteurs se font redemander. Qu'inventera-t-on maintenant?

REFUSÉE. Destinée de toute bonne pièce qui n'est pas protégée, et de toute mauvaise pièce qui n'est pas bizarre.

RÉGIE. Fonction de régisseur. — Lieu où sont établis les bureaux.

RÉGISSEUR. Il veille à la mise en scène, il compose le répertoire, il applique les amendes, il signe les billets de service, constate les indispositions, reçoit les injures des uns, les petits présens des autres, harangue le public dans les jours de tumulte, et reçoit habituellement un traitement annuel de 4 à 5,000 fr.

RÈGLEMENT. Absurdité imprimée qui confère à mademoiselle Demerson le droit de jouer les soubrettes sans partage, et à Devigny le privilége d'écarter l'homme de talent qui se présenterait pour recueillir l'héritage de Grandménil.

RELACHE. Vacance inconnue dans les petits théâtres, imposée dans les théâtres royaux aux sociétaires pauvres et laborieux par les sociétaires paresseux et passionnés.

REMISE. Académie royale de Musique : *La première représentation de.... aura lieu lundi prochain irrévocablement et* SANS REMISE. — Ne louez votre loge que pour le lundi suivant.

— Une pièce dont le succès a d'abord été éprouvé par de nombreuses représentations est ordinairement retirée, pour un temps, du répertoire. Elle peut reparaître ensuite sur l'affiche précédée de cette formule : Aujourd'hui, la... représentation de la *remise* de... Il y a peu d'exemples qu'un ouvrage *remis* ait obtenu un grand succès, à moins qu'un ou plusieurs acteurs n'y aient puissamment contribué. Supposez *Sylla* remis après la retraite de Talma et joué par Demouy !...

REMPLACEMENT. (Technique.) A l'Opéra, les artistes de la danse et du chant qui ne sont ni premiers sujets, ni doubles, prennent le titre singulier de *remplacemens*. MM. Bonel, Prévost, Dabadie, Nourrit fils et Barrez; mesdames Dabadie, Sainville, Jawureck, Marinette, Élie, Virginie-Hullin et Paul-Montessu,

sont *remplacemens*, ou, ce qui vaudrait mieux, remplaçans. Les remplacemens ne sont pas comme les pensionnaires; on tolère en eux les caprices, les indispositions et les exigeances de l'amour-propre qui les rapprochent de leurs chefs d'emplois.

Rentrée. Pour la rentrée de mademoiselle E. Leverd, les comédiens ordinaires du roi donneront aujourd'hui *les Bourgeoises de qualités* suivies du *Legs*.

Une triple salve d'applaudissemens quand mademoiselle Leverd paraîtra, une touchante unanimité d'éloges dans les journaux, et dans la caisse deux mille francs de recette, signaleront cette rentrée, qui rendra à la Comédie-Française une actrice utile et agréable. — Le lundi de Pâques est le jour de la rentrée pour tous les théâtres de Paris. Les petits spectacles fêtent ce jour par la représentation de pièces nouvelles; les théâtres royaux, pour ne point déroger à leurs habitudes, donnent des vieilleries, et après huit jours de relâche font des recettes de cent écus.

Répertoire. Le Gymnase n'en a pas. Ce théâtre, qui n'a qu'un privilége conditionnel, vit au jour le jour : M. Scribe le nourrit de

pièces fort spirituelles, mais qui ne peuvent avoir qu'une existence momentanée. Le répertoire de l'Opéra-Comique est riche en ouvrages agréables, que le public aurait sans doute du plaisir à revoir si l'Opéra-Comique avait une troupe capable de les jouer. Le beau répertoire du Théâtre-Français est exploité par les doubles, qui en font les honneurs aux gagistes du lustre et aux banquettes. A la fin de chaque semaine, les comédiens assemblés font le répertoire de la semaine suivante : chacun s'engage à jouer un certain nombre de fois. Le répertoire arrêté est présenté au gentilhomme de la chambre, au ministre, etc., par les semainiers. Bien entendu que le répertoire, déposé ainsi entre les mains de l'autorité, est irrévocable, aussi aucune de ses dispositions n'est-elle suivie. Les accidens, les petites intrigues, les vanités, y mettent bon ordre.

Sous le titre de *répertoire du Théâtre-Français*, on a publié plusieurs collections de tragédies et de comédies jouées sur notre première scène nationale. M. Panckoucke s'est associé un grand nombre de gens de lettres distingués pour exécuter une entreprise de ce genre : il s'agit de la publication d'un répertoire général de la Comédie-Française, enrichi de notices et de commentaires. Les noms de MM. Étienne,

Andrieux, Duval, Dupaty, Moreau, Jay, Duviquet, Lemercier, Laya, Auger, etc., semblent assurer un grand succès à cet important travail littéraire, qui doit trouver sa place dans la bibliothèque de tous ceux qui s'occupent du théâtre.

Répétitions. Elles se font en général fort mal; aussi arrive-t-il qu'au jour de la première représentation les pièces sont médiocrement jouées. Les répétitions ont lieu de onze à deux heures; elles sont l'occasion de causeries très-étrangères à l'art théâtral : madame une telle parle de son carrosse; M. un tel, de sa maison de campagne; ce petit pensionnaire, de sa leçon d'équitation; et le souffleur, d'une partie de dominos. Pendant ce temps le pauvre auteur se donne à tous les diables, le régisseur gronde, et le directeur se laisse complaisamment flatter par les courtisans, qui abondent aussi-bien au théâtre qu'à la ville : ainsi les jours s'écoulent, et l'on est tout surpris qu'après avoir répété deux mois la pièce à l'étude, on en soit encore à deviner les intentions du musicien ou la combinaison dramatique du poëte. Aux petits théâtres les répétitions se font mieux qu'aux théâtres royaux : ce n'est pas le seul

avantage qu'aient sur leurs superbes rivaux les spectacles secondaires.

Réplique. (Technique.) Le dernier mot, la dernière phrase d'une partie du dialogue, un geste convenu, une ritournelle, etc., sont, pour chaque interlocuteur, un signal auquel il reconnaît que le moment est venu pour lui d'occuper la scène et de jouer son personnage. C'est un talent que de bien donner la réplique. Les acteurs ennemis se font un plaisir malin de se mal avertir mutuellement ; ils jouent à la réplique à peu près comme on joue aux échecs, par surprises. Aubertin et le vieux père Duval, les meilleurs compères, ont fait une portion de la gloire de Potier et de Brunet, par l'adresse et le talent avec lequel ils donnaient à ces deux farceurs la réplique favorable à la plaisanterie, aux lazzis, aux calembourgs. Ce mérite aurait dû sauver leurs noms de l'oubli.

Représentation. A l'Ambigu-Comique elle commence à cinq heures et demie ; au Théâtre-Italien, à peu près à huit heures. Au boulevart tout le monde va pour voir ; à la rue de Louvois, beaucoup de gens vont pour être vus. Là-bas, la représentation est toujours au profit des spectateurs ; ici, le spectacle est au profit de

la malice; les femmes s'y donnent en représentation, et s'exercent à l'envi sur le compte l'une de l'autre : c'est en ce lieu que la médisance tient école d'enseignement mutuel. — Les règlemens de la police interdisent aux petits spectacles le droit de prolonger la durée de leurs représentations quotidiennes au delà de dix heures du soir. Ils ne limitent pas la durée de celles de l'Opéra, aussi finissent-elles quelquefois le matin.

— La représentation est une qualité, dans un acteur tragique surtout. Ligier, qui est très-petit, et Baptiste, qui est très-grand, en manquent l'un et l'autre. Talma et mademoiselle Georges ont de la représentation; Saint-Aulaire et madame Paradol en ont aussi, mais chez eux elle est sans grâce et sans noblesse.

RÉPUTATION. Elle n'est pas toujours proportionnée au mérite : Mazurier en a plus que mademoiselle Leverd; Éric-Bernard en a moins que Joanny.

RESPECT. Le comédien doit au public respect et soumission; le public doit au comédien justice et respect : oui, respect, entendez-vous? L'acteur qui peut être exposé aux humiliations du parterre ne pratique plus un art, mais un métier dégradé.

RETARDÉ par indisposition. Traduisez cette phrase de régie en langage vulgaire, et vous aurez : Retardé par caprice, par paresse, par cabale, etc. L'indisposition est quelquefois vraie, mais le public s'est habitué à ne la pas regarder comme vraisemblable.

RETRAITE. Trente ans sont le terme ordinaire des travaux d'un sociétaire dans un des grands théâtres de Paris. A l'expiration de cette période, le comédien a droit à une pension et à une représentation dont il peut composer lui-même le spectacle. Plusieurs acteurs qui jouissent de leurs pensions de retraite font encore, par suite d'un traité particulier, partie des sociétés théâtrales : Saint-Phal, Talma, Damas et quelques autres de leurs camarades, sont dans ce cas. Espérons que Devigny et Desmousseaux n'y seront jamais.

RHYTHME. Sa puissance est incontestable. Mérante lui-même obéit à sa pressante impulsion. Élégante et légère, mademoiselle Fanny-Bias n'a pas besoin d'être commandée par la mesure impérieuse du rhythme pour être la plus vive des filles de Terpsichore.

RIDEAU. J'aime la simplicité dans la composition d'un rideau d'avant-scène. Cette toile n'é-

tant faite que pour cacher à l'œil du spectateur mille détails préliminaires de la représentation qui nuiraient à l'illusion qu'il vient chercher, je veux qu'elle n'ait pas la prétention d'être autre chose. Sous ce rapport, les draperies de l'Opéra, de Feydeau et du Théâtre-Français, sont excellentes. Un tableau-rideau me paraît fort déplacé; aussi je n'hésite pas à condamner celui de l'Odéon, qui n'est guère que ridicule; celui du Vaudeville, détestable d'ailleurs; celui du théâtre de Lyon, qui est d'autant plus mauvais comme rideau, qu'il est plus estimable comme tableau; celui qui figurait si mal à l'ancien Opéra; celui de l'Ambigu, qui est bizarrement chargé d'architecture; et celui des Variétés, qui a la sottise d'être allégorique.

RIGAUD (M^{me}. PAILLARD OU PALARD). (Opéra-Comique.) Vingt-cinq ans; début, 1815. Une voix plus facile encore qu'agréable, une méthode qui serait parfaite si elle laissait plus souvent à l'oreille l'intelligence de la parole, un goût pur et élégant, une taille très-gracieuse dans la ténuité de ses proportions, une figure qui exprime plus facilement la malice que la naïveté, un jeu auquel on demande un peu de naturel; tels sont, en peu de mots, les qualités

et les défauts de cette actrice, qui fait un grand honneur au Conservatoire de musique. Madame Rigaut plaît avec raison à tous ceux qui goûtent le talent de Ponchard.

Rire. Il a fait élection de domicile chez MM. Odry, Brunet, Potier, Vernet, Lepointre et compagnie, boulevart Montmartre, vis-à-vis l'hôtel de M. le prince Tufaquin.

Rivalité. Vous croyez peut-être que mademoiselle Dupuis et mademoiselle Mante sont rivales : non ; elles sont ennemies. Il n'y a point de rivalité dans les coulisses.

Rois. Au théâtre, il n'est pas le premier entre les égaux. Le roi des rois le cède à Achille, à Oreste, à la tendre Iphigénie elle-même ; il ne prend son rang qu'à la suite de ces jeunes princes. Le roi de la Comédie-Française, M. Desmousseaux, peut-être inférieur au dernier de ses sujets, doit au hasard, qui dans le monde théâtral comme dans le monde politique assigne les places et règle les emplois, le privilége de ne reconnaître pour ses supérieurs que trois ou quatre de ses camarades.

Rôles. Ils sont classés d'après leur importance dramatique. C'est cette combinaison qui

autorise Joanny à occuper le milieu de la scène et à jouer un personnage, pendant que Provost se tient sur un plan éloigné et ne représente qu'un confident. — Les premiers rôles sont les plus rétribués; en province, leurs appointemens s'élèvent quelquefois à dix mille francs; à Paris, ils vont souvent à quarante mille.

Romantique (le). Nous ne savons ce que c'est; les romantiques ne le savent pas plus que nous.

Rouge. *Voir* Fard.

S.

Sage. Épithète qui, appliquée à la conduite d'une actrice, est presque un éloge, et qui, appliquée à son jeu, est presque une injure.

Sainville (M^{lle}.). (Opéra.) C'est Érigone, sous la tunique de Polymnie.

Salle. Terme générique par lequel on désigne tour à tour le triste poulailler de la rue de Chartres, la mesquine bonbonnière du boulevart Bonne-Nouvelle, et la vaste maison de bois de la rue Lepelletier.

Salut. Les trois sont de rigueur, toutes les

fois qu'un comédien s'approche de la rampe pour faire une annonce quelconque au public, qui répond par des applaudissemens à cette politesse. Le commissaire de police seul s'en dispense ; aussi n'est-il jamais applaudi.

SAMEDI. C'est le jour où les comédiens des théâtres royaux se réunissent en assemblée générale pour discuter ou disputer le répertoire de la semaine : c'est le jour du sabbat.

SAMSON. (Second Théâtre-Français.) La question n'est qu'entre lui et Perlet : ce sont nos deux meilleurs premiers comiques. Tous deux ont du naturel, de la grâce et du mordant ; tous deux aussi sont un peu froids.

SANTÉ. *Voir* CAPRICES.

SAUVAGE. De tous les défauts ordinaires aux jeunes débutantes, celui dont elles se corrigent le plus promptement.

SAUVER. (Technique.) L'art avec lequel Damas sauve une scène dangereuse est apprécié de tous les auteurs ; aussi doute-t-on toujours un peu du succès d'une comédie dans laquelle il n'a pas de rôle.

SCÈNE. Partie de la salle qui comprend le théâtre proprement dit : la scène de l'Opéra est

la plus vaste que nous possédions à Paris. — Lieu où est censée se passer l'action dramatique. — Sous-division d'un acte. Le nombre des scènes varie dans chaque acte suivant la nature du genre ou du sujet : un vaudeville peut en contenir trente ; une tragédie n'en a quelquefois pas davantage. Une belle scène suffit pour sauver un ouvrage détestable ; une scène ridicule peut faire tomber la pièce la plus digne d'éloges. — La mise en scène n'est pas l'élément le moins influent d'un succès. Beaucoup de mélodrames à vogue n'ont pas d'autre mérite : le régisseur du théâtre est le véritable auteur de ces sortes d'ouvrages.

SECONDER. « *Mademoiselle Mars a été parfaitement secondée par Devigny.* » L'auteur du feuilleton dans lequel est consignée cette louange banale, est un homme poli qui veut dire que ce jour-là Devigny s'est élevé jusqu'à la médiocrité.

SECONDES LOGES. À l'Opéra, ce sont les meilleures places. Au mérite de n'être pas trop élevées, elles joignent l'avantage de soustraire ceux qui les occupent à l'importunité des conversations de l'amphithéâtre.

SECRET. La contre-vérité proverbiale par

laquelle on plaisante la prétendue indiscrétion des comédiens, n'est pas toujours applicable. Quand le directeur du Gymnase monte une une pièce sur un sujet traité en même temps pour le théâtre des Variétés, les acteurs savent lui garder le secret. Est-il un sénat politique où le secret des délibérations soit plus religieusement observé qu'au comité de la Comédie-Française? Dernièrement, on y a décidé qu'il serait distribué cinq cents billets de faveur pour soutenir une tragédie chancelante. Qu'est-ce qui l'a su?

Semainier. Régisseur temporaire. C'est le semainier qui, à la Comédie-Française, est investi du pouvoir exécutif, sauf le recours au comité : les sociétaires seuls peuvent être semainiers.

Sensibilité. Mérite vulgaire qu'on accorde par compensation aux actrices dépourvues d'intelligence. Il est plus commode de jouer avec sa gorge qu'avec son esprit, et plus facile de pleurer un rôle que de le parler.

Sermon. Si Louis IX n'en est pas un, je l'irai dire à Rome.

Servir. (Technique.) Quand Aubertin jouait avec Potier une scène de comédie ou un

proverbe, il s'appliquait, en donnant habilement la réplique à son interlocuteur, en le mettant sur la voie d'une bonne plaisanterie, en lui préparant un effet, à le *servir* dans le résultat comique qu'il poursuivait. L'art de servir son partenaire est plus difficile qu'on ne se l'imagine; il exige dans le compère beaucoup d'attention et d'adresse. Lorsque vous verrez en scène deux comédiens intelligens, examinez-les tour à tour ; le soin qu'ils apporteront à se *servir* ou à se nuire réciproquement, vous mettra dans la confidence de leur amitié ou de leur mésintelligence.

Sévérité. Dans le costume, elle n'exclut pas la grâce et le bon goût ; c'est ce que les femmes de théâtre paraissent ignorer, c'est ce que Talma prouve chaque soir. — De la part du public, la sévérité n'est quelquefois qu'un avertissement utile à l'acteur qui en est l'objet. Fleury, sifflé pendant quinze ans, comprit que des études longues et opiniâtres pouvaient seules désarmer une sévérité qui ne s'adressait jamais à quelques comédiens fort médiocres qui jouaient à côté de lui ; il fit des efforts, et contraignit ses juges à l'admirer.

Sifflet. Le porte-voix du machiniste. Instrument de mauvaise compagnie que le bon

goût appelle quelquefois à son aide. Je voudrais qu'on y renonçât et qu'on le remplaçât par le silence.

SIGNOL. (Porte-Saint-Martin.) Comique raisonnable, à qui je souhaite un peu de gaieté.

SILENCE. Le plus cruel des moyens de désapprobation, et le plus décent à la fois.
— On parle, on rit, on s'occupe de rentes à 4 et 5 pour cent, on fait de la politique, on médit, on cause d'amour : le ballet commence et le plus grand silence règne aussitôt dans l'assemblée : on veut entendre Paul et Fanny Bias; on ne s'occupait pas de Spontini, ou de Gluck.

SIMONS CANDEILLE (M^{me}. Perié). Moins célèbre comme actrice que comme auteur de *la Belle Fermière* et de plusieurs romans qui ont eu un succès mérité.

SINGE. Honoré et Bouffé se sont faits les singes de Potier; Desmousseaux singe Baptiste aîné; mademoiselle Dupont (Odéon) singe mademoiselle Duchesnois. Ces acteurs n'ont aucun avenir; c'est pour leurs semblables que La Fontaine a dit :

> N'attendez rien de bon du peuple imitateur,
> Qu'il soit singe, ou......

Situation. La nature des caractères et la marche de l'action dans laquelle figurent les personnages convenus commandent la situation. Un auteur habile la fait naître, lors même qu'elle est le plus inattendue. Molière, qui posséda tous les secrets de l'art dramatique, savait se faire des situations de tout : un mot, un jeu de scène, un trait spirituel et qui semble n'avoir que la portée d'une plaisanterie, sont les moyens dont il se sert pour prolonger, changer ou commencer la situation. Le génie inspire ces heureuses ressources que l'esprit tout seul ne peut avoir.

Sociétaire. Ce n'est souvent qu'un titre, quelquefois c'est un privilége. Féréol, sociétaire de Feydeau, n'a aucune influence sur les délibérations de l'assemblée ; M. Lemonnier aurait pouvoir d'éloigner du théâtre celui des pensionnaires dont le talent pourrait être pour son mérite un fâcheux point de comparaison. Dans la république théâtrale, le sociétaire est nécessairement aristocrate ; les feux, les indispositions auxquelles il a droit, les caprices qui lui sont permis, sont autant d'immunités dont le bénéfice est interdit au plébéien qui joue trois cents fois par an pour la somme de mille écus. Un sociétaire est un petit despote, un pension-

naire n'est guère plus qu'un esclave. Desmousseaux dit, en parlant de la Comédie-Française, *chez moi:* c'est un mot de sociétaire ; Faure ose à peine dire *chez nous*; cette modestie de position est le cachet de l'appointé.

Le quart de part est le premier degré de l'intérêt social ; il porte avec lui peu d'orgueil ; la demi-part s'en fait plus accroire ; les trois quarts sont exigeans ; la part entière est insolente. Ainsi la vanité suit les degrés de la hiérarchie comique.

SOIGNER. (Technique.) Demandez à M. Poirson combien il lui en coûte pour faire soigner les pièces de M. Scribe, que M. Scribe ne soigne pas toujours assez, et les entrées de madame Grevedon, que M. Sauton soigne toujours un peu trop? Demandez au semainier de la Comédie-Française combien les représentations de Monrose, de mesdemoiselles Demerson, Dupont, etc., exigent de *soins*, c'est-à-dire de mains à billets donnés? Demandez enfin à ce gazetier combien lui rapporte l'obligeance qu'il met tous les jours à soigner M. tel et Mme. telle?

Un acteur qui veut être aimé du public et estimé des connaisseurs, travaille avec courage et se *soigne*; il n'a pas besoin d'être soigné au parterre. *Voir* APPLAUDIR.

Sons (Filer des). (Technique.) C'est un exercice auquel les chanteurs font très-bien de se livrer, pour s'assurer de leur voix. En 1823, au Conservatoire de musique, dans le discours qu'il prononça à l'occasion de la distribution des prix, S. Exc. le ministre de la maison du roi, entre autres recommandations qu'il fit aux élèves, les engagea à *filer des sons*. Le conseil était excellent; mais il parut singulier dans la bouche d'un maréchal de France revêtu de tous les insignes de sa gloire militaire. Le langage du professorat ne convient guère mieux à un guerrier, que ne siérait au chef d'un orchestre l'idiome technique d'un stratégiste.

Sorties. La plupart de nos théâtres ont des sorties trop peu nombreuses et fort incommodes. S'il arrivait un accident qui dût mettre le public en danger, de grands malheurs pourraient être la suite de l'imprévoyance des architectes à cet égard. — C'est un talent que n'ont pas tous les acteurs, que celui de bien *faire une sortie*; peu de tragédiens y réussissent. Fleury y excellait; mesdemoiselles Mars et Jenny Vertpré, Potier, Lepeintre et Tiercelin, en ont trouvé le secret.

Soubrettes. Ne pourraient-elles pas renoncer à ce luxe insolent qui les fait, au théâtre,

les rivales de leurs maîtresses ? Cette inconvenance n'est pas pour peu de chose dans le désir que j'ai de voir le costume se modifier ; je souffre quand j'aperçois une impertinente Lisette, chargée de perles et de rubans, tirer le gant blanc dont elle a soin de se parer pour prendre du tabac dans la boîte de *l'Homme à bonnes fortunes*. — Madame Boulanger est la meilleure soubrette de Paris ; mademoiselle Demerson est, par compensation, la cantatrice la plus médiocre.

SOUFFLEUR. Dites au comédien, dont la mémoire est ordinairement la plus infaillible, qu'il doit jouer sans souffleur, et vous le verrez aussitôt, plein de trouble et d'inquiétude, chercher ses phrases, oublier ses répliques, décolorer son rôle et manquer tous ses effets ; que le souffleur dise, au contraire, à l'acteur le moins doué de cette faculté : Soyez sans crainte, je ferai attention à vous, je soignerai votre grand couplet, etc., vous n'entendrez pas l'acteur faillir d'une seule syllabe. L'emploi de souffleur est peu rétribué, il est cependant parfois très-pénible ; mais enfin, souffler n'est pas jouer.

SOUPLESSE. Elle a fait le succès de Mazurier ; elle a élevé M. Guilbert de Pixérécourt à la di-

rection. Le public et le premier gentilhomme de la chambre apprécient cette qualité.

Soutenir. (Technique.) Terme de manœuvre théâtrale. Les pièces faibles et les acteurs qui se disent forts se font soutenir. *Voir* Claqueurs et Gendarmes.

Une bonne pièce, malgré les efforts de la malveillance et sans les secours de la cabale, *se soutient* au répertoire.

Spectacles. Tout est spectacle pour le peuple de la capitale. Un brillant cortége, une pompe funèbre, Longchamps, le carnaval, la barraque de Polichinelle, le concert en plein vent, la danse des singes, les distributions des Champs-Élysées, le grimacier, la parade, la grève et le mélodrame, ont un très-grand attrait pour le bon Parisien. C'est sur ce besoin de la curiosité qu'est fondé le succès de douze théâtres principaux, auxquels il faut ajouter ceux de Séraphin, de M. Comte, de madame Saqui et des Acrobates; les salons de Curtius; les mécaniques de Droz et celles de Maëlzel; le Diorama, le Panorama, le Cosmorama, le Panstéorama et tous les *orama* du monde; le *Componium* et le théâtre de Van-Courtois; le géant et la naine; l'Hercule et les serins savans; *le marquis* mélomane et les chiens dégui-

sés ; enfin, le physionomane et Galimafré. On parle de la suppression de plusieurs spectacles et d'une diminution dans le prix du pain ; cette mesure, si elle était mise à exécution, ferait crier.

SPONTANÉ. Six cents billets ont décidé le succès *spontané* de l'ennuyeuse *Ipsiboé*. Cette spontanéité ressemble un peu à celle des habitans de Montereau, qui, pour obéir à la proclamation de leur municipalité, illuminèrent et se réjouirent spontanément à l'heure indiquée par M. le maire.

STYLE. Il entre dans le talent de l'acteur, comme il entre dans le talent de l'écrivain, du peintre et de l'architecte. On pourrait le définir : l'ensemble des formes diverses dont se compose l'expression théâtrale. Talma, et après lui mademoiselle Georges, sont les modèles les plus parfaits du style tragique : toutes les nuances les plus opposées du style comique sont familières à mademoiselle Mars. Si le style de Damas était plus élégant et plus correct, cet acteur serait sans reproches comme il est sans rivaux dans la comédie ; celui de Michelot, qui a de la grâce, déguise souvent ce qui manque à ce comédien du côté de l'invention. L'inven-

tion et le style se font également désirer dans le jeu de Joanny.

Sublime. Voyez Joanny, Desmousseaux, mademoiselle Dupont (Odéon) : du sublime au jeu de ces acteurs il n'y a qu'un pas.

Suisse. Préposé à livrée chargé de la police de l'intérieur des coulisses dans les théâtres royaux. Quelques personnes croient qu'il a été ainsi nommé à cause de la facilité avec laquelle il laisse, en général, les étrangers pénétrer sur le théâtre commis à sa garde.

Sujet. Dénomination spécialement affectée aux artistes dansans. Albert et Paul sont les premiers des premiers sujets.

Supplément. Billets délivrés par des buralistes placés dans l'intérieur de la salle, et que prennent tous ceux qui aiment mieux payer à l'administration qu'à une ouvreuse la différence de prix de la place qu'ils quittent à celui de la place qu'ils préfèrent.

Suppression. Opération par laquelle on retranche d'un ouvrage dramatique tout ce qui peut effaroucher une influence quelconque. Les suppressions ne s'appliquent jamais aux passages susceptibles d'offenser les mœurs et la décence publiques.

T.

TABLEAU. Scène muette à effet, pantomime générale, coup de théâtre obligé à la fin de chaque acte de mélodrame. La science des tableaux est très-familière à M. Guilbert de Pixérécourt : c'est la partie la plus irréprochable du talent de cet écrivain.

TALMA. (Théâtre-Français.) Né en 1761 ; débuta en 1787. Les hommes impartiaux qui ont vu Le Kain reconnaissent que Talma lui est supérieur dans les parties les plus essentielles de son art. Talma réunit à un éminent degré deux facultés dont l'alliance est rare, le goût et le génie. Nul n'a su comme lui produire de grands effets tragiques par des moyens toujours simples et naturels. Si la fidélité du costume est aujourd'hui rigoureusement observée, si une simplicité noble a été introduite dans la déclamation à la place d'une mélopée ridiculement solennelle, c'est aux études et aux exemples de Talma que nous sommes redevables de ces deux puissans ressorts de l'illusion théâtrale.

Le public est en droit de reprocher à Talma l'abandon dans lequel il laisse une classe entière de rôles où sa supériorité n'éclaterait pas sans

doute avec moins d'avantage que dans l'emploi, un peu restreint, qu'il semble affectionner exclusivement. Orosmane, Tancrède, Mahomet, Gengis-Kan, recevraient de ce tragédien un cachet de grandeur et de vérité qui ajouterait à sa gloire un éclat qu'il cherche en vain dans le domaine des Grandmenil et des Molé. Quatre expériences successives, à peu près également malheureuses, ont dû suffire pour dissiper l'illusion dans laquelle sa rare sagacité s'est laissé surprendre. Qu'il cesse désormais de se tourmenter dans un genre dont la nature lui a refusé l'aptitude : les mots d'indulgence et de médiocrité, ne sont pas faits pour se rencontrer avec le nom de Talma.

TAM-TAM. Cet instrument, à la voix éclatante, aux vibrations solennelles, est enfant de la civilisation. Les accens chromatiques du trombone laissaient froide l'imagination blasée des habitués des boulevarts ; un coup de *tam-tam* vint la réveiller. Le son déchirant qu'il rendit retentit long-temps au fond des âmes, faciles aux émotions, qu'il avait ébranlées. Mais peu à peu l'oreille s'est familiarisée avec ces cris de l'enfer, et déjà ils ne produisent plus que peu d'effet. Le *tam-tam* est dépassé ; l'échafaud a paru sur la scène : on a entendu

à la Porte-Saint-Martin, le bruit exécrable du glaive infamant ! Son règne n'est cependant pas encore achevé : l'Opéra-Comique le réclame ; aussi M. Guilbert de Pixérécourt vient-il d'ordonner l'achat de celui qui figurait l'année dernière au Louvre, à l'exposition des produits industriels des ateliers de Châlons.

Tartufe. « *Tartufe plaira tant qu'il y aura en France du goût et des hypocrites* », a dit Voltaire. La décadence du goût est évidente, et cependant jamais ce chef-d'œuvre n'eut autant de succès que de nos jours.

Théâtre, s'entend quelquefois de la scène, et quelquefois de la totalité de la salle. On compte, à Paris, onze théâtres en pleine activité : il y a en tout plus de vingt salles de spectacle. Une direction générale des théâtres serait une institution excellente ; l'intérêt des auteurs et des comédiens la réclame depuis long-temps. Il est probable que rien de pareil ne sera établi.

Thénard. (Odéon.) Comédien usé ; dans la force de son talent, il était médiocre.

Thénard (M^{lle}.) (Théâtre-Français.) Sœur du précédent. Elle joue les soubrettes d'une

manière très-satisfaisante pour mademoiselle Demerson.

Théodore (Mme.). (Gymnase.) Trente-quatre ans. Le talent un peu prétentieux, les grâces un peu maniérées de cette actrice n'ont point nui à ses succès. Madame Théodore est jolie, elle joue assez bien le sentiment, elle a le ton de la bonne compagnie ; elle mérite, en un mot, la moitié des applaudissemens qu'on lui donne : elle est d'ailleurs très-supérieure à madame Grevedon.

Thérigny. (Porte-Saint-Martin.) S'il n'était que médiocre, nous n'en parlerions pas ; mais il a dans sa médiocrité une prétention qui doit rendre pour lui la critique inflexible. Thérigny est inférieur à Philippe, non pas de toute la supériorité du talent bizarre de celui-ci, mais de toute la différence qu'il y a entre un acteur qui pourrait être passable et un acteur qui ne peut être au-dessus du mauvais, malgré son intelligence et sa longue pratique.

Tiercelin. Un jeu dont la vérité repousse et étonne ; une imitation des habitudes populaires qui excite au même moment l'admiration et le dégoût ; une verve de halle et de cabaret, fruit d'une organisation toute particulière et

d'un incroyable talent d'observation : voilà Tiercelin que trente années de succès ont consacré à la tête d'un genre dont la décence et le goût peuvent s'indigner, sans méconnaître la supériorité de l'artiste qui a su s'y élever à la plus haute perfection.

Timidité. Une des qualités qu'on souhaite à mademoiselle Cinti ; le seul défaut qu'on reproche à madame Pasta.

Titre. Accessoire qui n'est pas à négliger dans la composition d'une pièce de théâtre ; son influence s'étend sur la recette et quelquefois sur le succès. Si, au lieu de s'appeler *Misanthropie et Repentir*, le drame germanique de madame la comtesse de Valivon eût été intitulé *la Femme Volage et Repentante*, il n'eût peut-être pas eu dix représentations. — Les directeurs de province possèdent au plus haut degré l'art de déguiser la vieillesse des ouvrages par la nouveauté des titres. — *L'Imposteur* fut le titre à l'aide duquel Molière obtint la permission de jouer *le Tartufe*. La tragédie de *Mahomet*, que Voltaire a appelée aussi *le Fanatisme*, ne peut être jouée aujourd'hui sous aucun titre.

Toile. Rideau qu'on baisse dans les entr'actes entre les comédiens et le public pour lui

dérober le dégoût des procédés qui concourent à l'imitation théâtrale. Une pièce ne peut plus être redonnée, quand à la première représentation la toile s'est baissée avant le dénoûment : voilà la règle; cette règle est violée tous les jours : voilà l'usage.

Ton. Au théâtre comme dans le monde, il prévaut souvent sur un mérite ou des défauts essentiels. L'excellent ton de mademoiselle Rose Dupuis lui assure des applaudissemens qu'on n'accorde pas toujours à la supériorité relative de mademoiselle Mante.

Tonnerre. Que vous êtes ennemi de vos plaisirs! vous voulez être désenchanté de toutes les illusions! Vous avez désiré savoir ce qu'étaient les éclairs, je vous l'ai dit; vous m'avez demandé le secret de la pluie, de la nuit et de l'orage, je vous l'ai appris; il faut encore que je vous analyse le tonnerre!.... L'électricité n'est pour rien dans ses causes; une caisse roulante de quinze ou vingt pieds, une longue planche de tôle ou de cuivre froissée par un rouleau, ou encore une large surface de peau d'âne clouée à un cadre suspendu, et sollicitée par des baguettes, sont les élémens du procédé tout naturel dont les effets vous étonnent. Vous riez, et vous voilà tout fier d'être initié aux

mystères célestes. Allez à l'Opéra maintenant, et dites-moi si sa brillante fantasmagorie ne vous fait pas pitié, si sa majesté n'est pas risible, et si sa grandeur n'est pas niaise.

TRADITION. Le Kain, et Larive, après lui, mettaient l'expression d'un orgueil emphatique dans ces vers de l'*Œdipe* de Voltaire :

J'étais jeune et superbe, et nourri dans un rang, etc.

C'était un grossier contre-sens que Talma a le bon esprit de ne pas reproduire. — C'est une tradition respectable à laquelle il a l'impertinence de ne pas se soumettre.

TRAGÉDIE. Amoureuse et galante sous Louis XIV, philosophique dans le dernier siècle, c'est à la politique qu'elle emprunte aujourd'hui son ressort le plus actif et le plus puissant. Parmi les tragédies représentées depuis dix ans, *les Vêpres siciliennes*, malgré de notables défauts, occupent encore la première place dans l'estime des connaisseurs.

TRAGÉDIEN, ENNE. Qualité que prennent en même temps Talma et Aristippe, mademoiselle Georges et mademoiselle Gersay.

TRAÎTRE. Le plus célèbre... (rassurez-vous,

monsieur le comte, ce n'est pas de vous qu'il s'agit ici ; vous n'appartenez pas au mélodrame, mais à l'histoire) le plus célèbre est ce jeune Stockleit, qui, à l'Ambigu-Comique, dénonça au moins cent fois le vertueux et infortuné Calas. Cet acteur, dont le nom était répété avec complaisance par tous les habitans du quartier du Temple, quitta le boulevart pour la rue de Richelieu, d'où il s'enfuit bientôt, ne laissant après lui qu'un souvenir sans gloire. Les traîtres ont fait école depuis dix ans ; nous en pourrions citer un bon nombre dont la réputation pourrait contre-balancer celle de nos plus illustres *Iscariotes* de mélodrames.

TRANSPARENT. Les décorateurs l'emploient quelquefois dans la combinaison de leurs effets. Il joua un très-grand rôle à Feydeau pendant l'administration scénique de Paul ; on en fit un chef d'accusation contre cet acteur, qui, contraint de renoncer à barbouiller des toiles, s'est mis à la tête d'une blanchisserie, où il s'applique à faire le contraire de ce qu'il fit long-temps à l'atelier de décorations de l'Opéra-Comique.

TRAVAILLER. (Technique.) La danse en a fait le synonyme de *s'exercer* et d'*exercer* ; les théâtres royaux ne l'ont pas compris dans leur vocabulaire ; les petits théâtres, chez qui l'ac-

TRAVESTISSEMENS. Espèce de rôles dans lesquels excellent Perlet, Potier et Gontier. Monrose, dans les rôles travestis du *Mercure Galant*, ne laisse pas assez oublier qu'il est Monrose; l'acteur paraît souvent en lui, quand le personnage devrait seul se montrer : c'est le reproche qu'on pourrait adresser quelquefois à Bernard-Léon. Mademoiselle Déjazet est bien placée dans les travestissemens; le jeu de mademoiselle Adeline, l'ingénue, est un travestissement continuel.

TRIBUNAL. Depuis que nos théâtres des boulevarts sont devenus les succursales des cours d'assises, le *tribunal* est, pour le mélodrame, une scène obligée; la justice et ses assesseurs y figurent en pompe et cérémonie aux yeux des spectateurs familiarisés aujourd'hui avec les formes de la procédure criminelle. Le *tribunal* est au mélodrame ce qu'est à la tragédie l'éternel *conseil*. Beaumarchais a fait du tribunal un excellent moyen comique; c'est lui qui, le premier, a mis le public dans le secret des arrêts *bien justes*. Les cours souveraines ont eu quelquefois la coquetterie de donner un démenti à l'auteur du *Mariage de Figaro*.

Triste. La représentation d'une farce de Molière confiée à l'arrière-ban des deux Théâtres-Français, la gaieté de Bosquier Gavaudan, les bouffonneries de M. Sewrin, etc., etc.

Trombonne, Trompette. Leur bruyante harmonie plaît fort aux *dilettanti*. Autrefois les amateurs délicats se récriaient lorsque, dans les ouvrages de MM. Piccini, Sergent, Amédée, etc., ils entendaient le son rauque du trombonne ou les éclats de la trompette : Rossini les a mis en état de ne plus rien en redouter.

Troupe. Cette désignation du tripot comique n'est guère plus appliquée qu'aux caravanes dont le talent nomade se promène de cantons en cantons. Les troupes de l'Opéra, des Français et de l'Opéra-Comique, prennent le titre de *société*.

Tyrans. Dieu nous en préserve et veuille borner au mélodrame leur cruel empire ! *Louis XI* et *Charles IX* ne figurent plus sur notre scène, la pudeur publique les en a éloignés. Puisse le temps effacer le souvenir de leurs crimes et celui des forfaits de tous ceux qui leur ressemblent !

U.

Unanimité (A l'). Les réceptions à l'unanimité sont rares, quand l'auteur qui présente sa pièce au comité n'est pas précédé d'une grande réputation, ou n'a pas l'appui d'une grande coterie. Il y a dans les cartons de la Comédie-Française une douzaine de poëmes dramatiques reçus à l'unanimité depuis dix ans, et dont le tour de représentation ne viendra peut-être pas avant un quart de siècle.

Unités. Notre poétique théâtrale est tant soit peu bégueule; elle prescrit tyranniquement trois règles, que son intolérance nous défend de violer, sous les peines portées contre les barbares et les fauteurs du mauvais goût. Unité de temps, unité de lieu, unité d'action, sont les conditions du beau, conditions *sine quâ non* au Parnasse d'Aristote. Les partisans exclusifs du genre classique raillent avec une supériorité assez plaisante ceux de nos auteurs dramatiques qui, pour élargir les voies où marchent la Melpomène et la Thalie françaises, cherchent à s'affranchir des limites rigoureuses dans lesquelles les unités les ont circonscrits. Cette prétention des classiques de notre

pays fait sourire les Allemands, les Italiens, les Espagnols, les Portugais et les Anglais, qui, cédant moins aux règles géométriques du théâtre des anciens qu'aux inspirations de la nature, composent des ouvrages que chez nous on appelle *monstrueux*, parce qu'ils sont hors de nos habitudes. Shakespeare, Schiller, Goëthe, Adisson, Otway, Calderon, Moratin et Lope de Vega, sont condamnés par notre orgueil national, qui veut, quand nous sommes les seuls à genoux devant Bossu, Lebatteux et l'abbé d'Aubignac, que nous ayons seuls un bon goût et de la raison. L'orgueil national est une chose excellente, assurément; mais souvent il nous conseille assez mal; il nourrit en nous une foule de préjugés fort contraires aux développemens des arts; il nous crie que nous sommes le plus délicat, le plus éclairé des peuples du monde... quand il nous manque, en effet, pour le devenir, l'esprit d'équité qui admet tout ce qui est bon, utile, beau et raisonnable, de quelque pays qu'il vienne. Admirons Racine, Corneille, Voltaire, Molière surtout, que les étrangers admirent autant que nous; mais ne méprisons pas les rivaux de ces grands hommes, qui n'ont peut-être pas créé des chefs-d'œuvre sublimes, selon nos conventions, mais qui ont produit des ouvrages dignes d'être esti-

més par des nations dont les idées sur le beau n'ont que le tort de différer des nôtres.

UTILITÉS. Au théâtre, quand on n'est bon à rien, on est bon à tout; on joue les *utilités*, grandes et petites; on paraît sous le manteau de Narbas ou sous l'habit du commandeur; on fait une annonce et un contrat; on porte une lettre ou une petite livrée; on dit une phrase ou une mesure notée; on parle mal et on a la permission de chanter faux; on a de modiques appointemens et l'on joue tous les jours; on n'entre ni au comité ni aux assemblées, et l'on figure le dernier sur l'affiche.

V.

VALER. *Voir* Perlet et Samson.

VALMONZEY (Mme). Vingt-quatre ans, de la beauté et de grandes dispositions; voilà les titres avec lesquels madame Valmonzey se présenta au Théâtre-Français : le comité lui préféra des actrices qui ne possédaient pas le tiers de ces avantages. Madame Valmonzey est moins digne aujourd'hui que jamais des faveurs de l'aréopage de la rue de Richelieu, car elle a fait de très-remarquables progrès depuis ses débuts. Le public de province, qui est sans

respect pour les arrêts des comités de Paris, accueille cette tragédienne avec beaucoup de faveur.

Variétés (Théâtre des). La situation la plus avantageuse, une salle charmante et un ensemble rare de talens variés, ont peut-être moins fait encore pour la prospérité de ce théâtre que la licence et le ton des ouvrages dont son répertoire est uniformément composé.

Vaudeville. Comédie spirituelle mêlée de couplets, par MM. Scribe et Moreau; facétie burlesque et amusante, par MM. Francis et Brazier; parade absurde et plate, par M. le chevalier de Jaquelin. — Le théâtre du Vaudeville, déchu sous M. Désaugiers, s'est un peu relevé sous M. Bérard. Il était mourant; il n'est plus que malade.

Vérité. Les classiques l'accablent d'ornemens; les romantiques la veulent un peu trop nue. Elle se montre sublime dans le jeu de Talma sous les traits d'Oreste et de Manlius; elle est repoussante sous les haillons du mendiant de Jane Shore. Rossini se contente de l'embellir : ses imitateurs la défigurent.

Vernet. (Variétés.) Jeune acteur plein de naturel et de gaieté. Il excelle dans les cou-

tauds prétentieux et dans les mauvais sujets de la place Maubert.

Vers. Il gâte le dialogue d'un Opéra-Comique, et ajoute au mérite d'une comédie. On a remarqué qu'il produisait dans les comédies de M. Abel Hugo le même effet que dans les opéras-comiques.

Vertu. Divinité sauvage qui fréquente peu les coulisses; quand par hasard elle s'y présente, elle est toujours accompagnée de la vieillesse ou de la laideur.

Victor. Ses brillans débuts promettaient un acteur distingué. L'attente du public n'a pas été remplie. La littérature dramatique a distrait Victor de l'art théâtral. Sa tragédie des *Scandinaves* ne permet pas de croire qu'il se place jamais comme auteur au rang honorable qu'il aurait pu espérer comme tragédien.

Victorine (M^lle.). (Vaudeville.) Cette actrice qui ressemble à tant d'autres, est plus estimée du directeur que du public. Cela se conçoit : le directeur la compare, le public la juge.

Victorine (M^lle.) (Opéra.) Trente ans, de la grâce et un demi-talent.

VILLENEUVE. (Ambigu-Comique.) Père infortuné ! à combien d'épreuves ta sensibilité a-t-elle été mise ? Tu as bu jusqu'à la lie la coupe de la douleur ! Ta fille a déshonoré tes cheveux blancs ; un indigne ravisseur t'a dérobé cet objet de toutes tes affections ! et tu as survécu à tant d'infortune ; tu as survécu pour pardonner ! Que je t'admire, que je te plains ! et quand je pense que pendant quinze ans tu dois, au terme de ton engagement, traîner une existence agitée par tant d'émotions, je m'étonne de ta constance et de ta force, et je me demande, avec le romantique, si *le sac lacrymal* que tu vidas si souvent pourra suffire aux torrens de larmes que tu as à répandre désormais encore de huit à onze heures du soir !

VISSOT. (Porte-Saint-Martin.) Acteur utile, que le public voit tous les jours sans savoir son nom.

VIZENTINI. (Opéra-Comique.) Le meilleur comédien de ce théâtre, et, par compensation, le moins bon chanteur. Vizentini a de l'esprit, du naturel, de la gaieté, mais point de voix. Il plaît dans tous les rôles qu'il joue ; il laisse un vide dans tous les morceaux d'ensemble qu'il chante. Si le système musical se perfectionnait à Feydeau, Vizentini serait obligé

de se retirer.... à la Comédie-Française : c'est un pis-aller que ne pourrait avoir aucun de ses camarades de l'Opéra-Comique.

Vocalisation. C'est un exercice dont ne se sont jamais avisés Juliet père, Bonel, Vizentini, mademoiselle Bourgoin, ni mademoiselle Demerson, la première cantatrice de la Comédie-Française.

Voix. Qui définira cette faculté naturelle dont il ne faut pas plus tirer vanité que des grâces de la figure et de la régularité des traits? Qui expliquera ce phénomène organique, si prodigieux chez Martin, chez Levasseur, chez mesdames Fodor, Duret et Rigaud?

Ponchard a peu de voix, mais il met admirablement en œuvre ce peu qu'il en a. Leclère a une voix superbe, mais il n'en sait encore tirer qu'un médiocre parti. Madame Boulanger a une voix agréable et étendue ; mademoiselle Demeri a de l'éclat et de la facilité dans la voix ; mademoiselle Victorine a la voix fausse ; Feréol a une voix gracieusement timbrée, etc.

Voltige. Franconi l'a réduite en préceptes ; sa poétique a valu de nombreux succès à ses élèves. L'art de la saltation a fait depuis dix ans beaucoup de prosélytes : décidément notre siècle est celui des voltigeurs.

W.

Wenzel. (M^{lle}.) Vingt-neuf ans; une jolie figure; élève du Conservatoire. Mademoiselle Wenzel obtint à l'Odéon des succès qui auraient eu plus d'éclat sur la première scène française, où elle avait paru d'abord avec avantage. Des motifs particuliers ont décidé la retraite de mademoiselle Wenzel et ont privé le parterre du Second Théâtre-Français d'une actrice dont le talent convenait également à l'emploi des princesses tragiques et à plusieurs rôles de la haute comédie.

Wrtxis (M^{me}.). (Ambigu-Comique.) Pour mémoire. Le rôle de *Thérèse* la fit remarquer.

Z.

Zèle. Qualité qui distingue Allaire, Guiaut et quelques autres pensionnaires de nos théâtres. Damas, Baptiste aîné et Firmin, font chaque jour preuve d'un grand zèle pour les intérêts de leur société. Huet, Pouchard et madame Boulanger, se recommandent aussi par ce mérite, qui doit être apprécié, surtout quand il se joint au talent.

Zélie-Mollard (M^{lle}.). (Porte-Saint-Mar-

tin.) Vingt-huit ans. Elle commença par jouer la pantomime : le rôle de *la Fille Soldat* lui fit une sorte de réputation. Elle se hasarda, en 1822, à chanter le vaudeville ; elle y réussit complétement. Une jolie voix, de l'intelligence et une grâce qui sent un peu sa danseuse, recommandent mademoiselle Zélie-Mollard ; elle plaît aux habitués de la Porte-Saint-Martin, et pourrait passer pour une excellente actrice, si on la comparait à mesdames Odille, Granger, Stéphanie, Lavaquerie, Aglaé, etc.

ZUCHELLI. (Théâtre-Italien.) Galli chantait faux quelquefois ; mais il avait une chaleur, une énergie, une âme capable de lui faire pardonner un défaut qui n'était pas indépendant de son organisation. Galli était un acteur passionné, on peut même dire de lui qu'il était presque un comédien. Zuchelli a une assez belle voix et une bonne méthode, il reçoit par an vingt-quatre mille francs environ ; son camarade Graziani, qui chante aussi bien que lui et qui joue d'une manière fort agréable, n'a que huit mille francs tout au plus. M. Azaïs, devant lequel on parlait dernièrement de cette énorme différence, prouva fort bien qu'elle n'avait rien que de très-naturel.

FIN.

TABLE DES ARTICLES
CONTENUS
DANS CET OUVRAGE.

A.

	Pages.		Pages.
Épitre dédicatoire.	254.	Accompagnement.	6.
Abbé-esse.	1, 167.	Accomplie.	6.
Abdication.	1.	Accord.	6.
Abîme.	2.	Accouchemens.	6.
Aboiement.	2.	Accroché.	6.
Abonné.	2.	Achat.	6.
Abonnement.	2.	Acrobate.	7.
Absolu.	2, 10, 43.	Acte.	7.
Absurde.	2.	Acteur.	7, 10.
Abus.	3.	Action.	8.
Académicien.	3.	Activité.	8.
Académie royale de musique.	4.	Adèle.	9.
		Adeline.	9, 140, 292.
Accaparer.	4, 11.	Adjudant.	9.
Accent.	5.	Administrateur.	9.
Accessoires.	5.	Admission.	10.
Accidens.	5.	Adolphe.	11.
Accompagnateur.	6.	Afféterie.	12.

TABLE

	Pages.		Pages.
Affiche.	12.	Anonyme.	24.
Affluence.	12.	Antichambre.	24.
Age.	12.	Août.	24.
Agences.	13.	A-parte.	24.
Agrément.	13.	Aplomb.	25.
Ailes.	14.	Applaudissemens.	25.
Albert.	14, 105.	Applications.	25.
Aldégonde.	14.	Appointemens.	26.
Alexis.	14.	Arbitraire.	26.
Allaire.	15.	Architecture.	27.
Allégorie.	15.	Argent.	28.
Allumeur.	15.	Ariette.	29.
Allusion.	16.	Aristarque.	29.
Alphonse.	16.	Aristocratie.	29.
Amand (Mme S[te]).	16.	Arlequin.	29.
Amant.	17.	Armand.	30.
Amateur.	17.	Armes.	30.
Ambigu-Comique.	17.	Arnal.	30.
Ame.	18.	Arnaud.	31.
Amende.	19.	Arrangeur.	31.
Amour.	2, 19.	Arrondissement.	31.
Amoureuses.	19.	Art.	32.
Amphibologie.	19.	Artifice.	32.
Amphithéâtre.	20.	Artiste.	32.
Anachronisme.	21.	Assemblée.	32.
Anaïs.	21.	Assurances.	33.
Analyses.	21.	Atelier.	33.
Anatole (Mme.)	21.	Attendant (en).	33.
Ancienneté.	21.	Attitude.	34.
Anecdotiques.	22.	Aubry.	34.
Animaux.	22.	Auguste.	34.
Année théâtrale.	22.	Aumer.	34.
Annexe.	23.	Aulaire (Saint-).	34, 146.
Anniversaires.	23.	Auteur.	35.
Annonces.	5, 24.	Autorité.	35.

DES ARTICLES

	Pages.		Pages.
Avancement.	35.	Avant-scène.	36.
Avances.	36.		

B.

Baisser.	37.	Bocage.	46.
Bal.	37.	Boirie.	46.
Balcon.	37.	Bonel.	46, 300.
Ballet.	38.	Bonhomie.	47.
Baptiste aîné.	37, 38.	Bordogni.	47, 83.
Barbier de Saint-Preux.	39.	Boulquier-Gavaudan.	25, 47.
Barilli.	39.		54.
Baron.	40.	Bouffé.	47.
Barrez.	40.	Bouffes.	6, 47.
Barroyer (M^{me}.)	40.	Boulanger (M^{me}.)	48, 148,
Basse-taille.	40, 46.		280, 301.
Beauté.	40.	Bourgeois (M^{lle}.)	48.
Belcourt.	41.	Bourgoin (M^{lle}.)	3, 48, 63,
Belmont (M^{me}.)	41.		134, 164, 261.
Belnie.	41.	Bourguignon (M^{me}.)	49.
Bénéfice.	42.	Bourse.	49.
Bérard.	43.	Branchu (M^{me}.)	50, 105.
Bernard.	43.	Bras (M^{me}.)	50.
Bernard-Léon.	8, 43, 54, 64,	Brigands.	50.
	78, 292.	Brioche.	50.
Bérise.	43.	Brocard (M^{lles}.)	51.
Bias (Fanny).	44, 268.	Brohan (M^{lle}.)	53.
Bigottini.	27, 29, 44, 51,	Brûle les planches (il).	54.
	145, 169, 214.	Brunet.	43, 54, 78, 265.
Billet.	14, 44.	Bulletin.	35, 131.
Bind.	13, 45.	Buraliste.	55.
Bizarre.	45.	Bureau.	55.
Blâche.	45.	Buron. (M^{lle}.)	55.
Blondin.	46.		

C.

	Pages.		Pages.
Cabale.	55.	Chambrée.	63.
Cachemires.	56.	Chansonnier.	63.
Cachet.	56.	Chant.	63.
Cacophonie.	57.	Chapelle.	63.
Caisse.	57.	Charge.	64.
Caissier.	57.	Charger.	65.
Calcul.	58.	Charivari.	65.
Calpigi.	58.	Charlatanisme.	65.
Camarade.	58.	Charpente.	65.
Camille.	58, 134.	Chat.	66.
Campagne.	58.	Chatillon.	66.
Canapé.	58.	Chauffer.	66.
Caucase.	58.	Chazel.	67.
Cantate.	58.	Chef.	67.
Capelle.	58.	Chef-d'œuvre.	68.
Caprices.	59.	Chef-d'emploi.	68.
Caractère.	59.	Chéri.	69.
Carcasse.	59.	Chérubini.	69.
Carmouche (M.)	59.	Cheza (M^{lle}.)	69.
Cartigny.	59.	Chœur.	70.
Cartons.	59.	Chorégraphe.	70.
Casaneuve.	59.	Chut.	70.
Casaque.	60.	Chute.	70.
Casimir.	60, 180.	Cicéri.	71.
Cazot.	60.	Ciuti (M^{lle})	71, 83.
Célèbre.	60.	Cintre.	72.
Censeurs.	61.	Circonstance.	72.
Censure.	61, 104.	Cirque.	73.
Cérémonie.	62.	Claqueur.	73.
Césures.	62.	Clara.	74.
Chalbos (M^{lle}.)	62.	Classique.	74.
Chambellan.	63.	Cloche.	74.

DES ARTICLES.

	Pages.		Pages.
Collin.	74.	Contre-ordre.	87.
Collaborateur.	75.	Contre-partie.	87.
Colon (M^{lle}.)	75.	Contre-poids.	87.
Colonne.	76.	Contre-point.	87.
Combats.	76.	Contrôleur.	88.
Comble.	76.	Copiste.	88.
Comédie.	77.	Coquette.	88.
Comédien.	77.	Cornac.	89.
Comique.	78.	Corneille.	89.
Comité.	78.	Corneille (M^{lle}.)	90.
Commandé.	80.	Corps de ballet.	90.
Commerce.	80.	Correction (à)	90.
Commissaire de police.	80.	Correspondant.	91.
— du roi.	80.	Corridor.	92.
Commissionnaire.	81.	Coryphées.	92.
Comparse.	81.	Cossard.	92.
Compositeurs.	82.	Costume.	3, 21, 93, 104.
Composition.	83.	Coterie.	93.
Concert.	83.	Cothurne.	94.
Concierge.	83.	Coulisses.	6, 94, 104.
Concordant.	84.	Coulon.	94.
Concours.	84.	Coupon.	94.
Confident.	84.	Coupure.	94.
Congé.	85.	Cour.	95.
Connaisseur.	85.	Courbette.	95.
Conscience.	86.	Coutume.	95.
Conservatoire.	86, 104.	Créer.	96.
Consigne.	86.	Cri.	96.
Contat (M^{lle}.)	86.	Criquet.	96.
Contremarque.	87.	Cuisot (M^{lle}.)	96, 134.

D.

Dabadie.	84, 97.	Damas.	98, 273.
Daguerre.	97, 119.	Dames.	99.

	Pages.		Pages.
Damné.	99.	Demouy.	114.
Danaïde.	99.	Dénouement.	114.
Danse.	100.	Départemens.	114.
Danseuses.	100.	Dépenses.	114.
Darancourt.	101.	Dépôt.	114.
D'Arboville.	101.	Députation.	115.
Datcourt.	102.	Dérivis.	40, 96, 115.
David.	102.	Désagrément.	115.
Débit.	103.	Desbrosses (M^{lle}.)	116.
Début.	103.	Deserre.	116.
Débutant.	104.	Désert.	116.
Décadence.	104.	Désessart.	116.
Décence.	104.	Désirabode.	116.
Déclamation.	105.	Desmousseaux. 18, 105, 117,	
Déclin.	105.	169, 134, 283.	
Décor.	105.	Despotisme.	117.
Décorations.	106.	Détailler.	117.
Décret.	109, 202.	Devienne.	117, 113.
Dédicace.	110.	Devigny.	58, 64, 118, 169.
Défenses.	110.	Diable.	118.
Déficit.	111.	Diamant.	118.
Défrêne.	111.	Dignité.	8, 118.
Déguisement.	111.	Dimanche.	119.
Dejazet (Virginie).	111, 291.	Diorama.	119.
Delaître (M^{lle}.)	111.	Diplomate.	119.
Delaunay.	111.	Directeur.	120.
Délit.	111.	Dispute.	120.
Délibération.	112.	Dissimulation.	120.
Dellemence.	112.	Distribution.	120.
Déroute.	112.	Divertissement.	121.
Demandé.	112.	Doche.	121.
Démeri (M^{lle}.)	113.	Dormeuil.	122.
Demerson (M^{lle}.)	113.	Dorval.	122.
Démission.	113.	Doublé.	122.
Demoiselle.	113.	Doyen.	122.

	Pages.		Pages.
Drames	123.	Duport.	126.
Dubois.	123.	Dupuis (M^me.)	127, 289.
Duchesnois.	123.	Duras (le duc de).	127.
Dugue.	124.	Duret.	127.
Dugazon.	124.	Dusser.	127.
Duménil.	125.	Dutertre.	127.
Dumilâtre.	125.	Duval.	3, 8, 268.
Duparay.	125.	Duverger.	92, 128.
Dupont (M^lles.)	125, 289.	Duvernoy	128.

E.

	Pages.		Pages.
Écarté.	128.	Émotion.	137.
Échange.	129.	Emploi.	137.
Éclair.	129.	Emprisonnement.	137.
Éclairage.	129.	Enfant.	138.
Écoles.	130.	Engagement.	138.
Économie.	131.	Ennui.	138.
Écrire.	131.	Ensemble.	139.
Éditeur.	132.	Enterrement.	139.
Édouard.	132.	Entr'acte.	139.
Éducation.	132.	Entrechat.	140.
Effet.	132.	Entrée.	140.
Effronterie.	133.	Envie.	140.
Égalité.	134.	Équipage.	140.
Égayé.	134.	Équipe.	141.
Élégance.	134.	Espion.	141.
Éléonore.	135.	Esprit.	141.
Éléphant.	135.	Estimable.	142.
Élie.	135, 246.	Estime.	142.
Élise.	135.	Été.	142.
Elleviou.	136.	Étrangers (Th.)	143.
Embarras.	136.	Étrennes.	143.
Émile	136.	Étude.	143.

	Pages.		Pages.
Excommunié.	144.	Expression.	145.
Exposition.	144.	Extraordinaire.	145.

F.

	Pages.		Pages.
Face.	146.	Figurant.	152.
Facéties.	146.	Fil.	153.
Facilité.	147.	Financiers.	153.
Facture (couplet de).	147.	Firmin.	153.
Fades.	147.	Flabert.	154.
Faillite.	147.	Flatteur.	154.
Faire.	148.	Fleury.	154.
Falcoz (M^{lle}.)	41, 148, 159.	Flore.	155.
Fanatiq	148.	Florigny.	155.
Fantassin.	148.	Florval.	155.
Farce.	148.	Folie.	156.
Fard.	149.	Folliculaire.	156.
Faure.	7, 149.	Fontenay.	15.
Fay (M^{lle}.)	149.	Forçat.	156.
Fédé.	150.	Foule.	156.
Féerie.	150.	Foyer.	157.
Félicie.	150.	Fraîcheur.	157.
Ferdinand.	150.	Français (théâtre).	158.
Ferdol.	151, 277.	Franconi.	18, 158.
Ferme.	151.	Frédéric.	158.
Ferville.	151.	Frenoy.	159.
Feu.	5, 151.	Frises.	159.
Fidélité.	152.	Froid.	159.

G.

	Pages.		Pages.
Gaîté.	160.	Garcia.	161.
Galimatias.	160.	Gardel.	161.
Ganaches.	160.	Garde-robe.	162.

DES ARTICLES.

	Pages.		Pages.
Gardes.	162.	Grandville.	169.
Gautier.	163.	Granger.	170.
Gaz.	163.	Gransart (M^{lle}.)	170.
Gendarmes.	12, 16, 163.	Grasseyement.	170.
Génie.	164.	Gratification.	171.
Georges (M^{lle}.)	28, 42, 89, 105, 133, 145, 164, 222, 282, 290.	Gratis.	171.
		Grévedon.	171, 278.
		Grimaces.	171.
Gervay.	166.	Grimor (se).	172.
Gestes.	166.	Grimes.	172.
Gille.	166.	Grivois.	172.
Glaces.	167.	Gros (M^{lle}.)	172.
Gloire.	167.	Guénée.	173.
Gobert.	168.	Guérin (M^{lle}.)	173.
Gontier.	28, 168, 292.	Guertener.	173.
Goût.	169.	Guiaut.	173.
Grâce.	169.	Guillemin.	174.
Grandmenil.	3, 118, 169.	Guinder.	174.

H.

Habeneck.	174.	Hervey (M^{me}.)	177.
Habitué.	174.	Hippolyte.	177.
Halguier.	175.	Histrion.	177.
Hardiesse.	175.	Hiver.	177.
Harmonie.	175.	Hoquet.	178.
Henri.	176.	Huet.	178, 301.
Héritier.	176.	Hullin.	178.
Héroï-comique.	176.		

I.

Illusion.	33, 179.	Incendie.	180.
Imprimeur.	179.	Incessamment.	180.

	Pages.		Pages.
Indisposition.	180.	Instruction.	181.
Indulgence.	181.	Intelligence.	182.
Ingénuité.	6, 181.	Intrigue.	182.
Inimitable.	181.	Irma.	182.
Inspecteur.	182.	Isambert.	12, 43, 182.

J.

Jalousie.	183.		96, 134, 185.
Jawureck.	183.	Jocrisse.	185.
Jenny-Vertpré.	184.	Joly.	105, 186.
Jeton.	184.	Journaliste.	186.
Jeu.	184.	Jurisconsulte.	186.
Joanny.	29, 34, 43, 60, 64.	Justice.	187.

K.

Kan.	52, 187.	Krudner (M^{me} de).	187.
Klein.	187.	Kuntz (M^{me}.)	188.

L.

La.	188.	Laurent.	193.
Lafargue.	189.	Lazzy.	194.
Lafeuillade.	189.	Leclère.	194.
Lafon.	5, 62, 189, 249, 253.	Lecture (comité de).	194.
Lagardère.	191.	Legallois (M^{lle}.)	27, 195.
Laideur.	191.	Legrand.	195.
Lampe.	192.	Lemonnier.	196, 277.
Langage.	192.	Léonard Tousez.	197.
Laporte.	193.	Lepeintre.	78, 147, 197.
Larive.	193.	Levasseur.	40, 197, 300.
Larmoyant.	193.	Lévêque.	198.

DES ARTICLES.

	Pages.		Pages.
Levert (M^{lle}.)	170, 198.	Lorgnette.	201.
Liberté.	198.	Louer.	201.
Libraire.	199.	Lucie (M^{lle}.)	202.
Libretto.	199.	Lucine.	202.
Licence.	199.	Lucratif.	202.
Ligier.	200.	Lumière	202.
Limonadier.	200.	Lundi.	203.
Livarot.	200.	Lustre	203.
Livrée.	200.	Luxe.	203.
Loge.	200.	Lyriques (Th.)	204.
Lord.	201.		

M.

Madame.	204.	Médium.	210.
Mademoiselle.	204.	Melchior.	211.
Magasin-xinier.	204.	Mélodrame.	211.
Maillot.	205.	Mémoire.	211.
Mainvielle-Fodor.	42, 86, 205.	Menus-plaisirs.	211.
		Mérante.	212.
Malveillance.	205.	Mères.	212.
Manière.	205.	Merveille.	213.
Mannequin.	206.	Méthode.	213.
Mante (M^{me}.)	207, 289.	Meynier.	213.
Marais (Th. de).	207.	Michelot.	213.
Mars (M^{lle}.) 3, 6, 12, 13, 28, 42, 85, 86, 96, 104, 118, 133, 145, 181, 207, 221, 282.		Milon.	214.
		Millot.	214.
		Mime.	214.
		Minette.	214.
Martin.	84, 208.	Moessard.	214.
Marty.	208.	Moi.	215.
Masque.	209.	Molé.	3, 8.
Mazurier. 16, 64, 209, 280.		Molière. 3, 5, 19, 25, 148, 215.	
Médecin.	210.		

27

	Pages.		Pages.
Monopole.	216.	Mousser (faire).	219.
Monrose.	216.	Murmures.	219.
Montessu.	217.	Muses.	219.
Montjoie.	218.	Musique.	219.
Mordant.	218.	Mystère.	220.
Mori (M^{lle}.)	218.		

N.

	Pages.		Pages.
Nadège.	220.	Nœud.	223.
Naturel.	221.	Nourrit.	223.
Néologisme.	221.	Nouveauté.	223.
Niais.	221.	Nuit.	224.
Noblesse.	221.	Nullité.	224.
Noblet (M^{lle}.)	222.	Numa.	224.

O.

	Pages.		Pages.
Obéissance.	225.	Orchestre.	6, 229.
Odéon.	226.	Organe.	230.
Odille (M^{lle}.)	226.	Orgueil.	230.
Odry.	12, 64, 78, 85, 146.	Original.	230.
	163, 226, 235.	Orthographe.	230.
Officier.	227.	Ouverture.	231.
Olivier (M^{lle}.)	227.	Ouvrage.	231.
Onction.	227.	Ouvreuse.	231.
Opéra.	227.	Ovation.	232.
Orage.	228.	Ozanne.	232.

P.

	Pages.		Pages.
Pantomime.	232.	Parade.	233.
Pâques.	232.	Paradis.	233.

DES ARTICLES.

	Pages.		Pages.
Paradol (M⁰ᵉ.)	234.	Poissard.	245.
Pardon.	234.	Police.	246.
Parodie.	234.	Polichinel.	246.
Part.	235.	Politesse.	246.
Parterre.	235.	Pompes.	246.
Partie.	236.	Ponchard.	169, 246, 252,
Passer.	236.		254, 259.
Passion.	236.	Poncis.	247.
Pasta (M⁰ᵉ.) 5, 18, 28, 83,		Pont.	247.
145, 169, 222, 236, 242.		Porte.	247.
Pathétique.	236.	Portraits.	248.
Pau	38, 237.	Poses.	249.
Pauline (Mˡˡᵉ.)	239.	Poste.	249.
Pauline-Geoffroy (Mˡˡᵉ.)	239.	Potier. 8, 12, 28, 43, 78,	
Paysans.	239.	85, 160, 249, 274, 279.	
Pellegrini.	240.	Poudre.	250.
Pensionnaire.	240.	Pradher.	251.
Pères nobles.	240.	Praticable.	251.
Perlet, 26, 110, 159, 235,		Preval.	251.
240, 296.		Princesses.	251.
Perrier.	240.	Prison.	252.
Perrin.	241.	Prodige	252.
Perroud (Mˡˡᵉ.)	241.	Professeur.	252.
Perruquier.	241.	Profetti.	253.
Personnage.	242.	Prologue.	253.
Philippe. 25, 54, 78, 105,		Prôneur.	253.
242, 259.		Prononciation.	253.
Physionomie.	242.	Protase.	254.
Physique.	243.	Provost.	254.
Pierson.	243.	Psalmodie.	254.
Pitrot.	243.	Public (épître dédicatoire).	
Pixérécourt. 89, 243, 280, 286.			254.
Plan.	244.	Public (domaine).	255.
Pleurnicheuses.	244.	Pyramidal.	256.
Pluie.	245.	Pyrotechnie.	256.

Q.

	Pages.		Pages.
Quart de part.	256.	Quinquet.	257.
Queue.	257.	Quinzaine de Pâques.	258.
Quiney. (M^{lle}.)	259.	Quiproquo.	258.

R.

Rafile.	258.	Répétitions.	265.
Raisonnable.	258.	Réplique.	266.
Rampe.	258.	Représentation.	266.
Rang.	259.	Réputation.	267.
Rapsodie.	259.	Respect.	267.
Raucourt.	259.	Retardé.	268.
Recette.	260.	Retraite.	268.
Récit.	260.	Rhythme.	268.
Redemander.	261.	Rideau.	268.
Refusée.	261.	Rigaud (M^{me}.)	5, 254, 269, 269, 180.
Régie.	261.		
Régisseur.	261.	Rire.	270.
Règlement.	261.	Rivalité.	270.
Relâche.	262.	Rois.	270.
Remise.	262.	Rôles.	270.
Remplacement.	262.	Romantique.	271.
Rentrée.	263.	Rouge.	271.
Répertoire.	5, 263.		

S.

Sage.	271.	Samedi.	272.
Sainville (M^{lle}.)	271.	Samson.	78, 272.
Salle.	271.	Santé.	272.
Salut.	271.	Santon.	73, 278.

DES ARTICLES.

	Pages.		Pages.
Sauvage.	272.	Situation.	277.
Sauver.	272.	Sociétaire.	10, 277.
Scène.	272.	Soigner.	13, 278.
Scribe.	4, 33, 59, 96, 135, 147, 278.	Sons (filer des).	279.
		Sorties.	279.
Seconder.	273.	Soubrettes.	279.
Secondes loges.	273.	Souffleur.	280.
Secret.	273.	Souplesse.	280.
Semainier.	13, 274.	Soutenir.	281.
Sensibilité.	274.	Spectacles.	281.
Sermon.	274.	Spontané.	282.
Servir.	274.	Style.	282.
Sévérité.	275.	Sublime.	283.
Sifflet.	275.	Suisse.	283.
Signal.	276.	Sujet.	283.
Silence.	276.	Suplément.	283.
Simon Candeille.	276.	Suppression.	283.
Singe.	276.		

T.

Tableaux.	284.	Timidité.	288.
Talma.	3, 12, 18, 28, 29, 32, 62, 85, 89, 93, 104, 105, 111, 133, 134, 145, 181, 221, 222, 242, 249, 275, 282, 290.	Titre.	288.
		Toile.	288.
		Ton.	289.
		Tonnerre.	289.
		Tradition.	290.
Tam-tam.	285.	Tragédie.	290.
Tartufe.	286.	Tragédien-enne.	290.
Théâtre.	6, 286.	Traître.	290.
Thénard.	286.	Transparent.	291.
Théodore (Mme.)	287.	Travailler.	291.
Thérigny.	287.	Travestissemens.	292.
Tiercelin.	287.	Tribunal.	292.

TABLE DES ARTICLES.

	Pages.		Pages.
Triste.	293.	Troupes.	293.
Trombonne.	293.	Tyrans.	293.
Trompette.	293.		

U.

Unanimité (à l').	294.	Utilités.	24, 296.
Unités.	294.		

V.

Valet.	296.	Victorine (M^{lle}.)	298.
Valmonzey (M^{me}.)	296.	Vigneron (M^{lle}.)	298.
Variétés (th. des).	8, 28, 297.	Villeneuve.	299.
		Vissot.	299.
Vaudeville.	8, 297.	Vizentini.	78, 299.
Vérité.	297.	Vocalisation.	300.
Vernet.	297.	Voix.	300.
Vers.	298.	Voltige.	300.
Vertu.	298.	Venzel (M^{lle}.)	301.
Victor.	298.		

W.

Wsevan (Mgr.)			301.

Z.

Zèle.	301.	Zuchelli.	302.
Zélie-Mollard (M^{lle}.)	302.		

FIN DE LA TABLE.

www.ingramcontent.com/pod-product-compliance
Lightning Source LLC
Chambersburg PA
CBHW071623220526
45469CB00002B/449